전원 속 예술가들

전원 속 예술가들

글 | 김수영
사진 | 박관영, 이지용

발행 | 2014년 10월 20일

펴낸곳 | 도서출판 학이사
출판등록 | 제25100-2005-28호

대구광역시 달서구 문화회관11안길 22-1(장동) 출판산업단지 9B 7L
전화 _ (053) 554-3431, 3432 팩시밀리 _ (053) 554-3433
홈페이지 _ http://www.학이사.kr
이메일 _ hes3431@naver.com

ISBN _ 978-89-93280-85-2 03600

· 이 책은 대구경북연구원의 지원을 받아 집필되었음

김수영 지음
박관영, 이지용 사진

學而思 | 학이사

　도시를 버리고 전원으로 향하는 사람이 늘고 있다. 예술인 역시 마찬가지다. 대구 도심을 벗어나 산과 들, 강이 있는 팔공산이나 청도, 고령 등으로 삶의 터전을 옮겨 자연을 벗삼아 작품활동을 하는 작가가 많다. 일상생활이 약간 불편하지만 전원으로 향하는 그들 나름의 이유가 있다. 많은 작가들은 도시에서 쫓기는 삶을 살면서 잃어버린 것을 자연을 통해 다시 얻기 때문이라고 말한다. 눈앞의 편안함 때문에 잃어버린지조차 몰랐던 삶의 여유와 지혜는 물론, 작가에게 가장 중요한 영감도 얻는다는 설명이다.

　그래서 많은 예술가들이 자연을 그림, 문학 등으로 담아내고 있다. 특히 화가들이 다양한 방식으로 자연을 화폭에 담고 있는데, 이는 자연이 가진 힘이 그만큼 크기 때문이다. 자연은 그 자체로 아름다울 뿐만 아니라 수많은 생명체들이 살아숨쉬어 생명력이 넘친다. 이는 보는 이들의 마음을 아름답게 해줄뿐만 아니라 삶의 의욕을 느끼게 한다. 자연은 사시사철 다른 모습을 보이는 것에서 나아가 변하지 않는 듯하면서도 매시간마다 끊임없이 다른 모습을 연출해 경외감도 자아내게 한다. 자만에 빠지기 쉬운 인간들에게 겸손의 미덕을 깨닫게 해주는 것 또한 자연이 가진 힘이다.

　이 책은 이같은 자연을 단순히 화폭이나 문학 등으로 담아내는데 그치지 않고 자연 속으로 들어가 함께 호흡하면서 작업을 하는 작가들의 생활을 보여주고 있다. 특히 대구와 경북지역의 시골에 작업실

을 두고 예술활동을 하는 작가들을 집중적으로 다뤘다. 작가들의 작업실을 직접 찾아가 작업실의 모습과 작품세계는 물론 자연과 호흡하며 사는 작가로서의 느낌, 자연이 작업에 준 영향 등을 두루 담아냈다.

이를 통해 자연과 예술과의 깊은 상관관계를 보여주는 것은 물론 지역 문화예술의 우수성을 알리고 이의 관광화 등에도 도움을 줬으면 하는 바람이다. 대구와 경북은 한국 근대화단에 큰 족적을 남긴 걸출한 화가들을 포함한 예술인들을 많이 배출했다. 문화예술의 고장으로서의 자부심을 확인케 하고, 팔공산·칠곡·달성 등 대구의 인근지역과 청도·고령·문경 등 경북지역을 연계해 문화예술관광벨트로 만들 수 있는 가능성도 보여줬으면 하는 생각도 감히 해본다.

필자의 이런 바람을 현실화시키는데 도움을 준 대구경북연구원과 학이사 신중현 대표님을 비롯한 편집진들, 이 책의 바탕이 된 영남일보 기획물 '전원속 예술인들'의 취재에 동행해 멋진 사진을 찍어주신 사진기자와 이를 편집해준 편집기자 등의 회사 동료들에게 감사드린다. 끝으로 잦은 출장으로 잘 챙겨주지 못한 사랑스러운 두 아들, 이호현과 이호준에게도 이 자리를 통해 고마움을 전하고 싶다.

2014년 10월
김 수 영

차례

속 예술가들 전원 속 예술가들 전원 속 예술가들 전원 속 예술가들 전원 속 예술가들 전원 속

차계남 조형예술가

1953년 대구에서 태어났다. 효성여대 미술과와 일본 교토시립예술대 염색과를 졸업했다. 대구가톨릭대 예술학과 미학 박사과정을 수료했다. 교토 세이안여대 강사, 도쿄 아사히 현대공예전 심사위원, 영천 시안미술관 큐레이터, 대구가톨릭대 강의전담교수 등으로 활동했다. 독일 카를스루에 아트페어와 갤러리 카롤라 베버, 일본 오사카부립 현대미술센터를 비롯해 서울 문화진흥원미술회관·인공갤러리, 대구 신라갤러리, 영천 시안미술관 등에서 30여 회의 개인전을 열었다. 청주국제공예비엔날레 감로상, 섬유대상 우수섬유예술가상, 오사카 국제조각 트리엔날레 은상, 일본 현대공예 교토시 선발전 우수상 등을 받았다. 독일 갤러리 카롤라 베버, 일본 오사카 국립국제미술관·오사카시립 도자기박물관·오쓰 시가 현립 근대미술관·교토후 문화박물관, 헝가리 사비리아 미술관, 부산시립박물관 등에 작품이 소장돼 있다.

마실(마에서 뽑은 실)을 이용해
독특한 작업을 보여주는 조형예술가 차계남은 한국의 한 대학
원에서 1년간 염색관련 공부를 하다가 일본으로 떠났다. 이 분
야의 공부를 좀 더 깊이 있게 하고 싶어서였다. 그곳에서 대학
원을 졸업하고 20년 가까이 작가로 활동하다가 프랑스로 다시
건너가 작업했다.

"일본에서는 망해서 쓰지 않는 공장을 빌려 작업했어요. 공
장이다 보니 작업하는데 불편한 점이 한두 가지가 아니었습니
다. 하지만 작업공간이 넓어 제가 하고 싶은 작업을 그마나 마
음대로 할 수 있었습니다."

일본도 물가가 비싸서 빠듯한 생활을 해야 했지만 그래도 그
곳이 행복했다. 프랑스로 건너가니 생활이 더 쪼들렸다. 작업실
을 따로 구할 돈이 없어 방에서 작업을 했다.

"제 작품은 소품도 있지만 대형작품이 많습니다. 집 한 채만
한 것도 있지요. 조그만 방에서 작업을 하니 진짜 만들고 싶은
작품을 만들지 못했습니다. 마음껏 작업할 수 있는 것이 작가의

큰 행복이란 것을 이때 깨달았습니다."

　프랑스에서의 7년 생활 동안 차계남은 큰 작업을 하고 싶다
는 욕구를 꾹꾹 눌러야만 했다. 어쩌면 이것이 한국으로 그를
불러들인 이유가 된지도 모른다. 2006년 20여 년 만에 드디어
귀국했다. 한국에 돌아오자마자 그는 큰 작업실부터 구하기 시
작했다.

　도심에서 큰 작업실을 구하기가 부담스러워 결국 그도 대구
근교로 눈을 돌렸다. 가창면 삼산리에서 좋은 곳을 발견했다.
공장으로 쓰던 건물이었는데, 건물 뒤의 산들이 병풍처럼 공장

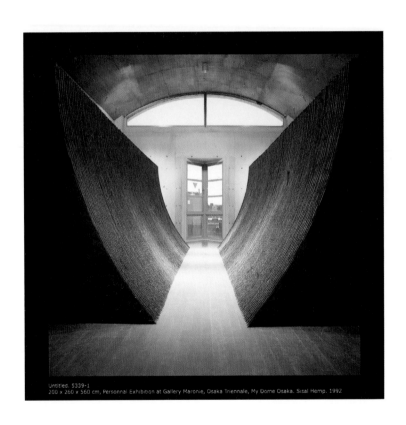

Untitled. 5339-1
200 x 260 x 560 cm, Personnal Exhibition at Gallery Maronie, Osaka Triennale, My Dome Osaka. Sisal Hemp. 1992

을 에워싸고 앞으로는 작은 시내가 흘렀다. 공장이 넓은 것도 마음에 들었지만, 주변 풍경 또한 그의 마음을 사로잡았다.

"공장면적이 400㎡ 정도 되더군요. 2/3는 작업실, 1/3은 갤러리로 만들었습니다. 이런 큰 작업실을 갖는 것도 기쁜데, 갤러리까지 만들 수 있으니 이보다 더 좋은 일이 어디 있겠습니까."

그의 작품은 완성작의 크기도 거대하지만 작업과정에서도 많은 공간을 필요로 한다. 1982년 일본에서 유학 당시 첫 개인전을 연 그는 자신의 전공을 살리면서 한국민으로서의 정체성을 찾는 작업에 자연스럽게 빠져들게 됐다. 그래서 택한 것이 마실이다.

"마실은 질기면서 솔직합니다. 염색이 원하는 대로 잘 되고, 형태잡기도 좋지요."

마실을 전통오방색으로 염색한 후 이를 포개고 압축해 종이처럼 만든 것으로 입체작품을 만든다. 오방색으로 한국민의 심성, 아름다움 등을 보여주고자 한 작품이다. 이 작업은 시간이 흐르면서 서서히 변해갔다. 오방색을 안으로 넣고 표면을 검은색으로 처리하던 데서 발전해 최근에는 작품 전체가 검은색이다. 이는 오방색이라는 외면적인 아름다움을 검은색이라는 내적 아름다움으로 승화시켜나간 과정이라고 그는 설명한다. 물론 검은색이 우리 전통미술에서 빠질 수 없는 먹색과 이어진다

는 측면도 있다.

그는 먹색에 빠져 2년 전부터 서예까지 배우고 있다. 그동안 마실로 했던 작업을 앞으로는 한지실로 바꿔나갈 계획이다. 자신이 글자를 쓰고 사군자를 그린 한지를 1㎝ 넓이로 길게 자른 후 이를 실처럼 꼬아 작품을 만드는 것이다. 몇 년간 이 작업을 연구, 실험해 완성작을 내놓았는데 이것에 대한 반응은 예상외로 좋았다.

"먹색은 단순한 검은색이 아닙니다. 눈을 감았을 때 편안한 상태의 침묵, 고요 등을 상징하는 색이지요."

이런 측면에서 그는 이 색을 가장 인간다우면서도 자연에 가까운 색이라고 말한다. 검은색처럼 보이지만 그 속에는 삶과 죽음, 해와 달 등 인간을 포함한 자연의 음양에 관계한 이치가 모두 함축돼 있다는 설명이다.

차계남은 자신의 작업과정이나 그 결과물인 작품이 동양의 좌선과 닮았다고 말한다. 그가 추구하는 색이나 가느다란 실인 선을 엮어 면을 만들고, 면을 다시 입체화해나가는 과정이 참선과 비슷하다는 것이다. 이런 작업과정을 고요한 산 아래에서 할 수 있으니 그는 최상의 작업환경을 갖추고 있는 셈이다.

하지만 이 작업공간은 남들이 흔히 말하는 여유롭고 편안한 전원 속 작업공간은 아니다. 그 속에는 치열함이 살아 숨 쉰다.

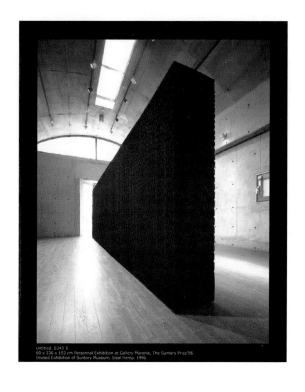

Untitled. 5343.5
60 x 336 x 193 cm Personnal Exhibition at Gallery Maronie, The Suntory Price'96
Invited Exhibition of Suntory Museum, Sisal Hemp, 1996

작업실 밖으로는 아름다운 산과 시내가 펼쳐지지만 작업공간에 들어서면 재단용 칼과 가위, 전기톱 등이 곳곳에 널브러져 삭막하기 그지없는 광경이 펼쳐진다. 그래도 그는 이곳에서 작업할 때 가장 편안한 행복을 느낀다.

이런 측면에서 예술가에게 있어 작업실 그 자체가 전원이라는 것이 그의 설명이다. 작업실이 도심에 있건 시골에 있건 이

것이 중요한 것이 아니라, 작업실에서 마음껏 창작열을 불태울 수 있는 것이 마음속의 전원 역할을 한다는 것이다. 이런 작업실이 시골에 있으니 그는 진짜 행복한 사람이 아니겠느냐는 반문이다.

작업실 옆에 자리 잡은 AA갤러리에 대한 애착도 드러낸다. 교외에 있다 보니 관람객이나 컬렉터들이 적어 운영상 어려움이 없느냐는 질문에는 "좋은 작품을 전시하면 올 만한 사람은 전시장이 멀어도 다 오게 돼 있다. 어차피 화랑을 수익목적으로 운영하지는 않는다. 젊은 시절 외국에서 작업할 때 내가 겪은 어려움을 젊은 작가 역시 겪을 텐데, 이들에게 조금이나마 도움과 용기를 주기 위해 화랑을 만들었다."고 답한다.

그렇다보니 그의 화랑은 팔리는 작가보다 역량 있는 작가 위주로 초대한다.

"동생 차우철이 대표로 있는데 대표와 저, 언니가 서로 머리를 맞대어 좋은 작가를 뽑기 위해 노력합니다. 1년에 서너 작품도 못 팔지만 그래도 젊은 작가를 키운다는 데서 보람을 찾지요."

차계남에게 가창의 작업실은 더 이상 그만의 것이 아니다. 그는 가창의 작업실과 화랑이 자신은 물론 후배작가들의 꿈과 희망이 영그는 장소가 되길 바란다.

김성수 조각가

1957년 경북 성주군에서 태어났다.

영남대 조소과와 동 대학 교육대학원을 졸업했다. 97년 대구 벽아미술관에서의
첫 개인전을 시작으로 대구문화예술회관, 맥향화랑, 두산갤러리, 분도갤러리, 경북
대미술관, 전갤러리, 봉산문화회관 등 대구와 경북의 대표적 화랑에서 전시했다. 덴
마크와 일본에서도 개인전을 열었다.

경주엑스포 조각공원, 대구 웃는얼굴아트센터와 대구문화예술회관 등에 작품이
소장돼 있다.

조각가 김성수의 집을 찾기가
쉽지는 않았다. 성주군 선남면에 자리 잡은 그의 집은 큰 도로
에서 한참 들어가야 만날 수 있다. 그야말로 호젓한 산골마을에
둥지를 틀고 있다. 하지만 그의 집에서 만나는 풍경은 결코 작
가를 외롭게 만들 것 같진 않았다. 집 앞으로는 드넓은 들판이,
뒤로는 야트막한 산들이 늘어서 있어 자연을 벗 삼아 살려는 조
각가에게 최상의 친구가 됐다.

 그의 집에는 그가 사랑하는 또 다른 친구들이 있다. 작업실을
겸한 집으로 마련한 이곳은 일반 집과는 완전히 다르다. 살림집
으로 마련해놓은 곳은 이미 작품이 꽉 들어차 작품창고가 돼 버
렸고, 살림집은 방 한 칸에 불과했다. 집 곳곳에 용접기, 도끼
등이 흩어져 있고, 자투리공간에는 그가 한창 작업 중인 미완성
조각품들이 채워져 있다. 이들이 모두 그의 친구다. 그는 하루
종일 이들과 대화를 나누고 교감해가며, 창작이라는 새로운 세
계를 만들어나간다.

 집에 들어서자마자 건네는 그의 말은 "시골마을 목공소나 철

공소 같지요."였다. 한적한 곳에 자리 잡은, 평화로운 시골마을의 목공소가 바로 김성수의 집이 주는 이미지였다.

그는 이곳에 들어오기 전 달성과 고령에 있는 폐교에서 10년간 시골생활을 했다. 그에게 이 생활은 도시인이 보는 평화로운 전원생활이 아니다. 작업을 위해서 도심을 피해 나올 수밖에 없었다.

"도시에서는 조각을 할 수가 없습니다. 매일 나무를 자르고 두드려야 하는데, 소음과 먼지 때문에 작업을 할 수가 없지요. 겨울이 되면 춥고 불편한 것이 하나둘이 아니지만 이웃의 눈치 보지 않고 마음 놓고 작업할 수 있어 폐교를 택했습니다."

그도 초기에는 도심에 작업실을 가졌다. 사람형상을 즐겨 만든 그는 초창기 흙이나 브론즈를 주 소재로 사용했다. 하지만 1990년대 중반 어릴 때부터 고질병처럼 따라다니던 관절염이 다시 그를 괴롭혔다.

"대학에 들어가면서 관절염증상이 완화돼 거의 나은 줄 알았는데, 무거운 흙이나 브론즈 작업을 계속하다보니 결국 다시 탈이 난 것이지요. 그래서 택한 것이 비교적 가벼운 나무였습니다. 나무작업은 소품도 나름 매력이 있지만 큰 작품이 작가의 특징을 더 잘 드러내지요."

큰 작품을 하려니 더 넓은 공간이 필요한 것도 그를 시골로

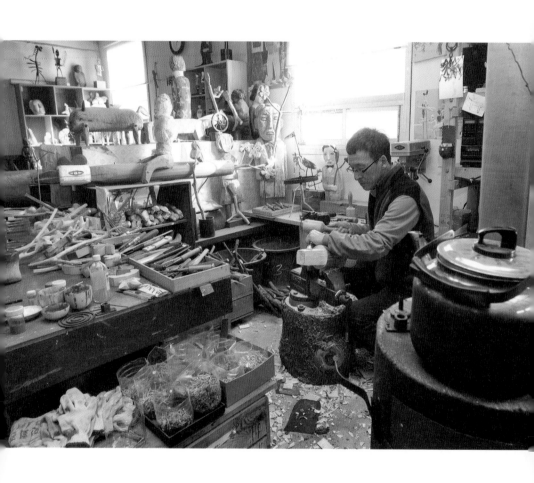

나오게 한 한 요인이 됐다. 이것이 인연이 돼 폐교생활을 하다가 2004년 고향인 성주에 작업실을 겸한 집을 얻게 됐다.

작업의 편리성 때문에 찾은 시골이지만 지내면 지낼수록 그는 이 생활에 더 깊은 만족감을 느낀다.

그가 시골생활을 좋아하는 이유는 삶의 여유로움, 사색의 시간을 주는 것 외에 작품 재료를 쉽게 구할 수 있는 것도 있다. 그의 집을 둘러싸고 있는 산에서 자라는 나무들이 그의 작품 재료가 되기 때문이다.

"대작을 만들기 위한 큰 나무부터 소품에 필요한 작은 나뭇가지까지 모두 집 주변의 나무를 사용하지요. 여기서 몇 년 생활하다보니 마을주민들이 나무 솎을 때가 되면 저에게 연락을 합니다. 누이 좋고 매부 좋은 일이지요. 작업하다가도 나무가 모자라면 바로 등산화를 신고 산으로 향합니다."

나무의 질감과 색상을 최대한 살린 작업을 하는 그에게 눈만 뜨면 보이는 나무들은 영감의 원천이 되기도 한다. 그는 인위적인 형상이나 색은 가급적 자제한다. 그래서 인물형상을 주로 만들지만 정교하지 않다. 최대한 나무의 느낌을 살려 투박하면서도 단순한 형상은 인공미가 주는 정교함과는 다른, 정겨움과 따뜻함을 느끼게 한다. 이것이 바로 그가 바라는 조각품이자 인간의 모습이다.

그는 나무가 주는 위대함에 대해서도 감탄의 말을 쏟아낸다. 중력의 법칙 때문에 대부분의 것들이 지구의 중심, 즉 아래로 향할 수밖에 없는 상황 속에서 나무로 대표되는 식물은 꿋꿋하게 위로 사라고 있다. 이처럼 자연이 선물해준 최고로 위대한 존재인 나무와 교감하며 살고 있으니 이보다 더 즐겁고 행복한 일이 어디 있겠느냐는 반문이다.

나뭇조각이 주는 작품에서의 여유도 그가 나무에 더 깊이 빠져드는 이유다.

"작가적 특성을 그대로 드러내는 대작은 큰 나무를 써야 하지요. 큰 나무는 바로 잘라 사용할 수 없습니다. 2~3년은 그늘에서 말려야 작가가 원하는 작품이 나옵니다."

이 말을 듣자 집과 작업실 여기저기에 흩어져 있는 큰 나무기둥의 쓰임새가 파악됐다. 특히 나무의 수분이 적은 겨울에 잘라야 단단하다는 게 그의 설명이다.

"농사나 나뭇조각이나 매 한가지입니다. 겨울에 봄에 지을 농사준비를 하듯이, 조각도 겨울철 좋은 나무를 잘 준비해둬야 제대로 된 작품을 만들 수 있습니다."

그는 무엇을 만들겠다는 계획을 갖고 나무를 자르는 일은 별로 없다고 한다. 나무를 말리는 과정에서 영감을 얻는다.

"일부러 나무를 눈에 잘 보이는 곳에 둡니다. 나무도 사람처

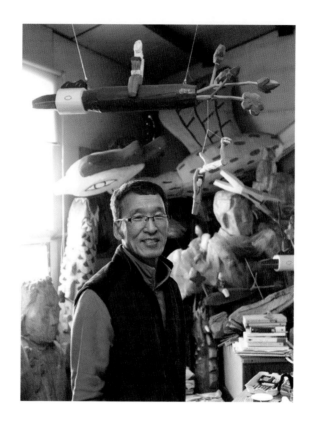

럼 다 다른 특성을 가집니다. 오며가며 나무를 보면서 그 특성
을 최대한 살린 작품을 만들려 고민합니다."

이런 고민의 과정을 거쳐 나온 작품이다 보니 그의 작품은 결
코 가볍지 않다. 단순한 형상이지만 거기에는 투박함이 주는 묘
한 중후함이 스며있다. 그의 작품이 갖는 메시지 또한 깊은 의

미를 지닌다. 그는 소시민의 형상을 즐겨 만든다. 이들은 모두 배, 로켓, 오리 등을 타고 있다.

"도시의 샐러리맨들을 주로 많이 만듭니다. 이웃집의 아저씨나 아줌마, 누나의 모습도 있지요. 홀로 있는 모습이 있는가 하면 연인이나 부부 같은 남녀가 껴안은 모습도 있는데 모두 평화로운 얼굴입니다. 이들 소시민이 무언가를 타고 어디론가 가고 있는 모습은 바로 희망을 상징합니다. 어려움 속에서도 결코 희망을 잃지 말라는 메시지이지요."

이렇듯 김성수는 자연 속에서 도시민의 희망을 만들고 있다. 이는 자연이 인간에게 주는 희망이기도 하다.

문무학 시인

1949년 고령 낫질에서 태어났다.
한국방송통신대, 대구대 대학원 국어국문학과(문학박사)를 나왔다. 82년 '월간문학' 신인작품상에 당선돼 문단에 발을 디딘 후 《가을거문고》·《설사 슬픔이거나 절망이더라도》·《눈물은 일어선다》·《달과 늪》·《풀을 읽다》·《낱말》등의 시조집과 《예술이 약이다》·《예술의 임무》 등의 칼럼집을 펴냈다. 현대시조문학상, 대구문학상, 유동문학상, 대구시조문학상, 윤동주문학상, 이호우시조문학상, 대구시문화상, 자랑스러운 방송대인상 대상, 자랑스러운 대구대인상 등을 받았다. 영남일보 논설위원, 대구대 겸임교수, 대구시조시인협회장, 대구문인협회장, 대구시민예술대학장, 한국예총 대구연합회장 등을 지냈으며 대구문화재단 대표 등으로 활동 중이다.

문무학 시인은 전원주택을 짓기 위해 5년 넘게 땅을 물색하고 다녔다. 청도, 고령, 가창 등 대구 인근에 안 가본 곳이 거의 없을 정도였다. 문 시인이 전원생활을 원한 것은 순전히 야생화를 키우는 부인 때문이었다.

문 시인은 "야생화에 취미가 있던 아내는 도심의 아파트에서 전원으로 옮겨 야생화를 제대로 키우길 원했다. 몇 년을 찾아 헤맸는데, 현재의 집터를 보는 순간 아내가 바로 결정을 내렸다."고 말한다. 그 곳은 바로 팔공산 자락인 대구시 동구 능성동의 한 마을. 2000년에 이사를 했다.

아내만큼 문 시인도 그 터가 마음에 들었다. 특히 다양한 수령의 소나무와 크고 작은 바위가 그의 마음을 사로잡았다. 그는 집터가 얼마나 마음에 들었는지를 〈구불텅 소나무〉라는 시를 통해 들려준다.

"솔 아래 바위에 앉아 그를 우러른다 / 큰 바위 두어 덩이 버섯처럼 덮여 있고 / 구불텅 한 굽이 휘고 또 한 굽이 틀고 있다. // 구불텅 두어 굽이 돌아가게 하는 것이 / 해일까 달일까 아니

면 바람일까 / 걸칠 것 하나 없는데 솔은 왜 돌아갈까. // 내 모를 까닭이사 없지야 않겠지만 / 달빛에 짓눌리고 햇살에 눈 감다 보면 / 헛디뎌 그도 한 번씩 휘청거리는 것 아닐까."

그 터에 있는 많은 소나무 중 유독 그의 눈길을 끈 한 소나무를 보고 지은 시다.

문 시인은 "그 소나무를 본 순간 이게 내 집 지을 자리다 싶었다. 언덕 위에 빨간집을 꿈꾸던 아내가 찾던 장소와도 잘 맞았고, 눈앞으로 펼쳐지는 무학산 자락이 마치 한 폭의 병풍을 연상시키는 아름다운 풍경을 자아냈다."고 당시를 회상한다.

옆에 있던 부인 이옥순 씨도 집터에 대한 칭찬을 아끼지 않는다.

"마을 속에 자리 잡은 땅이지만 이곳에서 보면 마을은 하나도 안 보이고 멀리 산과 하늘만 눈에 들어옵니다. 이 세상에 나 홀로 있는 듯한 느낌을 주지요."

맞는 말이다. 마당에서 앞과 좌우 어디를 둘러봐도 눈앞에 펼쳐지는 풍경을 막는 방해물이 없다. 집터가 언덕처럼 우뚝 솟아 있는 곳에 자리한 때문이다.

대구문화재단 대표로 있다 보니 아침마다 도심으로 향할 수밖에 없는 그는 도시와 시골생활의 차이를 매일 실감한다.

"아무도 없는 듯, 마치 구름 위에 떠있는 것 같은 고요하고 평

화로운 생활을 하다가 도심으로 나가면 저절로 어깨가 움츠려
지고 긴장하게 되지요. 끝없이 이어지는 자동차 경적소리와 사
람들의 아우성이 생각이라는 것 자체를 사라지게 합니다. 저녁
에 집으로 돌아와서야 온전한 나 자신의 모습을 찾는 것 같습니
다."

이곳으로 들어와 50여년 동안 한 번도 겪지 못했던 재미있고
신기한 일도 많이 경험했다. 그중 2년 전 겪은, 우체통에 새가
둥지를 튼 일은 평생동안 잊지 못할 감동을 주는 사건이었다.

지역 문화계에서 맡은 일이 많다보니 우편물이 하루도 빠지
지 않고 들어오는데, 어느 날 대문 입구에 있는 우체통에 새가
알을 낳기 위해 둥지를 만든 일이 벌어졌다. 곤줄박이라는 새가
하루 만에 집을 짓고는 알을 6개나 낳았다. 알이 부화해 어미
새와 함께 날아가기까지 1개월여간 문 시인과 그의 아내는 세
상에서 가장 행복한 시간을 보냈다. "우체통에 새집이 있으니
조심하라는 편지까지 적어놓고 매일 우체통 주변을 서성이며
들여다봤다."고 부부는 기억을 더듬는다.

이때의 감정을 문 시인은 수필로 적어 문학잡지에 발표도 했
다. 시골에서 살지 않으면 어떻게 이런 일을 겪고 이런 수필을
쓰겠느냐는 반문이다.

전원생활을 하면서 본 자연에 대한 감동과 경이로움은 2004

년 펴낸 시집 《풀을 읽다》에서도 잘 드러난다. 집만 나서면 지천에 널린 풀과 이 풀을 자라게 하는 흙, 나아가 자연에 대한 시인으로서의 느낌을 솔직하게 담아낸 시집이다.

그는 이 시집을 이야기하면서 사람들이 흔히 말하는 '잡초'라는 단어에 약간의 불만을 드러낸다.

"이름 없는 풀을 보통 잡초라고 말하지요. 하지만 그 풀도 모두 이름이 있습니다. 사람들이 그 이름을 미처 모르고 있을 뿐이지요. 자신이 모르면서 이름 없는 풀이라 말하는 것은 그 풀에 대한 모독입니다. 자기중심적인 인간의 이기심은 여기서도 잘 드러나지요."

이 시집을 쓰면서 문 시인은 특히 우리말의 아름다움에 더욱 깊이 빠져들었다.

"풀 이름은 대부분 한자 등이 섞이지 않은 순수 우리말이지요. 투박스러우면서도 아름다움이 느껴지는 이름이 많습니다."

풀에 대한 관심은 풀에 관련된 설화 등에까지 이어졌고, 이것이 시 작업에 상당한 자극제가 됐다는 설명이다.

말로 들으면 한없이 좋을 것만 같은 전원생활이지만 환상만 가져서는 안 된다는 충고도 잊지 않는다. 이 같은 전원생활의 풍요로움은 부지런함이 선행돼야 한다. 시인으로서 책을 가까이하면서 살아온 그는 늘그막에 진짜 좋은 친구이자 스승을 얻

게 됐다고 자랑도 빼놓지 않는다. 세상에서 책만한 스승이 없다고 생각했는데, 자연이라는 새로운 스승이 그의 사고를 더 넓고 깊게 확장시켜줬다는 고마움이다.

이 말 끝에 2002년에 쓴, 아직 제목도 붙이지 않은 미발표작 시 한 편을 들려준다.

솔처럼
늘 푸르게
그래그래 살리라

돌처럼
미덥게
그래그래 살리라

풀꽃들 다 웃겨놓고
따라웃으며 살리라

문 시인이 쓴 이 시처럼 그의 바람이 이뤄지길 기대해 본다.

문상직 화가

1947년 성주에서 태어났다.
계명대와 동 대학원을 나왔다. 개인전 24회를 열고, '한국미술가 5인 미국 뉴욕 특
별전'을 비롯한 국제교류전과 초대전에 다수 참여했다. 미술세계 작가상, 금복문화
예술상, 대구시 초대작가상 등을 받았다. 대한민국미술대전, 남북미술교류 추진위
원장 등을 지냈다. 현재 한국미술협회 자문위원, NAAF(동북아시아전) 조직위원, 대
한민국회화대전 운영위원 등으로 있다.

화가 문상직의 집은 팔공산 부인사 인근에 있다. 그가 이곳에 터를 잡은 것은 2000년. 20여년 전부터 경산 와촌에 작업실을 두고 대구 도심에 있는 집과 작업실을 오가며 두 집 살림을 하던 그는 자연이 주는 경외감에 결국 팔공산으로 완전히 들어갔다.

"어릴 때 시골에서 자랐기에 늘 시골로 들어가고 싶다는 생각을 했습니다. 대구 범어네거리에 있는 작업실에서 4~5년 지냈는데, 시골 생각이 더 들더군요. 들끓는 사람과 차 소리에 생각이라는 것을 점차 잃어버린 듯해서 내린 결정이었습니다."

문 작가는 사유思惟의 시간을 찾기 위해 전원으로 향했다. 화가가 보여주는 것은 그림이지만, 그림은 단순히 보이는 게 전부가 아니다. 그림을 잘 그린다고 좋은 작품은 아니라는 설명이다.

그는 "미술표현의 기술은 어느 정도 시간이 흐르면 일정 궤도에 오를 수 있다. 보이지 않지만 그림 속에 작가의 철학을 담아내는 것이 중요하다. 이것은 그림을 열심히 그린다고 되는 것

은 아니다. 삶에 대해 많이 공부하고 생각하는 과정에서 나온
다. 이를 가능하게 해주는 것이 바로 자연"이라고 말한다.

그래서 마련한 것이 와촌의 작업실이었다. 10여년 동안 와촌
에서 작업하던 그에게 어느 날 아내가 반가운 한마디를 던졌다.

"부엌만 편리하면 전원생활도 괜찮겠네요."

아내도 전원생활에 비로소 동참하겠다는 뜻을 보인 것이다.
채식주의자인 아내가 시골에 살면 싱싱하고 오염이 되지 않은
여러 가지 나물과 과일 등을 철철이 먹을 수 있다는 생각에서
내린 결심이었다.

팔공산의 집은 이런 아내에게 더없이 좋은 장소였다. 지금은

전원주택이 곳곳에 들어섰지만 그 당시는 집 주변에 작은 밭들 뿐이었다. 햇볕이 따스한 봄 어느 날, 처음 집 구경을 왔는데 쑥·달래 등 나물이 지천이었다. 이것이 아내의 마음을 사로잡았다.

적벽돌로 지은 그의 집은 그리 크지도, 화려하지도 않다. 1층은 살림집, 2층은 작업실이다. 살림집에서는 집 주변의 밭 풍경과 집을 감싸고 있는 산의 아랫자락이 눈에 들어온다. 그는 "거실에 앉아 가만히 있으면 계절의 변화를 온몸으로 느낄 수 있다."고 말한다. 계절마다 바뀌는 농작물을 통해 시간의 흐름과 자연이 주는 풍요로움, 자연의 생명력 등을 만끽할 수 있다는 설명이다.

작업실은 사방에 크고 작은 유리창이 들어차 있다. 드넓게 펼쳐진 파란 하늘을 배경으로 다소 멀리 보이는 산이 눈에 들어온다. 굳이 없어도 될 자리까지 유리창으로 처리한 것에서 자연의 아름다운 모습을 조금이라도 더 많이 보고 싶어하는 작가의 욕심이 느껴진다. 사방이 다 뚫려 집 안에 있지만 자연 속에 있는 듯한 착각이 든다.

그는 "이곳에서 바라본 풍경이 어떠냐"고 묻는다. 머뭇거리자 "이곳에서 하늘과 산을 볼 때마다 자연의 거대한 힘을 느낀다. 보름 전만해도 나뭇잎이 무성했는데 지금은 별로 없다. 그

게 자연의 힘이다. 이런 생각에 빠져있다 보면 하루해가 언제
다 지나갔는지 모른다."며 "전원생활을 할수록 자연의 위대함
과 인간 능력의 미미함에 절로 고개가 숙여진다. 그림을 아무
리 잘 그려도 풀 한포기의 생명력을 그대로 담아내긴 힘들다.
단순한 묘사를 벗어나 그 생명력을 담아내는 것이 작가의 몫"
이라고 말한다.

　그는 '양떼'를 소재로 한 목가적인 풍경을 그리지만, 아직 한
번도 양을 보고 그린 적이 없다. 대학 때 수많은 모델을 보면서
이 세상에 완벽한 모델은 없다는 것을 알게 됐다. 모델은 작가
가 그림을 그리는데 약간의 도움을 줄뿐, 결국 작가가 나머지
를 완성시켜야 한다.

　이런 생각은 그의 작업에 그대로 배어들었다. 작업 초기 탈이
나 농악 등 토속적인 정취가 묻어나는 풍물 등을 사실에 가까운
구상회화로 그리던 그는 80년대 중반에 들어서면서 〈수녀〉, 〈소
녀〉 연작 등을 통해 순결한 아름다움과 환상적인 요소가 눈에
띄는 심상적 구상회화로 작업패턴을 바꾼다.

　90년대로 접어들면서 시작한 〈양떼〉 연작 또한 인물 연작과
같은, 심상적 구상회화의 성격이 강하다. 이 시리즈는 자연과
의 친화, 생명에 대한 외경심을 드러내면서 평온한 정신의 안
식처를 희구하는 그의 내면세계를 표출하고 있다.

"선산 도리사를 지나는 길이었습니다. 소나기가 퍼붓는데 안개 낀 산 능선에 있는 하얀 비닐하우스가 눈에 띄었습니다. 처음 본 순간 양이 떼지어가는 것처럼 보이더군요. 이때 본 느낌을 그린 것이 양떼 연작이 됐습니다. 자연이 저에게 또 하나의 선물을 주신 셈이지요."

현재 그는 팔공산예술인들이 중심이 된 '팔공산예술인회' 회장도 맡고 있다. 10여년 전 서너 명에 불과하던 예술인이 최근 수십 명에 이를 정도로, 팔공산에 많은 작가가 몰리고 있다. 모임의 회원만 30여 명이다. 활동분야도 회화, 조소, 공예, 사진, 문학 등 다양하다.

"팔공산에 이처럼 많은 작가가 몰려드는 것은 그만큼 자연이 주는 이로움이 많기 때문이겠지요. 자연을 보면서 베풀며 사는 삶의 아름다움, 사색이 주는 마음의 평온을 깨닫게 됐습니다. 다들 저와 같은 마음이라고 생각합니다."

곽승용 화가

1969년 상주에서 태어났다.
홍익대 미술대학과 프랑스 파리8대학 조형예술학과, 동 대학원을 졸업했다. 파리
갤러리 베르나노스, 서울 금호미술관 등에서 개인전 10여 회를 열었다. 서울아트페
어, 키아프, 아트대구 등 전국 여러 곳에서 열린 아트페어와 국내·외 단체전에도 여
러 차례 참여했다.

　　　　　　　　　　8년간 프랑스 유학생활을 마치고
2002년 귀국한 화가 곽승용은 10년 가까이 전국을 돌며 떠돌이
생활을 했다.

　"귀국한 뒤 경기도 이천의 금호창작스튜디오를 비롯해 2년마
다 이곳저곳을 떠돌며 작업을 했습니다. 프랑스에서 공부할 때
도 힘들었지만, 귀국하고 나서 작업장 없이 오랫동안 떠돌이생
활을 하다 보니 정신적, 육체적으로 고달프고 많이 지쳤습니다.
안정감을 찾고 싶어 고향에 작업실을 마련하기로 했습니다."

　그래서 2012년 새 둥지를 튼 곳이 상주시 화남면이다. 부모님
역시 상주가 고향인데, 두 분이 태어난 곳의 중간지점이 화남면
이라서 이곳을 택했다는 것이 곽 씨의 설명이다.

　하지만 이곳에 보금자리를 마련하는 데도 어려움이 많았다.
대부분의 화가가 그렇듯 곽 씨도 경제적으로 많이 힘든 처지였
다. 유학생활 뒤 빈털터리로 귀국했는데, 빈 지갑 생활은 한국
에서도 마찬가지였다. 결국 부모님과 형제들이 도와준 덕분에
이곳에 자리를 마련하게 됐다.

그래서인지 그의 작업실은 우리가 상상하는 전원주택에 대한 환상을 보기 좋게 깨뜨려버린다. 개울 옆에 자리 잡은 그의 작업실은 넓은 부지에 들어서 있다. 하지만 빨간 벽돌집과 잔디밭이 깔린 넓은 정원은 찾아볼 수 없다. 바닥만 평평하게 만든 땅 위에 조립식으로 지은 큰 건물만 덩그러니 자리 잡고 있다. 밖에서 보면 영락없이 공장으로 보인다. 다만 도로를 향한 작업실의 한 벽면에 커다란 나무를 그려놓은 것이 화가의 작업실이란 것을 짐작하게 할 뿐이다.

들어가는 문도 특이했다. 각목을 수직으로 얼기설기 엮어 문 형태를 만든 뒤 여기에 두꺼운 비닐을 덮었다. 짧은 생각에 '역시 예술가의 집이라서 문도 특별하구나.'하고 생각했다. 그리곤 무슨 의도로 이렇게 문을 만들었는지 물었다.

돌아오는 대답도 역시 화가다운 답변이었다. "돈이 없어 일반집과 같은 문을 만들 수 없었어요. 잘 보면 아시겠지만, 제 작업실에 있는 탁자와 의자 등 대부분은 제가 다 직접 목재를 사서 만든 것입니다."

이 말을 들으니 그의 작업공간이 더욱 궁금해졌다. 문을 열고 작업실 안의 물품을 자세히 보니 모두 합판과 각목 등으로 못질만 하고, 페인트칠은 되지 않은 상태였다. 그는 생활용품 대부분을 직접 만들어 쓴다. 이를 위해 작업실 한쪽에 목공실을 따

로 마련해 두었을 정도다. 화가가 만든 섬세한 손길이 느껴지는 생활용품은 절로 감탄사가 나오게 했다.

하지만 필자를 더욱 놀라게 한 것은 작업실 안에 펼쳐진 또 다른 풍경이다. 그가 만든 생활용품에 머물렀던 시선을 곧바로 앗아가 버린 것은 작업실의 넓은 벽면에 빽빽하게 걸린 그의 회화 작품과 그가 20년 넘게 모아온 골동품이다. 작업실에서 시선을 좀더 돌리면 대형 전시장과 맞닥뜨리게 된다. 그는 벽면 전체에 모자이크식으로 자신의 그림을 빽빽하게 붙이고, 구석 구석에 골동품을 전시해 놓았다.

그의 작업실 벽면에 붙은 그림 속의 수많은 여성이 필자를 향해 웃는 듯한 풍경은 묘한 느낌을 자아내게 했다. 그가 만들어 낸 여성은 대부분 서양인으로, 그윽하게 웃거나 고혹적인 표정을 짓고 있다. 마치 흑백사진을 그대로 옮겨놓은 듯한 여성들은 모두 화려한 한복을 입고 있어 더욱 눈길을 끈다.

모나리자를 흑백사진으로 찍어 옮겨놓은 듯한 여인의 모습에 초록 꽃무늬 저고리와 빨강 치마를 입히고 머리에 커다란 가체를 얹어놓은 작품, 고혹적인 표정으로 다리를 꼬고 앉은 나체의 여인 모습을 담은 작품 등이 그의 작가적 역량을 한눈에 느끼게 했다. 그는 이처럼 명화 속의 여인이나 친숙한 느낌을 주는 외국 여인의 모습에 한복을 입혀 동양과 서양의 접목을 꾀하고 있다.

프랑스에서 유학생활을 하면서부터 돈만 생기면 모았다는 골동품도 다양했다. 옛날 재봉틀과 전화기, 커피 핸드밀 등 생활용품부터 손때가 묻어있는 세계 각국의 특산품, 미니어처에 이르기까지 다양한 수집품이 그의 회화 작품과 어울려 색다른 분위기를 자아냈다.

"작품 활동의 영감을 이런 골동품과 잡지 등에서 많이 얻습니다. 작업을 하거나 쉬면서 수시로 제가 모아놓은 골동품을 봅니다. 마음을 편안하게 만들어주는 동시에, 새로운 작품에 대한 영감도 솟아나게 하는 것이 바로 이 골동품들입니다."

하지만 이곳에 들어온 뒤 한 가지 버릇이 더 생겼다. 틈만 나면 작업실에 있는 큰 창문으로 시선을 돌린다. 창문으로는 멀리 큰 산이 병풍처럼 펼쳐져 있다.

"앞에 있는 산을 보고 싶어 일부러 창문을 넓게 만들었어요. 비 오는 날, 여기서 보는 창 밖 풍경이 기가 막히지요."

시골로 들어왔지만, 그는 아직 풀 한 포기 심어본 적이 없다. 잠자고 그림 그리는 일이 그의 생활 전부다. 그는 밤에 작업하는 것을 즐긴다. 어둠이 짙게 깔린 공간에서 조용히 작업하면 집중력이 높아지기 때문이다. "그림을 그리기 시작한 뒤 경제적으로 어렵지 않던 때가 거의 없었지만, 그림 그리는 것을 한 번도 후회한 적이 없습니다. 오히려 이때가 가장 행복합니다."

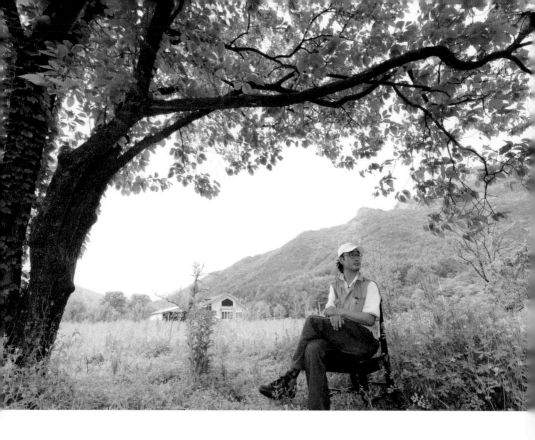

　　그는 '그림에서 느끼는 매력만큼이나 매력적인 것이 바로 자연'이라고 덧붙였다. 예전에도 간간이 풍경화를 그렸지만, 인물화에 빠져 최근 몇 년 동안 풍경화를 그리지 않았던 그가 몇 년 전부터 다시 풍경화에 손을 댄 것도 이곳 풍경이 그를 가만히 놔두지 않기 때문이다.

　　"이곳에 처음 들어왔을 때는 작업실을 정리하느라 주변 풍경을 볼 여유도 없었습니다. 그런데 어느 정도 작업실이 정리되고 나니까 작업실 바깥의 풍경이 자연스럽게 눈에 들어오더군요.

처음에는 먼 산이 아름답다고 느꼈는데 오랜 시간 여기에 있다 보니 주변의 나무 한 그루, 풀 한 포기, 꽃 한 송이도 모두 예쁘고 새롭게 느껴집니다. 그 전에 제가 보지 못하던 것들이 하나둘 눈에 들어오더군요. 그만큼 이곳에 들어온 뒤 제 생활이 안정돼 가고 있다는 것이겠지요."

생활이 안정됐다고 느끼는 이유에 대해 그는 '처음으로 작업실을 가진 것도 있지만, 자연 속에서 사는 것도 큰 요인'이라고 말했다. 마음이 안정되니 그림에 대한 욕심과 열정이 더욱 커진다는 설명도 덧붙였다.

그는 자연 속에서 외롭게 사는 것 자체를 즐긴다. 생필품 등이 떨어졌을 때 한 달에 한두 번 읍내에 나가 장을 봐서 오는 것이 그의 바깥출입의 전부다. 그는 "시골에 사니 찾아오는 사람이 적고, 저도 급한 일이 아니면 나가지 않게 되니 작업에 더 몰입할 수 있다."고 한다.

작업에 몰입할 수 있어 자연에서 작업하는 것이 좋다는 곽승용. 물론 그의 말이 맞다. 하지만 그가 그림에 빠져든 만큼 자연에도 점점 깊이 빠져들고 있다는 생각이 문득 필자의 머리를 스쳐갔다.

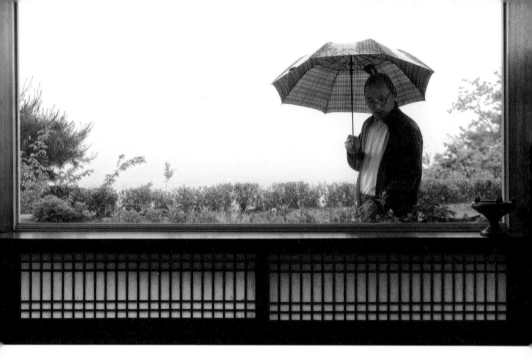

이복규 도예가

1954년 충남 공주에서 태어났다.
한양대 요업공학과와 단국대 대학원(도자기전공)을 졸업했다. 대구공업대 도자기
공예과 교수, (사)한국차학회 이사, (사)우리차문화연합회 이사, 대한민국 도자기명
장 심사위원, 대구도예가회장 등을 지냈다. 대구 대덕문화전당, 대구문화예술회관,
송아당화랑 등을 비롯해 일본과 서울 등지에서도 개인전을 열었다. 저서 《도자기공
예》·《도자원료》·《향과 맛을 찾아가는 녹차여행》 등을 펴냈다. 일본 아오모리현 도
자센터, 중국도자관, 중국세계도자관 등에 작품이 소장돼 있다.

도예가 이복규는 스스로를 농사꾼
이라 부른다. 쌀을 빼고는 보리와 밀 등 주식에서부터 파, 마늘,
양파, 딸기 등 채소와 과일까지 모두 직접 길러 먹는다.

"쌀을 제외한 다른 먹거리는 거의 자급자족합니다. 아내, 아
이들과 함께 농사를 짓는데 보통 일이 아닙니다."

먼 곳에서 손님이 왔다며 내놓은 딸기도 그가 직접 농사를 지
은 것이란다. 굵지는 않지만, 유난히 붉고 반들거리는 것이 저
절로 입맛을 돌게 했다. 맛도 빛깔만큼이나 좋았다.

"농약을 치지 않고, 새와 멧돼지 등에게 피해도 입지 않으면
서 농사를 짓는다는 것이 무척 고달프지요. 그래도 맛은 물론
건강에 좋으니 농사일을 관둘 수도 없습니다. 오랫동안 농사를
짓다보니 이젠 천생 농부 같아요. 농협 조합원이기도 합니다."

청도군 각북면 금천리에 자리 잡은 그의 집에 도착했을 때만
해도 괜찮은 집을 짓고, 전원생활을 하는 도예가란 생각을 했
다. 넓게 잘 가꿔진 정원을 앞에 둔 작업실과 그의 가정집은 밖
에서 보면 평범한 전원주택이다. 다만 집 입구에 도자기를 굽는

가마와 엄청난 양의 장작을 쌓아놓은 것이 도예가의 집이란 것을 알려줄 뿐이다.

　그의 집은 산 중턱에 자리 잡고 있다. 뒤에 있는 산이 집을 감싸고 있는 형상이다. 집 앞에 서면 눈 아래로 마을과 논밭이 넓게 펼쳐진다. 산 속이라서 어디서 그만큼 농사를 지을까 궁금했는데, 그가 마당 아래로 펼쳐진 밭을 보여준다. 제법 넓은 땅이었다. 그의 말대로 갖가지 채소와 과일을 키우고 있었는데, 차나무가 눈길을 끌었다.

　"이곳에 들어온 해인 1995년, 바로 차나무를 심었습니다. 마당 앞에 울타리처럼 심어놓은 나무도 모두 차나무입니다. 차 농사도 토양과 기후가 맞아야 잘 되는데, 이곳에서는 잘 될 리가 없지요. 시판되는 녹차와는 다르지만, 그 나름 독특한 차 맛을 즐길 수 있는 것이 또 다른 재미입니다."

　지금은 그의 집 주변에 전원주택이 많이 들어섰지만, 그가 들어올 당시만 해도 주변에 전원주택은커녕 촌집도 별로 없었다. 그는 농담 삼아 "집터가 3,000㎡가 넘는데, 땅값보다 길을 만드는 비용이 더 들었다."고 말했다. 단순히 길을 내는데 애를 먹었다는 의미를 넘어 집을 짓고, 밭을 일구는데 그가 얼마나 많은 노력을 기울이고, 고생을 했는지를 함축적으로 들려주는 이야기였다.

그 당시 직장이 대구에 있었다는데, 그 고생을 하며 굳이 이곳으로 들어온 이유가 궁금했다. 대학에서 요업공학을 전공한 그는 졸업한 뒤 커피머그잔을 만드는 공장에서 3년간 직장생활을 했다. 거기서 그는 확실한 사실을 깨달았다. 공장에서 대량 생산하는 제품도 좋지만, 진정한 도자기는 사람의 온기가 들어가야 한다는 것이었다.

그래서 다시 대학원에 입학해 본격적으로 도예기술을 익혔고, 1990년 대구공업대에 도자기공예과가 개설되면서 교수로 들어갔다. 그 당시 학교에서 주로 도자기를 구웠는데, 여기서 또 다시 한계를 느꼈다. 자신이 원하는 작업을 하기 위해서는 자신만의 작업장이 필요했다. 그는 전통 장작 가마로 도자기를 굽고 싶었던 것이다. 그래서 눈을 돌린 것이 대구 근교로 이사를 가는 것이었다. 지금의 집터를 보고는 눈 아래로 펼쳐진 풍경에 반해 바로 결심을 굳혔다.

"전기 가마나 가스 가마는 좁은 공간에도 설치가 가능하고, 연기도 크게 나지 않아 시내에서도 사용할 수 있지요. 하지만 장작 가마는 넓은 공간이 필요합니다. 대량으로 머그잔을 생산하는 공장에서 근무했던 것이 편리함보다는 예술인의 혼과 정성의 중요성을 깨닫게 했는데, 이것이 장작 가마를 고집하게 만들었지요."

장작 가마는 여러 가지 불편한 점이 있는 것이 사실이다. 엄청난 노동력과 오랜 시간 투자가 필요하다. 집 입구에서 만난 엄청난 양의 장작은 그가 직접 자른 것이다. 나무는 구입한다고 하더라도 통나무째로 필기 때문에 장작 기마에 들어갈 크기에 맞춰 모두 잘라줘야 한다. 이것만이 아니다. 나무의 크기, 불의 온도 등에 따라 1년에서 최고 5년까지 말려야 한다. 장시간 보관해 둘 공간도 필요하다는 이야기다.

장작 가마는 잠시도 사람이 떨어져 있을 수 없다. 그는 1년에 10~12번 가마에 불을 땐다. 보통 한 번 불을 때면 20~24시간 지속하는데, 불 상태를 봐가며 계속 나무를 넣어줘야 하기 때문에 잠시라도 자리를 비울 수 없다. 결국 가마와 자신이 끊임없이

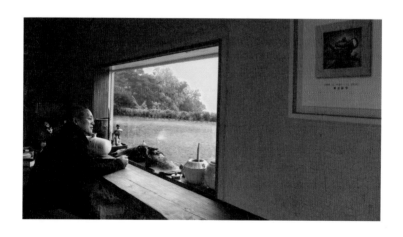

교감해야 좋은 작품이 나온다는 설명이다.

　힘들어도 장작 가마를 고집하는 것은 도자기가 단순한 그릇만은 아니기 때문이다. 도자기가 예술품이 되기 위해서는 작가의 혼이 들어가야 하고, 그 혼이 들어가는 데는 작가의 정성, 즉 노동력이 수반돼야 한다. 누구나 하는 손쉬운 작업, 기술만 요하는 작업은 제대로 된 예술이 될 수 없다는 것이 그의 소신이

다. 이 같은 생각은 농사꾼으로 고된 밭일을 하면서도 즐겁게 받아들이는 생활에 그대로 스며있다. 바로 노동 자체를 즐기는 긍정적인 태도다.

그는 집 주변의 아름다운 자연환경에 찬사를 쏟아낸다.

"많은 분이 산중생활이 답답하지 않느냐고 묻습니다. 하지만 건물 숲에 둘러싸여 사는 도시인들이 더 답답하지요. 자연환경은 무엇 하나 같은 것이 없고, 같은 때가 없습니다. 제가 이곳에 가만히 앉아 있어도, 시시각각 변하는 것이 자연이지요."

그는 이처럼 빠르게 변하는 자연환경이 그의 작품에 자연스럽게 녹아들 수밖에 없다고 한다. 이것이 그를 하나의 틀에 머물지 않고 계속 새로운 시도를 하게 만드는 자극제가 된다는 설명이다.

충남 공주에서 태어난 그에게 청도는 제2의 고향이라고 할 수 있다.

"주위 사람들이 저에게 청도 원주민이라고 하더군요. 그만큼 촌사람이 다 됐다는 의미겠지요. 그리고 이곳에 흠뻑 빠져 산다는 이야기겠지요. 도자기는 깨끗함이 생명입니다. 어찌 보면 자연과 많이 닮았습니다. 이처럼 아름답고 깨끗한 자연 속에서 도자기를 굽는 제가 늘 행복한 사람이라고 생각합니다."

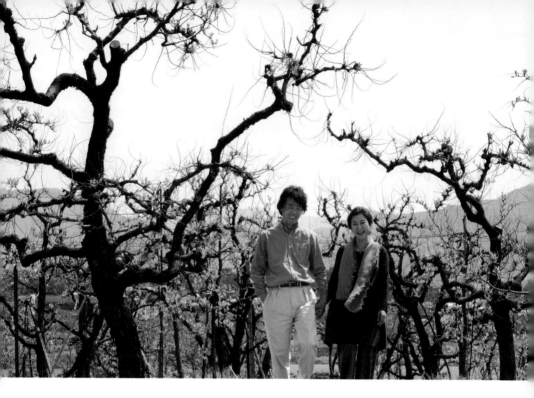

이기성 · 김영숙 화가

이기성 작가는 1959년 대구에서 태어났다.
계명대 서양화를 졸업하고, 일본 마사시노 대학원을 수료했다. 1996년 대구 S갤러리에서 열린 첫 전시를 시작으로 개인전 10여 회를 열었으며, 다수의 단체전에 참여했다. 대구미술대전 초대작가이다. 한국미술협회와 대구현대미술가협회 회원으로 활동하고 있다.

김영숙 작가는 1960년 경산에서 태어났다.
계명대 미술대학과 동 대학원을 졸업했다. 대구를 비롯해 일본과 스위스 등에서 여러 차례의 개인전을 열었다. 대구섬유미술가회 회장, 대구공예대전 운영위원 등을 지냈다.

경산시 압량면 당음리에 자리 잡은 김영숙 갤러리. 아담하면서도 깔끔한 이 건물은 뒤로 펼쳐진 넓은 과수원과 대조를 이루면서 묘한 조화를 보여준다. 이제 막 새순이 올라온 대추나무가 가득한 과수원을 배경으로 삼은 갤러리는 첫눈에 보면 도시적 색채가 묻어나는 건축 디자인이 주변 환경과 괴리감을 주는 것 같다. 하지만 건물 주변과 내부를 둘러보면 자연과 인간의 손끝이 함께 빚어내는 조화로움 속에서 묘한 동질감을 느낄 수 있다.

갤러리 주변에 조성된 정원 곳곳에는 조각 및 도예 작품이 들어서 있다. 나지막한 소나무의 그늘 아래에 숨은 도예 작품은 나무와 친구 삼아 세월을 즐기는 듯하며, 바람이 잘 통하는 곳에 자리 잡아 자연의 미세한 움직임을 온몸으로 전해주는 바람개비 같은 작품도 있다. 갤러리 대표이자 섬유미술가인 김영숙 교수(경일대 생활디자인전공)는 '남편과 저의 친구, 제자들의 작품'이라며 '정원에 나와 가끔 차를 마시는데, 이때 이들 작품을 보는 재미가 이곳에서 맛볼 수 있는 또 다른 즐거움'이라고

소개했다.

건물의 문패는 김영숙 갤러리로 돼 있지만, 이곳에는 갤러리 이외에 김 교수와 그의 남편인 서양화가 이기성의 작업공간도 있다. 전시장에는 부부의 최근작이 걸려 있는 덕분에 작품을 보는 재미도 쏠쏠하다. 김 교수의 작품은 작업실을 시골에 둔 작가답게 작품 전체에서 자연의 냄새가 물씬 풍긴다. 다양한 색감의 삼베와 나뭇가지를 이용해 자연 형상을 단순화한 듯한 작품은 보는 이의 마음을 편안하게 만들어준다.

하지만 남편 이 씨의 작업은 김 교수와는 사뭇 다르다. 캔버스에 크고 작은 바늘을 수없이 박아놓은 뒤 그 위에 강렬한 색상의 물감을 뿌려놓은 듯한 그의 작품은 도시적이면서도 현대적 느낌이 한껏 묻어난다. 이 작가가 자석과 철가루를 이용해 만든 신작이다.

부부는 2001년 이곳에 건물을 지으면서 공동의 작업공간을 갖게 됐다. 그 전에는 살림집이 있는 대구시 수성구 시지에 각자 작업실을 구해서 창작활동을 했는데, 남편 때문에 전원에 작업실을 마련했다고 한다.

"대학을 졸업하면서부터 물감과 기름을 활용해 자연스러운 색감과 형태를 만들어내는 마블링기법을 응용한 작품을 제작해 왔습니다. 시너와 휘발유 등 온갖 기름을 사용하는데, 이 기

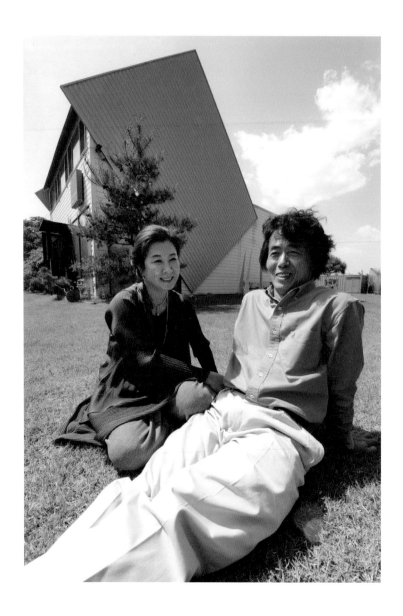

름 냄새 때문에 시내에서 작업하는데 한계를 느꼈지요. 마블링 작업의 특성상 캔버스를 세우지 못하고 바닥에 깔아놓은 상태에서 작업을 해야 하니까 넓은 공간도 필요했습니다."

취재를 위해 작업실에 들어서자마자 강하게 느껴졌던 냄새의 원인이 무엇인지 비로소 이해가 됐다. 한두 시간 전에 미리 와서 문을 모두 열어놨다는 데도, 기름 냄새가 완전히 빠져나가질 못했다.

이 작가는 웃으면서 '20년 넘게 이 냄새를 맡았으니 제 뇌세포가 많이 죽었을 것'이라며 "아무도 없는 시골에서 혼자 오랫동안 작업하니 세상물정에 점점 어두워지는데, 이처럼 뇌세포까지 죽어가니 그 증세가 더 심해지는 것 같다. 작품을 제대로 하고 있는지에 대한 판단도 제대로 서지 않는다."고 농담 섞인 말을 했다.

하지만 그의 작업장을 둘러보면 치열한 작가정신을 단박에 알 수 있다. 작업장 이곳저곳에 놔둔 수십 개의 작품은 어느 한 작가의 작품이라고 보기에는 힘들 정도로 각기 다른 개성이 스며있다. 형상을 알아보기 힘든 추상주의적 작품, 꽃이나 사람 형상을 한 듯한 구성주의적 성향이 느껴지는 작품, 동판을 수없이 문질러서 일정한 패턴을 만들어낸 작품 등 다양하다.

이런 다양한 작품을 만들게 하는 동력의 하나로 그는 자연을

꼽았다. 자연의 거대한 힘이 그에게 창작열을 불태우게 한다는 설명이다. 이와 함께 자연 앞에서 인간 존재의 미미함과 나약함을 느낀다는 말도 했다. 이런 복합적 느낌들이 결국 작업에 주요한 모티브가 됐다. 작품을 통해 그는 인간이란 혼자서 살아갈 수 없고, 사물과 사회의 관계 및 조화 속에서 살아간다는 것을 보여주고 싶어 한 것이다. 또 혼자 있는 시간이 많아지고, 자연을 보면서 생각할 시간적 여유가 늘어난 것이 작업에 대해 깊이 몰입할 수 있는 정신적 여유와 새로운 창작에너지를 제공했다

김영숙 作

는 설명도 곁들였다.

　전원생활을 하면서 작업성향이 변하기는 아내인 김 교수도 마찬가지다. 예전에는 주로 실을 이용한 직조 작업을 많이 선보였지만 이곳에 들어온 뒤부터 획기적 변화를 보였다. 어릴 적부터 좋아했던 삼베와 여러 가지 자연적인 오브제를 이용한 섬유미술 작품을 내놓은 것이다. 이런 변화에는 남편의 조언이 큰 영향을 미쳤다.

　어린 시절 시골에서 자랐던 김 교수는 아름다운 추억 속에 자

연과 관련된 것이 많았다고 한다.

"삼베도 자연소재지만, 오브제도 나뭇가지나 꽃 등을 활용했지요. 내용에 있어서도 보름달을 배경으로 한 나뭇가지와 꽃 등 자연의 아름다운 모습을 담아내고 있습니다. 이런 모든 것은 어릴 적 기억 속에서 유추해낸 것입니다."

하지만 자연적 느낌이 강한 그의 작품에서도 현대적 감각은 살아 숨 쉰다. 배경을 삼베로 처리하면서도 그 옆의 작은 부분을 동판으로 마무리하고, 다양한 물감을 바른 것이다. 남편의 작품 중 동판을 활용한 작업이 마음에 들어 자신의 작업에도 응용했다는 귀띔이다.

이들 부부는 지금 자신의 연령대에 대해 인생을 정리할 시기라고 말한다. 사람과 교류를 넓히기 보다는 기존의 인연과 좋은 관계를 유지하면서 나를 위한 시간을 늘려나갈 시점이란 것이다. 이런 점에서 자연만한 친구가 없다. 자연은 나를 깊이 있게 들여다볼 시간을 주고, 이를 통해 다른 사람에 대한 이해를 넓게 해주는 최고의 친구인 것이다.

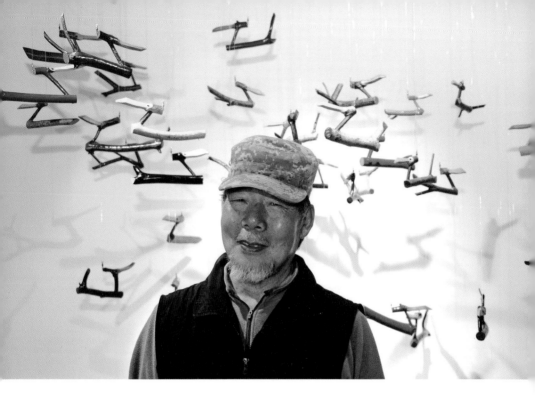

정은기 조각가

1941년 김천에서 태어났다.
홍익대 회화과와 동 대학원 조각과를 졸업했다. 김천고·강구중·경북예고 교사를
거쳐, 영남대 미술학부 교수로 활동했다. 한국미술협회 대구지부장, 경북조각회 회
장, 대한민국청년비엔날레 사무총장 등을 지냈다. 대구미술대전 초대작가상, 행정
자치부 장관 표창 등을 수상했다. 대구, 서울, 미국 워싱턴 등지에서 10여 차례 개인
전을 연 것을 비롯해 다수의 단체전에 참여했다.

1980년대 초 팔공산에 조각공원이 들어설 뻔한 일이 있었다. 이는 당시 한국미술협회 대구지부장이었던 조각가 정은기 씨가 대구시와 협의해 추진한 사업이었다.

정 작가는 "팔공산의 아름다운 풍경을 배경으로 조각공원이 들어서면 당연히 한국에서는 물론, 세계에서도 주목받을 수 있을 것이란 생각으로 사업을 추진해 어느 정도 성과가 있었다. 대구의 국제적인 예술행사 유치에 도움을 주는 것은 물론, 이를 통해 대구가 국제도시로 발돋움하는 데도 도움을 줄 수 있으리란 생각이었다. 그런데 여건이 갖춰지지 않아 무산됐다."고 회상했다.

조각공원 조성계획이 무산된 것을 늘 안타깝게 여기던 그는 개인적으로 조각공원을 만들어야겠다고 결심하기에 이르렀다. 그래서 팔공산 이곳저곳을 돌며 부지를 찾던 그는 칠곡군 동명면 한티재 부근까지 눈길을 돌려 마음에 드는 곳을 찾았다. 가산산성이 있는 산자락에 자리잡은 부지는 3,000㎡ 규모에, 아

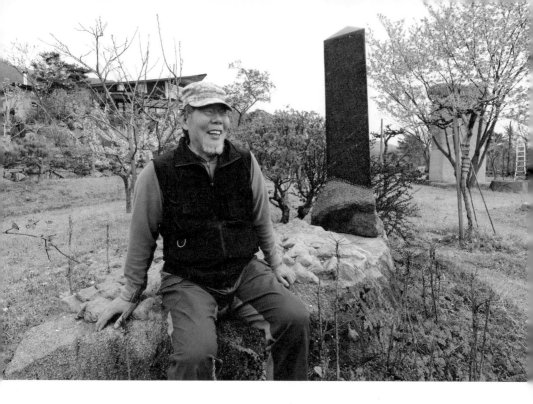

래로 팔공산의 아름다운 풍경이 병풍처럼 펼쳐진 곳이었다. 조
각공원을 조성하려면 부지가 넓어야 하고, 주변 경관도 아름다
워야 하는데 그곳이 딱 맞았다는 것이 정 씨의 설명이다.

　정 씨는 그곳에 자신이 살 집과 작업장을 짓고, 나머지 공간
은 정원으로 만들었다. 집부터 예사롭지 않다. 검은색 큰 지붕
이 눈길을 끄는 그의 집은 벽을 화강암으로 쌓았다. 나중에 이
곳이 조각공원으로 조성되면, 집을 미술관으로 활용하기 위해
최소 200년은 견디도록 지었다는 것이 그의 설명이다. 두께가
족히 50㎝가 넘는 큰 돌을 사용한 것도 이 때문이다.

　"전원주택을 지을 때 주변의 재료를 사용하는 것이 그곳의 자연경관과 가장 잘 어울리는데, 이곳에는 집을 지을 만한 큰 돌이 없었습니다. 이곳에 화강석이 많은 점을 고려해 고향인 김천에서 이 돌을 가져왔지요."

　집 1층에는 작은 전시장이 마련돼 있다. 그는 40여년간 작업한 작품 가운데 대표할 만한 것들을 전시했다. 그는 "지금은 이 공간만 전시장으로 쓰지만, 집의 다른 공간도 전시장으로 사용

할 수 있도록 설계했다.”고 말했다.

 정원은 앞으로의 계획에 맞춰 조성됐다. 그는 조각공원으로
꾸밀 수 있게 넓은 면적을 확보한 것은 물론, 잔디를 깔고 작은
들풀과 여러 가지 꽃나무 등을 심어뒀다. 이미 그의 작품도 몇
개 들어서 있기 때문에 작은 조각공원을 찾은 듯한 느낌을 줬
다. 특히 이런 넓은 야외공간이 아니면 전시하기 힘든 대작이
많아 그의 작품세계를 이해하는 데 도움을 줬다.

그는 이 공간을 자신의 작품뿐만 아니라, 아들과 며느리의 작품을 선보이는 공간으로 꾸밀 생각도 갖고 있다. 첫째 아들(정세용)과 셋째 아들(정덕용)이 모두 조각을 하기 때문에 다양한 작품을 보여줄 수 있을 것이란 설명이다.

팔공산으로 들어오고 나서 그의 작업도 많이 변했다. 특히 2006년 영남대에서 정년퇴임하면서 작품 소재를 기존의 돌에서 나무로 바꿨다. 요즘은 우리나라의 전통 솟대를 모티브로 조형성을 살린 작업을 하고 있다.

"예전부터 솟대에 관심이 많았습니다. 마을을 지키는 상징물로 사용된 솟대는 그 자체로 좋은 의미를 갖고 있는 것은 물론, 여러 가지 이야기가 스며있는 매력적인 소재입니다. 학교에 몸담고 있다 보니 커리큘럼 등 여러 요인 때문에 제가 하고 싶은 작업을 제대로 하지 못하다가 퇴임한 뒤 진짜 하고 싶은 작업을 시작했지요."

최근 푹 빠져 있는 작업을 그는 '놀이'라고 표현했다. 아침에 눈만 뜨면 새를 만들기 시작해 잠이 들 때까지 거의 손에서 놓지 않는다. 작품을 만든다는 생각보다 나무와 함께 논다는 느낌이라고 작업에 대해 설명했다.

"제가 만든 새는 거의 자연 그대로의 모습입니다. 나무를 자르고 깎는 과정을 최소화해 만들지요. 나무의 형태를 최대한 살

려 새의 모습을 완성합니다."

이 말처럼 그의 작품은 거의 나무의 형상을 하고 있다. 새의 부리만 칼로 깎아낸 흔적이 남아 있을 뿐, 몸통과 날개 등은 나뭇가지를 그대로 붙여 완성됐다. 이런 작품이 탄생하게 된 것은 결국 전원생활 때문이라고 그는 밝혔다. 아름다운 자연 속에 살다보니 자연스럽게 자연의 형태를 최대한 살린 작업을 하게 됐다는 것이다. 그래서 그의 작품은 편안하면서도 친근한 느낌을 준다.

이 말끝에 그는 미술가에게 있어 진정한 의미의 창작은 작가가 먼저 재미를 느껴야 하고, 이런 작품이 보는 이들에게 감동을 준다는 것이다. 최근 많은 작가들이 자신이 하고 싶은 작업보다 팔리는 작품을 만드는 데 대해 선배이자, 동료 작가로서의 안타까움에서 나온 말이기도 하다. 이런 측면에서 자연은 그에게 여러가지로 도움이 됐다. 작업에 대해 진지하게 고민할 시간을 준 것은 물론, 진짜 재미있는 작업을 찾는 데도 도움이 됐다.

정 작가는 작품을 만들 때 살아 있는 나무를 자르지 않고, 버려진 나무를 재활용한다는 데서도 의미를 찾는다. 작품의 재료를 구하기 위해 그는 정원에 많은 나무를 심었다. 1년에 한두 차례 정원수의 가지를 치는데 이때 전지된 나뭇가지를 재료로 쓴다. 또 수시로 등산을 다니면서 버려진 나뭇가지를 주워 작

품을 만들기도 한다. 자연 속에서 15년간 살아온 그의 마음가
짐에서 자연을 대하는 겸허한 태도와 따뜻한 애정을 느낄 수
있다.

이미 그의 집은 미술에 관심이 있는 이들에게 특색 있는 공간
으로 입소문이 나있다.

"어떻게 알고 왔는지 집과 작업실, 작품을 구경하고 가는 사
람들이 제법 많습니다. 각종 예술모임에서 단체로 오는 경우도
늘고 있지요."

방문객이 늘자, 그는 그의 작업장에서 작업을 체험하는 프로
그램도 진행하고 있다. 누구나 쉽게 만들 수 있는 그의 작품은
방문객에게 또 다른 추억거리를 안겨주는 좋은 소재가 된다.

"제 작업장이 여러 사람에게 색다른 문화체험공간이 된다는
것 자체가 기쁩니다. 현재 팔공산에 예술인이 많이 들어와 살고
있는데, 문화체험공간의 역할을 겸할 수 있으면 문화예술의 발
전에도 도움이 될 수 있겠지요. 결국 팔공산 전체가 하나의 문
화타운으로 형성될 수도 있다고 봅니다. 그런 날이 오기를 기대
합니다."

사진·손동욱

리우 조각가

경북대 미술학과와 동대학원 석사과정을 졸업한 뒤 동 대학원 박사과정을 수료했다. 서울 예술의전당, 한전아트센터, 윤갤러리를 비롯해 대구문화예술회관, 봉산문화회관, 동제미술관, 갤러리M 등지에서 10여 차례 개인전을 열었다. 단행본으로 《작업일지, 우리 시대의 미학 - 사이보그, 동양, 디지털》, 《리우의 작업이야기》 등을 펴냈다. 포스코 스틸아트 어워드, 신라미술대전, 경북도전, 대한민국 미술대전, 중앙미술대전, 현대조각공모전 등에서 입상했다.

청도군 풍각면에 자리 잡은 조각가 리우의 집과 작업실은 우리가 전원생활에 대해 갖는 일반적인 생각을 보기 좋게 깨뜨려버린다. 삭막한 도시를 떠나 아름다운 자연풍경을 즐기며 한가롭게 생활하는 그런 곳이 아니다.

조립식주택으로 지은 좁은 집 한 칸에 작가가 직접 벽돌을 쌓아 만든 작품창고, 쇠기둥에 천막을 쳐 바람과 햇볕만 피하도록 만든 작업장이 전부다. 잔디가 깔린 넓은 정원이나 아름다운 꽃, 나무 등은 찾아볼 수 없다. 앞마당에는 제철을 맞은 민들레, 냉이, 쑥을 비롯해 이제 갓 싹을 틔워낸 이름 모를 식물이 가득할 뿐이다. 도시민이 지은 전원주택이 아니라 시골 어르신이 살고 있는 오래된 촌집, 바로 그 모습이었다.,

리우는 우아하고 여유로운 생활을 위해 시골생활을 결심한 것이 아니다. 쓰지 못하는 컴퓨터 본체를 이용해 인간과 동물의 형상을 만드는 '바운드리스 보디(Boundless Body)'를 주제로 한 작품을 제작하는 그는 쇠를 자르고, 망치질을 하고, 자동차용 도료를 입히는 등 일련의 작업과정 때문에 시골로 향했다.

"제 작업은 도시에서는 할 수가 없습니다. 늘 소음이 끊이질 않는 데다, 도색과정에서 도료가 공기 중으로 날리기 때문에 집들이 빼곡히 모인 데서는 항의가 끊이질 않지요."

그래서 마을에서 약간 떨어진 집을 구했는데도, 그의 작업시간은 일정하다. 해가 뜬 뒤 작업을 시작하고, 해가 지기 전에 끝낸다.

"전시가 바쁘다보면 작가들이 흔히 밤샘작업을 하는데, 저는 그런 것은 꿈도 꾸지 못하지요. 이렇다 보니 이 곳 생활을 하면서 자연스럽게 시골사람의 생활 패턴을 따라가게 됐습니다. 일찍 자고 일찍 일어나는, 작가로서 좀처럼 하지 않는 그런 생활을 하고 있습니다."

물론 이런 규칙적이고, 때로는 아주 모범적으로 보이는 시골생활이 그의 작품에 좋은 영향을 준 점도 많다. 그는 전시와 상관없이 늘 작업을 한다. 시간이 나는대로 미리미리 작품을 만들어둬야 하기 때문이다. 전시를 앞두고 밀린 숙제를 하듯이 엄청난 양을 집중적으로 작업하는 것은 이곳에 들어온 뒤 어렵게 됐다.

집이 마을에서 좀 떨어진 곳에 자리 잡고 있어 이웃을 만나는 것도 쉽지 않다. 사람과 만날 일이 별로 없다보니 때로는 무료할 수 있지만, 이것이 그의 작업의 원동력이 되기도 한다. 리우란 이름을 세상에 알리게 한 바운드리스 보디 연작도 이곳에서

구상됐다.

　"틈만 나면 가까운 곳에 있는 도서관에 가서 책을 읽었습니다. 이것저것 많이 읽고, 집에 와서 작품을 구상했지요. 그 전에는 돌·쇠·석고 등 여러 가지 소재로 작업했는데, 이곳에 들어와서는 컴퓨터에 관심을 갖기 시작했습니다. 시간적 여유가 많다보니 자연스럽게 조각가의 정체성에 대한 고민을 많이 하게 되더군요. 그래서 옛날 작업을 되돌아볼 기회도 많았습니다. 초기 작업에서 자동차 부속으로 사람을 만든 적이 있었는데, 최근의 시대적 흐름을 접목하려니 컴퓨터를 활용하는 것이 좋겠다는 생각이 들었습니다. 21세기 정보화시대를 대표하는 것이 바로 컴퓨터니까요."

　이곳에 들어오기 전에도 작가는 오랫동안 시골에서 생활했다. 1991년 칠곡군에 있는 한 재실에 들어가 작업한 것을 시작으로 팔공산, 영천의 재실과 폐교 등을 돌며 작업했다. 1~2년씩 떠돌이처럼 이곳저곳을 돌며 작업하던 그가 청도에 안착하게 된 것은 2003년이다. 물론 이곳도 잠시 작업할 곳으로 생각하고 들어왔다.

　"여기 생활도 오래가지 못할 것으로 생각했는데, 벌써 10년이 흘러버렸네요. 이곳에 들어올 때쯤 아버지가 병환 중이었는데, 병상에 누워 늘 젊은 시절 군인으로 근무했던 청도 이야기를 하시더군요. 6·25전쟁 도중 청도에 있었는데, 그 모습이 너무 아름다워 잊을 수 없다는 말씀을 많이 하셨습니다. 일촉즉발

의 상황에서 청도에서 망중한을 보냈던 것이 평생 잊히지 않는
추억을 만들어준 것 같습니다."

처음으로 자기 소유의 작업장을 찾던 그는 아버지의 말씀이
각인돼 자연스럽게 청도로 향했다. 대부분의 예술가가 그렇듯
이 그 역시 경제적 여유가 크게 없었던지라 작은 촌집 하나 사
는 것으로 만족해야 했다. 촌집을 부수고, 다시 새집을 짓는 것
도 모두 자신의 손으로 직접 해야 했다. 현재 이 정도의 집 모양
을 갖추는데 그는 꼬박 3년의 시간을 들였다.

"남들이 보면 집 같지 않은 것처럼 보이지만, 제 손으로 이것
저것 만들어 완성한 집이다보니 집에 대한 애정은 큽니다. 청
도 일대를 돌아다니며 돌을 주워 돌담까지 쌓았으니까요. 집안
곳곳에 내 땀과 온기가 스며 있습니다. 이곳에 몇 년 살까 싶었
는데, 이렇게 오랫동안 있게 된 것도 이런 이유가 크겠지요."

그는 이곳 생활이 좋은 또 다른 이유로 치유기능을 꼽았다.
컴퓨터 본체를 소재로 하다 보니 쇠를 자르고, 갈고, 구부리고
하는 과정에서 육체적 고통이 크고, 쇠 자체가 주는 정서적인
건조함 등으로 가끔 작업에서 한계를 겪었다. 하지만 자연의
아름다움, 생명력, 온기 등이 어려움을 이겨내는데 큰 도움을
준다는 설명이다. 그는 도시에서 했다면 벌써 작업을 포기했을
지도 모른다는 말도 덧붙였다.

그는 1주일에 서너 번은 집 주변으로 등산을 간다. 육체적 노동이 큰 작업을 위해 체력을 다지는 의미도 있지만, 이를 통해 산의 기운을 얻고 마음을 평온하게 만들기 위해서다. 그는 등산을 명상의 하나로 바라봤다.

"차가운 쇠를 만지다보면 제 몸이 금속으로 변해가는 듯한 느낌이 들 때가 많습니다. 작품과 제가 하나가 되는 과정이겠지요. 작업에 몰입하도록 힘을 주는 것도 자연이지만, 금속이 주는 차가움과 딱딱함을 벗어나게 하는 것도 자연이라고 생각합니다. 늘 제 심신을 따뜻하고 부드럽게 유지시켜주는 것이 바로 자연이지요."

이정호 건축가와 이규리 시인

이정호 교수는 1954년 안동에서 태어났다.
대구시 중구 도심공간 및 근대역사문화벨트 구축사업 총감독, 대구시 중구 방천시
장 문전성시 총감독, 대구시 중구 근대문화골목 역사경관조성 학술연구위원장, 한국
건축가협회 대구지회장, 2008년 대한민국 건축문화제 운영위원장 등을 지냈다.
이규리 시인은 1955년 문경에서 태어났다.
1994년 '현대시학'으로 등단했다. 시집으로는 《앤디 워홀의 생각》, 《뒷모습》이 있다.

파계사 집단시설지구에 들어서면
유난히 눈에 띄는 건물이 있다. 요즘 건축에서 유행하는 노출콘
크리트로 처리한 외벽에 큰 창문으로 둘러싸인 건물이다. 경사
진 곳에 자리 잡아 앞에서 보면 3층 건물 같고, 뒤에서 보면 2층
건물처럼 보인다. 건물 뒤에는 야트막한 산이 있어 노출콘크리
트의 외벽과 묘한 대조를 이룬다. 크고 작은 나무들이 빽빽이
우거진 숲을 배경으로 도회적 자태를 뽐내고 있는 이 건축물은
바로 건축가 이정호 교수(경북대 건축토목공학과)가 직접 설계
한 자신의 집이다. 이 집에서 이 교수는 부인 이규리 시인과 함
께 살고 있다.

이들 부부는 결혼하면서부터 몇 해 전 이곳으로 들어오기까
지 20년 넘게 아파트 생활을 했다. 오랜 아파트 생활에서 이들
부부는 별다른 불편함 없이 지냈는데, 이 교수가 문화공간을 만
들고 싶어 부지가 넓은 곳을 찾으면서 전원생활에 눈을 돌리게
됐다.

이정호 교수와 이규리 시인의 집에는 창문이 많다. 집안에서

도 계절과 날씨의 변화를 그대로 느낄 수 있도록 창문을 많이 만든 것이다.

"한 10년을 이곳저곳 돌아다니면서 적당한 부지를 찾았는데, 마음에 쏙 드는 곳이 없었습니다. 현재 살고 있는 곳도 처음에는 크게 마음에 들지 않았습니다. 이미 식당 건물이 있던 터라 건물을 리모델링할 수밖에 없는 상황이어서 제가 구상한 건물이 나올지 의문이 들었지요. 그래서 망설였는데, 옥상에 올라가 주위의 전망을 보고는 반해 바로 사버렸습니다."

이규리 시인도 그맘때쯤 전원생활에 서서히 관심을 갖기 시작했다.

"애가 다른 지역으로 공부하러 떠난 뒤 금호강변에 있는 아파트로 이사를 갔습니다. 그 곳에서 바라보는 자연풍경이 너무 좋았습니다. 그동안 다른 아파트에 살면서 보지 못했던 풍경에 매료됐지요."

주부이기에 집안의 공간만 편리하면 좋다고 생각했던 데서 집 밖에 펼쳐진 풍경으로 자연스럽게 관심을 돌리게 된 것이다.

건물을 구입한 뒤 리모델링에 들어갔는데, 공사기간이 1년 반이나 걸렸다. 지하실 공간만 놔두고 상층부는 거의 새로 짓다시피 한 데다, 이 건물을 어떤 용도로 쓸 것인지 확실히 정해진 상태에서 계획대로 지으려다 보니 공사기간이 점점 길어졌다.

"제 건물에 문화공간을 운영하는 것이 궁극적인 목표인데, 이에 부합하는 건물을 지으려니 어느 하나 소홀히 할 수가 없었습니다. 아내가 살림하기에 편하면서도 아내의 작업공간까지 배려한 건물을 지으려니 공사기간이 늘어날 수밖에 없었지요."

이렇듯 건물에 쏟은 애정은 눈으로 슬쩍 둘러만 봐도 그대로

느껴졌다. 지하 2층부터 3층 이들 부부의 집까지 각 공간마다 특성이 뚜렷했다. 또 그 공간에서 사람들이 편하게 일할 수 있도록 배려한 점도 눈길을 끌었다.

이들 부부는 도심에 나갔다가 팔공산 집으로 들어오는 길이 그렇게 행복할 수가 없다고 한다.

이 교수는 "팔공산 초입의 아파트단지를 지난 뒤 펼쳐지는 숲길에 들어서면 묘한 해방감을 느낀다. 하루 종일 일하는데 쫓겨 옥죄어졌던 가슴이 활짝 펴지는 느낌"이라고 말했다.

전원생활에 서서히 젖어들면서 두 사람의 작업과정에도 변화가 일기 시작했다. 이 교수는 "이 곳에 들어와서 아내가 가끔 나에게 던진 말이 이해되기 시작했다. 안개 냄새, 바람소리가 얼마나 아름다운 줄 아느냐는 말을 아내가 던졌을 때 그 의미를 몰랐는데, 이곳 생활이 그것을 깨닫게 해줬다."며 "무심코 지나치던 것들을 다시 보고, 그것들이 가진 의미에 대해 생각해보는 여유도 갖게 됐다."고 말했다.

이 교수의 경우 인공적이고 도시적인 색채가 강한 건물을 많이 지었다. 건축 설계에 있어서 자연이 중요하다는 것은 알았지만, 전원생활을 해보니 그동안 자신이 알아왔던 것들이 이론적 지식에 불과했다는 것을 깨달았다. 이곳에 들어온 뒤 자연과 건축물이 왜 조화를 이뤄야 되는지, 그 조화로움이 얼마나 건축물

과 인간을 아름답게 하는지를 체득하게 됐다. 이렇다보니 자연의 맛을 최대한 느끼도록 하는 건축물 설계로 작업방향이 바뀔 수밖에 없게 됐다.

　세상 모든 것에 대해 좀 더 예민한 촉각을 지닐 수밖에 없는 이규리 시인은 이 교수보다 작품활동에 더 큰 영향을 받았다. 시작 활동을 위해 시인들은 여행을 많이 다닌다. 그만큼 보고 느끼는 바가 많아야 하고, 자연이 시작 활동에 큰 영향을 미치기 때문이다. 이 시인 역시 마찬가지였다. 자연을 많이 접하기 위해 여행을 자주 떠났지만, 그것은 한계가 있었다. 자연 속에

살다보니 여행이 주는 것을 넘어서 많은 것을 다시 볼 수 있는 눈이 생겼다는 것이 이 시인의 설명이다.

이 시인은 특히 자신의 집이 눈이나 비가 올 때 좋다며 자랑했다. 취재가는 날 아침부터 비가 내리고 있었는데, 인터뷰를 하는 도중 이 시인은 "설탕 같은 비가 오네요."란 말을 던졌다. '설탕 같은 비'란 말이 언뜻 이해되지 않았는데, 창밖으로 희뿌옇게 내리는 비를 물끄러미 바라보니 진짜 달콤함을 주는 설탕과 닮았다는 생각이 들었다.

"비가 오면 창 밖 세상 곳곳에 안개 띠가 생겨요. 마치 춤추는 여자처럼 숲과 나무 사이를 리드미컬하게 움직이며 다니죠.

때로는 나무와 한 몸이 되기도 하고, 때로는 나무를 감싸 안으며 멋진 풍경을 만들어내지요. 이런 풍경은 도심에서는 전혀 상상할 수 없는 모습입니다."

그래서 이들 부부는 눈이나 비가 오면 작은 다락방에서 차를 마시며 또 다른 여유를 즐긴다. 차 마실 탁자와 의자만 있는 다락방은 세 벽면에 대형 창문을 설치해 팔공산의 경치를 제대로 음미할 수 있도록 설계됐다.

"전원생활을 하면서 인간이 얼마나 자기중심적인지 새롭게 알게 됐습니다. 좋은 경치를 보려고 이렇게 창문을 크게 만들고는 이를 즐기는 것도 잠시지요. 어둠이 내리면 밖에서 제 모습을 볼까봐 블라인드로 창문을 다시 가립니다. 결국 큰 창이 또 다른 가리개를 만드는 것이지요. 이게 인간의 모습입니다."

여기서 이 시인은 전원생활을 하면서 변화된 자신의 시작 활동을 설명했다. 자연의 아름다움을 담아내는 것보다는 자연의 모습과 변화 등을 일상생활과 연관시켜 풀어나가는 시를 많이 썼다는 것이다.

두 사람을 인터뷰하면서 자연이 인간을 넘어서 예술에도 어떤 영향을 미치는지를 다시 한 번 확인할 수 있었다.

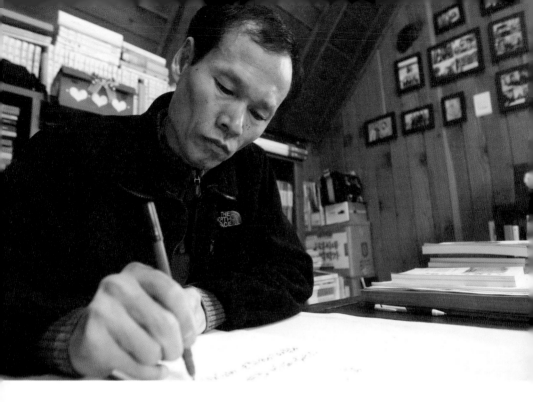

장하빈 시인

1957년 김천에서 태어났다.
경북대 사범대 국어교육과를 졸업하고, 97년 계간 '시와 시학'으로 등단했다. 시집
《비, 혹은 얼룩말》과 《까치 낙관》 등을 펴냈다. 2008년 경명여고 교감으로 명예퇴직
했다. 현재 팔공산 '다락헌'에서 시작(詩作)으로 소일하고 있다.

시인 장하빈은 팔공산으로 들어
오기 전 앞만 보고 달렸다. 치열한 경쟁 속에서 살아남는 것은
옆과 뒤를 돌아보지 않고 미래만을 생각하면서 열심히 일하는
게 최선이라 생각했기 때문이다.

"1980년 경북대 사범대를 졸업한 뒤 바로 교사생활을 시작해
28년간 일에만 매달렸습니다. 물론 학교생활에서 학생들을 가
르치는 보람과 기쁨도 컸지요. 하지만 이것만 생각했을 뿐, 저
에 대한 배려가 전혀 없었습니다. 열심히 일하는 것만이 기쁨이
고 행복이라 착각했습니다. 그러나 세상에는 또 다른 행복이 있
었습니다. 팔공산에서 저는 그것을 발견했습니다."

행복했던 시간은 2002년 맏아들을 잃으면서 사라지기 시작
했다. 전혀 생각지도 못했던 아들의 죽음을 접한 그는 2년 뒤
병원에서 위암 판정까지 받았다. 아들을 잃은 고통이 아직도 가
슴에 선연한데, 자신의 죽음마저 코앞에서 얼굴을 내밀었다. 이
것이 삶을 다시 보게 된 계기가 됐다.

"2008년 교직생활을 접고 팔공산으로 들어갔습니다. 당시 도

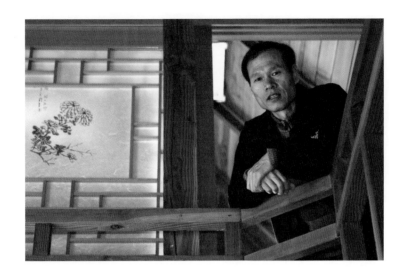

심의 아파트에서 살았는데, 아들을 잃은 집에서 더 이상 살고 싶지 않았습니다. 아픔이 아픔을 낳는다고 했나요. 암에 걸린 것도 그만큼 내 몸 속에 고통이 많다는 것을 몸이 스스로 말해 준 것이라 생각합니다. 그렇지만 이 아픔을 원망하진 않습니다. 이런 아픔이 저를 성숙시켜줬으니까요."

하지만 30년 가까이 몸담았던 직장생활을 그만두는 것이 쉬운 일은 아니었다. 아직 둘째 아들이 학생인 데다, 자신의 몸도 성하지 않았다. 또 아내와 앞으로 살아갈 날이 많은데, 그 시간을 버틸 경제적 여력에 대한 걱정이 먼저 찾아들었다. 매일 출근해 정신없이 학교 이곳저곳을 돌아다니며 아이들, 동료들과

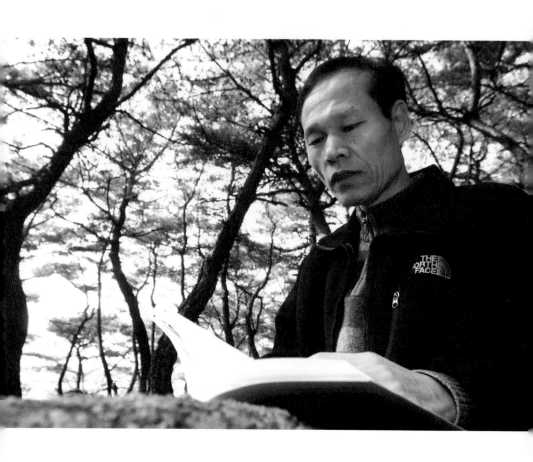

함께 일하던 습관을 갑자기 떨쳐버릴 수 있을지에 대한 의구심도 일었다. 몇 명 살지 않는 조용한 시골에서 매일 무엇을 하며 살 것인지에 대한 걱정도 없었던 것은 아니었다.

"이런 걱정과 미련이 도심에 있는 아파트를 팔지 못하게 막더군요. 하지만 시골로 들어오니 그런 것들은 도시 사람들이 가질 수밖에 없는 기우였다는 것을 깨닫게 됐습니다. 아내나 저나 이곳에 들어온 뒤 후회한 적이 한 번도 없습니다."

이 말끝에 장 시인은 자신이 인생을 살면서 가장 잘한 일 두 가지를 꼽았다. 팔공산에 보금자리를 튼 것과 시를 쓰게 된 것이다. 결국 문학과 자연이 자신을 삶의 여러 고통에서 구원해 줬다는 설명이다.

그는 팔공산에서의 삶을 '빈둥거림'이란 한마디로 압축했다. "팔공산에 들어와 빈둥거리며 사는 삶의 새로운 가치를 깨달았습니다. 도시에서 빈둥거리는 것은 무료함을 의미하지만, 시골에서의 빈둥거림은 삶의 여유라고 할 수 있지요. 풀을 뽑고 울타리를 손질하고 텃밭을 가꾸는 일이 어찌 보면 의미 없는 일 같지만, 이런 빈둥거림이 제 삶에 새로운 충만감을 주더군요. 도심에서는 결코 가질 수 없는 느낌입니다."

그는 특별한 일이 없으면 오전에는 집 앞 꽃밭에 물을 주고, 오후에는 마을에 있는 솔밭을 걷는다.

"눈앞에 병풍처럼 산이 쫙 펼쳐진 것을 배경삼아 자라는 꽃에 물을 줘 본 적이 있느냐."며 오히려 기자에게 질문을 던진 그는 "물줄기를 받은 꽃들이 춤을 추는 것 같은 그 모습이 너무 아름답다."며 "물을 주면서 마치 남자가 오줌줄기를 내뿜는 것 같은 쾌감도 느낀다."고 속내를 털어놓았다. 그는 또 "아주 작은 일 같지만, 이 일을 해보지 않은 사람은 전혀 알 수 없는 즐거움"이라고 덧붙였다.

솔밭을 거니는 것도 그에게는 빼놓을 수 없는 기쁨이다. "소나무 숲을 거닐다가 숲 속 바위에 앉아 시상을 떠올리고, 여러 생각을 정리하다 보면 명상이 따로 없을 정도로 마음의 평안을 찾는다."는 것이 그의 설명이다. 빼곡히 자리 잡은 소나무 숲이 만들어낸 고즈넉한 풍경이나, 솔밭에서 내려다본 마을을 보니 그의 말에 저절로 고개가 끄덕여졌다.

이렇다 보니 전원생활을 처음 시작했을 때 외로움과 무료함이 자신을 괴롭히지 않을까 우려했던 것과는 전혀 다른 상황이 벌어졌다. 그는 "요즘은 전혀 외부에 나가고 싶지 않고, 가급적 나가는 횟수도 줄이려 한다."고 말했다. 시인이고, 학생들을 가르친 경험이 아까워 1주일에 한 번 동부교육청 산하 문예창작 영재교육원에서 강의를 하기 위해 도심에 나가는 것이 그의 외출 전부다.

하지만 1년에 한두 차례는 외부인들을 집으로 초청해 문학에 대한 심도 있는 대화를 나누는 시간도 갖는다.

"예전에는 전국 방방곡곡으로 문학기행을 떠났습니다. 팔공산에 들어와서 보니 제가 사는 마을의 솔밭이 좋은 문학기행 장소가 될 것 같은 생각이 들더군요. '능성마을 솔밭시회' '청소년문학캠프' 등을 열어 제가 예전에 있던 학교의 문예반 학생들은 물론, 문학에 관심이 있는 일반인과 함께 문학에 대한 이런저런 이야기들을 나누지요."

이 같은 문학 인구의 저변 확대도 중요하지만, 역시 시인에게는 좋은 시를 남기는 일이 제일 중요하다. 그는 팔공산에 들어온 뒤의 전원생활을 시로 표현하기 위해 애를 써왔다.

"이곳에 들어온 지 6년이 넘었습니다. 도심에서 볼 수 없던 풍경과 감흥이 저절로 시를 쓰게 만들었지요."

장 시인은 이 시들을 모아 《까치 낙관》이란 제목의 그의 두 번째 시집을 펴내기도 했다. 첫 번째 시집과는 완전히 다른 이미지의 시집이다.

"2004년 위암 판정을 받은 해에 나온 첫 시집은 아들을 잃은 슬픔, 문명으로부터 상처받은 인간의 모습을 담은 시로 가득했습니다. 여러 상황이 그런 시를 쓸 수밖에 없게 했지요. 하지만 이번 시집은 자연의 아름다운 소리를 모은 시로 채웠습니다."

그는 시집에 실릴 시 중에서 특히 자신의 마음에 드는 시 몇 편을 출력해 기자에게 건네줬다. 까치가 유리창에 비친 나무에 앉으려다가 일어난 일에서 시상을 얻었다는 〈낙관〉, 집 안팎에서 빈둥거리며 사는 일상을 노래한 〈봄잠〉, 눈 내린 마당에서 느끼는 적막한 삶의 여유를 보여주는 〈첫눈〉 등은 자연과 더불어 사는 삶이 얼마나 아름답고, 인간의 감성을 풍성하게 하는지를 잘 보여준다.

"한 시인이 '시는 가끔씩 신들이 지상으로 걸어주는 전화'라고 했습니다. 저는 바로 자연이 이런 역할을 한다고 생각합니다. 자연 속에 살면서 그들의 소리, 즉 생명의 소리를 듣고 그대로 받아 적으면 바로 시가 되는 것이지요. 단순하게, 가볍게, 느리게 사는 것이 오히려 행복한 삶이란 것을 깨닫게 해준 자연에 그저 감사할 따름입니다."

사진·이현덕

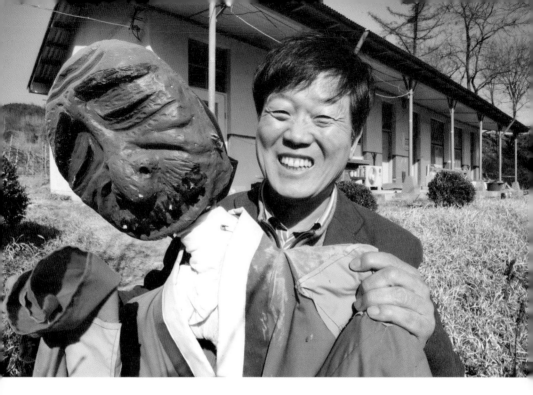

최재우 연출가

1958년 대구에서 태어났다.
경북대 사범대학과 영남대 대학원 미학미술사학과를 졸업했다. 동국고 교사, 예술
마당 솔 대표, 극단 함께사는세상 대표, 극단 연극촌사람들 대표, 전국민족극한마당
집행위원장, 성주참외축제 감독, 경북문화예술교육지원센터장 등으로 활동했다.
연극 연출가로도 왕성한 활동을 보였다. 창작탈춤 〈꼬리 뽑힌 호랑이〉, 〈저 놀부
두 손에 떡 들고〉, 마당극 〈길 위의 인생〉, 총체극 〈질굿- 4월에 피는 꽃〉, 이미지극
〈태〉 등을 연출했다.

　　　　　　　　　　　금수문화예술마을 최재우 대표는
성주가 제2의 고향이 되리라고는 생각하지도 못했다. 연극배우
로, 연출가로 성주를 서너 차례 찾은 적은 있다. 하지만 이곳에
눌러앉아 연극작업을 하고, 성주를 문화도시로 키우기 위한 문
화사업까지 벌일 것으로는 전혀 예상하지 못했던 것이다.

　금수문화예술마을은 1999년 문을 닫은 금수초등학교를 리모
델링해 만든 문화공간이다.

　"성주군이 이 폐교를 문화공간으로 만들고 싶다며 저에게 자
문을 요청했습니다. 그래서 이곳에 처음 왔는데, 주변 환경이
너무 좋아 그냥 제가 문화공간을 만들기로 결심했지요."

　그를 사로잡은 것은 그 공간이 지닌 아늑함이었다. 마치 어머
니의 자궁처럼 포근하면서도 고요한 것이 그의 마음에 안정감
을 줬다.

　"정남향인데다, 학교 주변이 확 트여 겨울에도 하루 종일 따
뜻한 햇살을 즐길 수 있습니다. 보통 시골학교를 마을의 첫 번
째 명당에 짓는다는 말을 들었습니다. 그 말 그대로인 듯 했지

요. 처음 학교를 방문했을 당시 교정 앞에 흐드러지게 핀 벚꽃도 저의 마음을 확 빼앗아버렸습니다."

최 대표의 말대로 학교 주변 몇 ㎞ 안에는 집 몇 채와 밭이 전부였다. 그렇다보니 시야가 확 트여 시원함을 준다. 따뜻한 햇살이 내리쬐는 교정에서 바라보면, 멀리 펼쳐진 산들이 마치 아름다운 한 폭의 병풍처럼 느껴진다. 그래도 마을과 가까워 사람들의 왕래에는 큰 불편함이 없다. 사람들의 온기를 느끼면서 인적이 드문 시골의 정취까지 즐길 수 있다는 것이 그의 설

명이다.

최 대표는 금수문화예술마을 앞 정원을 감싸고 있는 100년이 넘은 고목들에 대해서도 자랑을 한다. 한눈에 봐도 한 아름이 넘을 듯한 굵은 벚나무와 단풍나무 10여 그루가 자리 잡고 있다. 봄에는 벚꽃, 여름에는 그늘, 가을에는 단풍이 사람들의 발길을 끌어당길 수밖에 없는 좋은 환경이다.

이런 매력에 빠져 금수문화예술마을을 연 것이 2000년이다. 당시 대구에서 예술마당 솔을 운영하면서 왕성한 활동을 벌이던 최 대표는 "천혜의 환경을 갖춘 이곳에서 창작을 하면 더 좋은 작품이 나올 것 같아 무작정 이 곳으로 들어왔다."고 말했다. 그 후 그는 이곳을 창작스튜디오와 공연장을 갖춘 문화마을로 개조했다. 지역을 대표하는 화가 정태경 씨, 노병열 씨 등이 이곳을 창작스튜디오로 활용했다. 현재는 이은재 작가, 연극인 김헌근 씨, 풍물을 하는 김기태 씨 등이 이곳에서 창작활동을 벌이고 있다.

시골 창작스튜디오의 장점에 대해 그는 이렇게 설명한다.

"연극의 경우 시골이다 보니 출퇴근이 아닌, 합숙훈련 방식으로 작품을 만들 수밖에 없습니다. 눈 뜨면서부터 잠들 때까지 배우와 스태프가 작품에 대해 함께 고민할 수 있다는 것이지요. 인적이 드물고, 조용해서 작품에 깊이 몰입할 수 있는 것

도 장점입니다. 작품에 대한 집중은 발상의 전환을 가져오고, 전혀 다른 인물 해석과 성격 구축 등이 가능합니다. 새로우면서 완성도 높은 작품이 나올 수 있다는 이야기입니다."

물론 처음 이곳에 들어와서 마을사람들과 약간의 불협화음도 있었다.

"금수초등은 1932년에 개교했습니다. 마을사람 상당수가 이 학교를 졸업했지요. 자신들의 어린 시절 추억이 가득한 곳에 외지인이 예술을 한다고 들어오니 반가울 리가 없었겠지요."

하지만 풍물패 공연 등 주민들과 함께하는 행사 등을 꾸준히 펼쳐 친교를 쌓았다. 그 덕분에 이제는 마을사람이 다 됐다고 한다.

"몇 년 전부터는 매년 초에 열리는 풍년기원제인 달집태우기를 이곳에서 열고, 주민 전체가 참여하는 윷놀이도 벌입니다. 주민들이 교정을 축구장으로 마음껏 사용할 수 있도록 축구 골대도 설치했지요."

금수문화예술마을이 최 대표의 것이 아니라, 금수면 전체 주민들의 것이란 설명이다.

다양한 문화행사를 펼침으로써 금수문화예술마을을 성주, 나아가 경북을 대표하는 문화공간으로 키운 것도 이곳을 10여 년간 운영하면서 거둔 큰 성과다. 대도시에서 순회공연하던 전

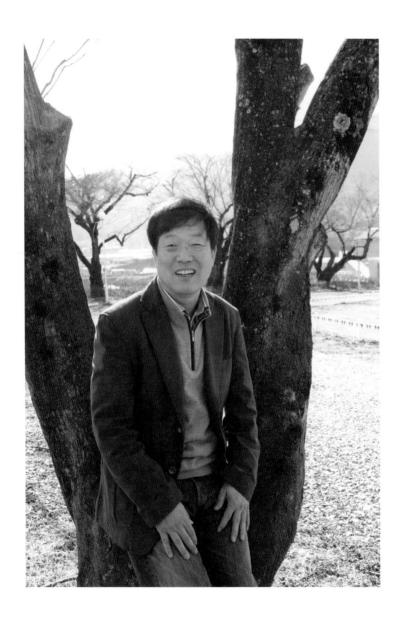

국민족극한마당을 2001년부터 2008년까지 이곳에서 열어 전국적인 규모로 키운 것은 물론, 성주를 전국에 널리 알리는 효과도 거뒀다.

오랜 기간의 노력과 그 성과에 힘입어, 몇 년 전에는 금수문화예술마을이 문화체육관광부로부터 경북문화예술교육지원센터로 지정됐다. 이로써 경북의 주요 문화예술교육 프로그램을 개발하고, 경북의 문화예술단체를 지원하는 역할까지 맡게 됐다.

금수문화예술마을을 이처럼 키워놓은 보람이 있지만, 예술인으로서 자신을 돌아봤을 때 안타까운 점도 없지 않다.

"시골로 들어온 것은 창작활동에 좀 더 전념하겠다는 결심 때문이었습니다. 그런데 그동안 문화행정에 더 깊이 빠져 살았습니다. 연극인 최재우의 모습이 많이 사라졌다는 것이지요."

이 말끝에 얼마 전 지인의 말이 자신의 삶을 되돌아보는 계기를 마련해 줬다는 이야기도 한다.

"오랜만에 만난 친구가 금수문화예술마을을 잘 운영하고 있느냐고만 묻고, 연극 이야기는 전혀 꺼내질 않더군요. 저와 연극을 함께 한 친구였는데도 말입니다. 다른 사람들의 눈에 제가 연극인보다는 문화행정가나 기관장처럼 보였던 것이겠지요."

그래서 그는 이곳에 들어왔을 때의 초심으로 돌아갈 결심을

했다. 그동안 가끔씩 해왔던 연출작업에 앞으로는 매진하겠다는 각오다. 예전의 최재우로 돌아가 좋은 작품으로 다시 관객들을 찾아뵙겠다는 의지이다. 그의 그런 앞으로의 활동이 기대가 된다.

김일환 화가

 1971년 공화화랑과 대백갤러리에서 열린 '푸른전'을 시작으로, '금호미술관 기획- 오늘의 작가전' '대구미술 100년전' '대구-밀라노 국제미술전' '아시아 미술교류전' 등 단체전에 300여 회 참가했다. 83년부터 2011년까지 개인전 18회를 열었다. 대구 도시환경을 위한 거리벽화 심의위원장, 영남대 미술대학 동문회장, 대한민국 미술대전 심사위원, 2002월드컵 성공기원 신천환경미술축제 운영위원장, 대구유니버시아드대회기념 세계대학생아트페스티벌 운영위원장, 수성구 들안길 맛축제 추진위원장, 대구미술협회장, 대구예총 부회장 등을 지냈다.

서양화가 김일환 작가와의 취재가
두 차례나 미뤄졌다. 김일환 작가를 만나기 위해서는 큰 도로에
서 산 속으로 6㎞ 이상을 들어가야 하는데, 눈이 내리면 자동차
로 그곳까지 들어가기 힘들기 때문이다.

김일환 작가의 집은 대구시 달성군 가창면 상원리에 있다. 행
정구역상 대구에서 사는 것이 분명한 데도, 눈이 와서 만날 수
없다는 말이 처음에는 선뜻 이해되질 않았다. 하지만 막상 그
곳을 찾아가니 고개가 끄덕여졌다. 큰 도로에서 그의 집까지의
거리가 만만치 않았을 뿐만 아니라, 오르막이 이어지기 때문에
눈이 오면 적당한 지점에 자동차를 세워둔 채 걸어갈 수밖에 없
었다. 그나마 최근 도로가 포장된 덕분에 자동차 운행이 수월해
졌다고는 하지만, 꼬불꼬불한 길을 한참 올라가야 그의 집에 도
달할 수 있었다. 휴대전화로는 통화조차 할 수 없는 오지에서
그는 그림을 그리면서 살고 있다.

"나 스스로도 이곳에 와서 살리라고는 생각지도 못했다."고
말하는 그가 이런 산골짜기에 들어온 이유는 무엇일까. 1994년

우연히 대구시 수성구 범물동 진밭골에 스케치하러 갔던 그는 눈 아래로 펼쳐진 한 풍경에 사로잡혀 버렸다. 멀리 안개에 휩싸여 무릉도원을 연상케 하는 그곳이 바로 현재 자신이 살고 있는 상원리다.

"옅은 안개 속에 펼쳐진 풍경이 너무 아름다워 진밭골에서 내려오자마자 그곳을 찾아갔지요. 물어물어 갔더니 진밭골 산꼭대기에서 본 풍경 그대로였습니다. 아내도 무척 마음에 들어하기에 바로 사버렸지요."

2년간 대구 도심을 오가면서 그곳에서 텃밭을 일구던 그는 96년 대구에 있던 살림집을 아예 옮겨버렸다. 그리곤 74년부터 미술교사로 교편을 잡던 학교도 관두고, 전업작가의 길을 택했다. 98년이었다.

"자연이 주는 영감을 그대로 화폭에 옮기고 싶다는 욕심이었습니다. 진짜 제대로 된 그림을 그리고 싶다는 작가적 열망이었지요."

이곳에 들어온 뒤 작품의 성격도 많이 변했다. 탈, 한복 등 민

속적인 것을 소재로 삼아 동양의 음양오행사상을 그림으로 표현했던 작업이 백조, 꽃 등 자연적인 소재로 바뀌었다.

"2002년부터 물에 노니는 백조 그림을 많이 그렸습니다. 아직도 이곳에서는 운이 좋으면 물까마귀와 원앙 등을 볼 수 있습니다. 대구 도심과 가깝지만 아직 사람의 손이 덜 탄, 깨끗한 자연환경을 보전하고 있다는 것이겠지요. 이런 곳에서 느낀 감성이 자연스럽게 백조란 아름다운 형상으로 드러난 것입니다."

최근에는 꽃 그림을 즐겨 그린다. 화면 가득히 크고 작은 꽃이 가득하다. 백조 작업에 비해 색감도 밝고 화사하다. 그 이유를 묻자, 그는 "자연과 더불어 살면서 점점 마음이 동심으로 돌

아가고 있기 때문이 아닐까."라고 답했다.

이 대목에서 아내 김금순 씨가 집 자랑을 한다.

"시골집은 하루 종일 움직여 썰고 닦아도 별로 표시가 나지 않지요. 새벽에 일어나 텃밭을 가꾸고, 집안을 정리해도 잠들 때까지 일이 끊이질 않습니다. 그래서 처음 이곳에 이사 와서는 몸살도 몇 번이나 했습니다. 그런데 어느새 제 몸이 스스로 건강해졌다는 것을 느꼈습니다. 눈이 오면 한 번씩 산 밑에 있는 큰 마을에 차를 세워둔 채 몇 시간을 걸어서 집으로 옵니다. 예전에는 이곳까지 오는데 힘들어 몇 번이나 쉬었지만, 요즘은 거침없이 올라옵니다. 이젠 산사람이 다 됐습니다."

이 말끝에 이들 부부의 옷차림을 보니 영락없는 산사람이다. 김 작가는 "집에서 일할 때나 작업할 때는 편한 점퍼가 제일"이라며 낡았지만 편안해 보이는 옷을 손으로 툭툭 털었다. 아내는 색이 바랜 듯한 낡은 누비 생활한복에 털이 달린 검정색 고무신

을 신고 있었다.

말이 나온 김에 김 작가 부부가 집과 그 주변 이곳저곳을 소개했다. 1층은 살림집, 2층은 작업실이다. 살림집에서 바라보는 풍경도 좋지만, 작업실에서 보는 풍광은 예술이었다. 작업실 한 쪽은 아예 벽면 전체를 대형 창문으로 처리해 아름다운 자연 풍경을 보는 것은 물론, 냄새까지 속속들이 맡을 수 있도록 했다. 창문을 열자 비가 와서인지 산속 특유의 냄새가 작업실로 덮쳐 들어왔다. 왜 작업실을 2층에 뒀는지, 큰 창문을 만들었는지 그 이유가 저절로 이해됐다.

집 옆에는 장작불을 때는 작은방이 있었다. 추운 날 손님이 온다고 나무를 더 많이 넣어서인지 방바닥이 그야말로 절절 끓었다.

방바닥 위에 깔아놓은 대자리는 열기에 탄 탓인지 흙빛으로 변해 있었다. 방의 벽면 윗부분에는 파란 곰팡이가 핀 메주가 쭉 걸려 있었다. 옛날 시골에서나 볼 수 있는 풍경에 절로 정겨움이 느껴졌다.

김 작가는 "이곳에 들어와서는 차와 라면 등이나 사 먹지, 다른 것은 모두 텃밭에서 자란 것을 먹는다. 된장과 고추장 등도 직접 담근다. 도시에 살 때처럼 손쉽게 사 먹지 않고, 직접 만들어 먹는 것이 건강을 지키는 또 다른 비결"이라고 귀띔했다.

인터뷰 말미, 그는 앞으로 작가로서 더욱 왕성한 활동을 약속했다. 좋은 자연환경 속에 있으면서도, 이를 작품에 제대로 반영해 좋은 작품을 만들지 못했음에 대한 반성이다. 전업작가로서 그림을 그리는 데 매진하려고 산골짜기까지 찾아든 그는 2002년 대구미술협회장이 된 데 이어, 대구예총 수석부회장 등을 거치면서 2009년까지 작업에 혼신의 힘을 기울이지 못했다. 감이 떨어지지 않도록 그림을 그리기는 했지만, 작가로서의 욕심에는 흡족하지 않았다는 설명이다.

"작가에게 있어서는 작업이 최우선인데, 이런저런 이유로 미술 행정 일에 빠져 10년 가까운 세월을 보냈습니다. 이것도 나름 의미 있는 일이었지만, 이제는 작업에 전념하고 싶습니다. 작가는 결국 작품으로 평가받고, 그것으로 세상과 소통해야 하지 않겠습니까."

2010년부터 그는 그림을 그리는 것보다 새로운 작업 구상에 더 많은 시간을 쏟았다. 이를 바탕으로 그는 최근 새로운 작업을 보여주고 있다.

"이처럼 아름다운 공간에서 숨 쉬고 살 수 있다는 것 자체가 행복입니다. 여기에 제가 그토록 좋아하는 그림까지 그릴 수 있다니 저는 분명히 행운아지요. 자연에서 받은 기운을 여러 사람들과 나눌 수 있는 좋은 그림을 그리겠습니다."

박중식 화가

1948년 대구에서 태어났다.
계명대 회화과와 동 대학 교육대학원을 졸업했다. 대구를 비롯해 서울, 부산, 오스
트리아 비엔나, 일본 도쿄·나고야·오사카 등지에서 개인전 20여 회를 열었다. 대한
민국미술대전 특선, 대구시미술대전 최고상 등을 받았다. 대구시미술대전 운영위
원·심사위원·초대작가로 활동했다. 현재 한국미술협회, 표상회, 신미술회 등의 회
원으로 활동 중이다.

　　　　　　　　　　　　　화가 박중식은 어느 날 문득

사람을 만나는 것이 싫어졌다. 사람이 들끓는 번잡한 도시가 싫
었고, 사람을 만나 누군가를 험담하는 소리가 참기 힘들어졌다.
또 주위의 사람과 경쟁하는 것도 피곤해지기 시작했다. 그래서
도심을 떠나 사람이 없는 곳으로 들어갔다. 이것이 그가 태어난
뒤로 벗어나지 못했던 대구 도심을 벗어나, 2000년 달성군 가
창면 우록리로 집을 옮긴 이유다.

　"그림만 그리면서 사는 작가가 가장 행복한 작가입니다. 하
지만 막상 화단이란 세계에 뛰어들면 그림만 그린다고 인정받
는 것이 아니지요. 미술단체, 화랑 등과의 복잡한 관계에서 처
신을 잘 해야 했습니다. 이런 것들이 작가로서 어떤 삶을 살아
야 하는지에 대해 늘 고민하도록 만들었습니다. 이런 갈등에서
벗어나고 싶어서 이런 선택을 했는지 모릅니다."

　이곳에 들어온 뒤 그는 만족스러운 생활을 이어갔다. 오로지
그림에만 몰두할 수 있었고, 이런 생활에서 행복을 느꼈다.

　"지금은 이곳에 전원주택이 많은데, 제가 들어올 때만 해도

전원주택이 거의 없었지요. 마을에서 멀리 떨어진 곳이어서 찾아오는 사람도 드물었습니다. 조용한 곳에서 그림만 그리면서 사는 게 진짜 좋았습니다. 진정한 행복의 의미를 깨닫게 됐지요."

하지만 그는 이곳에서 새로운 친구를 사귀었다. 바로 자연이란 친구다. 특히 그는 대나무를 최고의 친구로 꼽았다.

그의 집은 대나무숲 앞에 자리하고 있다. 앞으로 난 창문으로는 논과 밭, 마을이 보인다. 하지만 옆과 뒤로 난 창문으로는 모두 대나무 숲이 눈에 들어온다. 집안 곳곳에 자리 잡은 창문으로

마주하는 굵은 대나무 줄기가 마치 한 폭의 그림처럼 다가온다.

　"이 대나무 숲에 반해 집터를 보자마자 구입했습니다. 대나무 숲도 아름답지만, 살짝만 바람이 불어도 집안 곳곳으로 스며드는 댓잎소리가 진짜 멋지지요. 마치 자연 속의 무엇인가가 저에게 끊임없이 말을 걸고 있는 듯한 느낌이 듭니다."

　그의 집 앞에서 바라보이는 큰 키의 감나무도 그가 무척이나 사랑하는 친구다. 해마다 몇 십 상자 분량의 감이 주렁주렁 열리는데 그는 일부러 감을 따지 않는다. 있는 그대로의 감나무의

모습을 보고 싶어서다. 인간의 손이 닿지 않은 자연 그대로의 모습 말이다. 매서운 칼바람에 잎사귀를 다 떨군 감나무의 앙상한 가지에 매달린 빨간 감들이 겨울 추위를 한결 녹여준다.

사색의 시간이 길어진 것도 무엇보다 좋은 점이라고 한다. 작업실에서 작업하는 시간보다 창문으로 보이는 나무를 보면서 작품에 대해, 그리고 삶에 대해 생각할 시간이 많아진 것이 창작활동에도 결국 큰 도움을 준다는 설명이다.

"그림을 열심히 그리는 것도 좋지만, 이것이 좋은 작품으로 직결되는 것은 아니라고 생각합니다. 무조건 그림을 그리는 것보다는 많은 생각과 고민을 한 뒤에 이것을 머릿속에서 다시 녹여내 그리는 것이 진짜 그림이지요."

결국 이 같은 생활이 삶의 여유를 만들어준다. 삶의 여유는 세상을 다시 보게 만든다. 그래서 그는 "나무를 본다는 것은 그리움을 쌓는 것이고, 사랑을 쌓는 것"이라고 강조했다.

그리움이 쌓이면 결국 사랑이 되는 한편 이런 그리움, 즉 따뜻한 인간성을 만드는 것이 나무를 포함한 자연이란 설명이다. 그는 이곳에 들어온 뒤 예전에 멀리 하고 싶었던 사람들이 다시 그리워졌다. 자신이 미워했던 것들도 사랑하게 됐다. 이는 이곳 생활이 그에게 안겨준 또 다른 선물이다.

이런 시골생활의 여유로움이 그를 점점 더 도시에서 멀어지

게 했다. 2007년에는 대학 졸업 이후 오랫동안 몸담았던 학교마저 그만두고 전업작가의 길로 뛰어들게 만들었다. 학교를 그만둘 당시만 해도 시원섭섭했지만, 지금은 자신이 한 일 가운데 가장 마음에 드는 판단이었다고 한다.

그의 그림을 보면 어쩌면 이 같은 시골생활은 당연한 것이었는지 모른다. 그는 대학시절부터 지금까지 줄곧 자연풍경을 고집하고 있다. 물론 표현기법이나 화면 구성에 있어서는 계속 변화가 있었다. 하지만 인간과 자연이 어우러진 풍경은 늘 그의 작품에서 떠나지 않았다.

자연의 아름다운 모습을 마치 사진처럼 사실적으로 담아내던 그의 작품은 이곳에 들어온 뒤 실제 풍경보다 좀 더 온화하면서 친근감 있는 색채로 변해갔다. 이는 눈으로 본 자연의 모습이 작가의 내면세계에서 한 번 더 걸러진 뒤 화면에 그려졌기 때문이다. 또한 노랑·빨강·주황 등 따뜻함을 주는 색상의 사용이 많아졌으며, 자연의 풍경을 원거리에서 잡아내던 것을 좀 더 가까이에서 본 모습으로 담아내고 있다.

화면 구성에 있어서도 사람이 늘 등장한다. 한 사람보다는 대부분 두 명 이상이다. 오누이나 연인 같은 두 사람이 정겹게 이야기를 나누는 모습, 사이가 좋은 부녀지간이나 친구들이 행복한 표정을 짓는 모습 등이다. 그는 이런 변화를 이끌어낸 것이

결국 자연이라고 한다.

"자연 속에 살면서 깨달은 것 중 하나가 자연은 365일 늘 변한다는 것입니다. 같은 나뭇잎이라도 하루하루 그 색깔과 모양이 같은 때가 없습니다. 끊임없이 변하지요. 많은 작가들이 자연을 그리는 것도 이 때문인지 모릅니다."

이 같은 자연의 끊임없는 변화가 작가에게는 큰 자극제가 된다.

"작가들이 가장 경계해야 할 것이 매너리즘에 빠지는 것인데, 자연의 변화는 작가들이 쉽게 안주하지 못하도록 만들지요."

그는 요즘 생활이 도시에서 살 때보다 더 바빠졌다고 한다. 낮 시간에 농사를 짓고, 밤 10시부터 다음날 오전 5시까지 그림을 그린다. 이렇게 바쁘다보니 도시로 나가서 사람들을 만날 겨를도 없다고 한다. 만나는 사람이 없으니 찾아오는 사람도 거의 없다. 말 그대로 절간의 스님처럼 고요한 생활을 하고 있다. 그는 이런 고요를 즐긴다. 고요함이 평화로움을 가져다주기 때문이다.

고요하고 평화로운 상태는 그가 자연에 동화되는 과정이다. 자연과 물아일체가 되는 순간, 그는 작업에 임한다. 그러니까 그의 그림에 자연의 향기와 색깔이 그대로 배어날 수밖에 없다.

김지희 자연염색가

1939년 경남 창원에서 태어났다.
서울대 응용미술학과와 경희대 대학원 공예과를 졸업하고, 대구대 대학원에서 박
사학위(조형예술학)를 받았다. 국제평화제전 초대작가를 지냈으며, 국제예술상 및
유네스코공예상 대상과 대구시문화상 및 우수섬유예술가상 등을 받았다. 현재 대구
가톨릭대 명예교수, 세계공예가회 아·태지역 부회장, 대구시박물관협의회 회장,
(사)한국자연염색공예디자인협회 이사장 등으로 활동 중이다.

파계사로 가는 파계로를 한참 가다보면 한옥으로 지어진 아담하고 예쁜 박물관을 만날 수 있다. 지역에서 30여년간 천연염색 대중화와 산업화에 앞장선 김지희 씨가 건립한 자연염색박물관이다.

이곳에서는 다양한 시대의 천연염색 작품과 관련 유물을 감상할 수 있는 것은 물론, 천연염색을 체험해 볼 수도 있다. 이처럼 천연염색 작품과 관련 유물을 한 곳에 모아놓은 박물관은 국내에서 이곳이 유일하다.

김지희 관장은 이 박물관을 짓기 위해 20년 넘게 준비했다. 천연염색의 우수성을 보여줄 수 있는 전시장은 물론 천연염색을 마음껏 할 수 있는 작업장도 갖추고 있는 이 박물관은, 그래서 그에게 이 세상 무엇과도 바꿀 수 없이 소중하다. 1980년 천연염색을 시작하면서 그는 박물관 건립을 꿈꾸었고, 2005년 결실을 맺었다.

"2005년 2월 37년간 근무했던 대구가톨릭대를 정년퇴직하자

마자 개관을 준비해 그 해 6월 문을 열었습니다. 하루라도 제 꿈을 빠르게 이루고 싶은 욕심이었지요."

무엇이 그를 이렇게 급하게 만들었을까. 대학에서 응용미술을 전공한 그는 대학시절부터 염직공예에 깊은 관심을 가졌다.

"어릴 때부터 어머니와 할머니가 직접 염색을 하고 손바느질을 해서 옷이나 여러 가지 생활용품을 만드는 것을 어깨 너머로 봤습니다. 그래서 제가 직접 하지는 않았지만, 이런 것에 대해 친숙함을 느꼈던 것 같아요. 하지만 천연염색에 빠진 것은 1980년 일본 도쿄예술대학에 유학 갔을 때입니다. 일본 사람들이 전통을 중요하게 여기는 것을 보면서 염직공예분야에서 전통적인 것은 무엇일까를 고민하게 됐지요."

그 때 그가 얻은 답이 바로 천연염색이었다. 일본에서 1년 유학한 뒤 그는 쪽씨를 구입해 팔공산 중대동 텃밭에서 쪽을 재배하고, 쪽 염색도 시작했다. 당시는 천연염색을 하는 사람이 별로 없었고, 이에 대한 연구도 턱없이 부족했던 시절이라 전국을 돌아다니며 쪽 염색과 관련한 여러 가지 구전자료를 모으고, 이를 작업을 통해 복원했다.

김 관장은 쪽을 시작으로, 다른 염재를 이용한 천연염색 연구와 작업도 이어갔다. 또 우리나라 최초로 〈색채계열 분류에 의한 식물염색 연구〉란 논문을 발표하는 등 많은 논문과 책을 발

표하면서 천연염색 분야의 대표적 인물로 자리매김하게 됐다.

천연염색을 하면서 그는 늘 한 가지 목마름에 시달렸다. 제대로 된 작업장이 없었던 것이다. 학교에서 작업을 하거나, 대구시 수성구 만촌동에 마련한 작업실에서 천연염색을 하는 것에서 그는 한계를 느꼈다. 여기에다 정년퇴직을 하면 학교에서 작업하는 것도 힘들어질 것이 뻔했다. 새로운 작업실이 필요했고, 이를 위해 결국 박물관 개관을 서두르게 됐다.

"천연염색은 자연의 순환을 그대로 따르는 작업입니다. 자연 속에서 자란 염재로 염료를 만들어 염색을 합니다. 염재 찌꺼기는 비료로 쓰거나, 태워서 매염재로 쓸 잿물을 만들지요. 내버리는 것 없이 모두 사용할 수 있다는 이야기입니다. 이런 작업은 도심의 좁은 공간에서 제대로 할 수 없는 것입니다."

그래서 그는 박물관 옆에 염재를 키울 텃밭도 마련했다. 여기서 염재를 키우고, 바로 채취해 사용할 수 있으니 편리한 것이 무엇보다 좋다고 한다. 그리고 주변에서 자라는 여러 가지 야생초도 염재로 쓸 수 있는데 이것도 바로 채취가 가능하다.

염색을 오래 하다보면 같은 재료라도 계절에 따라 물들여지는 색감이 조금씩 달라짐을 알 수 있다. 이런 재료를 계절에 따라 바로 채취할 수 있으니 좀 더 다양한 색감을 만들어낼 수 있다. 염색하는 과정이나 말리는 과정을 좀 더 좋은 공기와 맑은 햇살

이 있는 곳에서 할 수 있는 것도 이점이다. 이것이 더 좋은 색감의 원단을 만들 수 있는 요인이 된다고 김 관장은 설명한다.

이곳에 들어온 뒤 그의 창작활동에도 변화가 일었다. 1980년대 초기작은 산수를 주제로 한 작품이 많았다. 이후 우리나라 전통보자기에 관심을 갖기 시작해 조각보의 조형성을 현대적인 감각과 접목시킨 작품을 내놨다.

보자기 작업을 하면서 천연염색의 예술적 표현에 관심을 쏟았던 그는 보자기의 사각, 수평, 수직선의 기하학적 유니트를 집합과 접기 등으로 표현해 예술적 완성도를 높였다. 평면작품은 물론, 입체 설치작품에 이르기까지 다양하게 제작했다. 여기에 한지, 플라스틱, 금박, 비즈, 나무, 금속선, 칠보 등 다양한

재료를 가미해 전통 천연염색과 보자기에 대한 실험적인 시도
를 했다. 그러던 그가 2000년 후반부터 다시 초기작품인 산수
로 눈을 돌렸다. 박물관에 있으면서 늘 접하는 자연풍경이 그의
작품 속으로 들어온 것이다. 산, 나무, 꽃 등 아름다운 자연풍경
을 작품에 집어넣기 시작했다.

　그는 "이런 변화가 자연스러운 것 아니냐"며 "인간이 어떻게
환경의 영향에서 벗어날 수 있겠느냐"고 반문했다.

　"제가 오랫동안 해왔던 보자기작업에 산수를 그려 넣기 시작

했지요. 바로 박물관에서 볼 수 있는 팔공산의 풍경 말입니다. 어릴 때부터 그림 그리는 것을 좋아했는데, 제 천연염색 작품에 평소 좋아하던 그림까지 그려 넣을 수 있으니 작업하는 것이 더욱 재미있습니다."

김 관장은 팔공산 생활이 더욱 좋은 이유로 남편(손현 전 경북대 전자과 교수)의 건강을 되찾은 것을 꼽는다. 늘 심장이 좋지 않아 고생했는데, 박물관을 개관하기 얼마 전 병이 깊어져 수술을 받아야 했다. 공기 좋은 곳에서 살고 싶다는 남편의 바람도 박물관 개관을 재촉하게 했다. 물론 지금은 남편의 건강이 상당히 좋아졌다. 모두 이곳 생활 덕분이다.

"처음에는 살림집이 시내에 있어 잠은 그 곳에서 자고, 낮에만 박물관에서 생활했지요. 저도 이곳에서의 생활이 좋았지만, 남편 건강이 하루가 다르게 호전되는 것을 보면서 박물관에 작은 방을 하나 마련했습니다. 최근에는 1주일에 2~3일은 박물관에서 잡니다. 얼마 있지 않으면 살림집을 아예 동구 봉무동으로 옮길 예정입니다."

그는 우리 인간의 삶이 모두 자연에서 빌려 쓰다가 가는 것이라고 한다. 천연염색도 마찬가지다. 그래서 그가 이 작업을 더욱 좋아하는지도 모른다. 자연의 순리대로 살아가다가 다시 자연에 되돌려주는 삶을 그는 팔공산 자락에서 몸소 실천하고 있다.

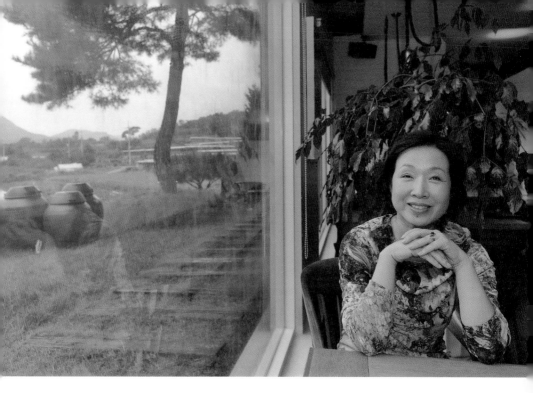

박현옥 무용가

1958년 대구에서 태어났다. 한양대 대학원에서 박사과정을 밟았다. '2004년 금복문화상' '2008년 PAF 춤과 다매체상' 등을 받았다. 2007년에는 서울무용제에서 〈내 이름은 빨강〉으로 지역에서는 처음으로 안무대상을 받았다. 2008년에는 대구시 기초예술지원사업 대형공모에 선정됐다. 현재 대구시립무용단 예술감독 겸 상임안무자, 대구가톨릭대 공연무용전공 교수, 한국무용교육학회 이사, 대구컨템포러리무용단 예술감독 등으로 있다.

최근 대구시립무용단 박현옥 상임
안무자의 작품에는 동양적이고 자연적인 소재가 많이 등장한
다. 2008년 대구시 기초예술지원사업 대형공모에 선정돼 만든
대작 〈마돈나, 나의 아씨여〉의 마지막 장면이 특히 인상 깊다.

무대 위에 넓은 배추밭이 펼쳐지고 그 위를 여자주역이 여유
롭게 걷고 있다. 현대무용에서는 접하기 힘든 소재인 배추를 이
용해 박 감독은 평화롭고 생명력이 살아 숨 쉬는 자연풍경을 연
출했다.

2011년 그는 대구시립무용단 창단 30주년 기념공연으로 〈청
산별곡〉을 무대에 올렸다. 자연과 물아일체가 되어 살고 싶은
마음을 표현한 작품이다. 작품 전반에 자연이 주는 평온함을 드
러낸 것은 물론, 곳곳에 불교의 발우공양에서 모티브를 얻은 장
면을 가미해 동양적이고 불교적인 색채를 살려냈다.

박 안무자는 "인간이 현실 속에서 갖는 탐욕과 이기심을 버
리고 세상만사를 있는 그대로 받아들임으로써 청산이라는 이
상향에 다다르기를 바라는 마음을 담은 작품이다. 청산은 자연

을 의미하지만 현실의 속박과 고통에서 벗어난 이상세계를 의미하기도 한다."며 "자연이 작품 곳곳에 자주 등장하는 것은 그만큼 자연이 나에게 미친 영향이 크기 때문"이라고 말한다.

박 안무자는 2002년 팔공산 자락으로 집을 옮겼다. 30년 넘게 살던 아파트 생활을 정리하고 전원으로 들어온 것은 우연히 팔공산에 있는 한 조각가의 집을 방문해 받은 신선한 충격 때문이다.

"아는 분과 함께 팔공산에 있는 작가집에 우연히 놀러갔습니다. 그 전에 저는 아파트 생활에서 전혀 불편함을 못 느꼈지요. 그런데 그 작가의 집을 둘러보고는 같이 예술을 하는 사람으로서 이런 작업공간이 있으면 참 좋겠다는 생각이 들더군요. 전원에서는 도심보다 넓은 공간을 활용할 수 있으니까 조각하는 작업장도 있고 이들 작품을 전시할 공간도 있었습니다. 특히 잔디가 잘 가꿔진 정원에 조각품을 배치해 놓은 것을 보고는 감동을 받았지요."

그 당시 미술에도 관심이 많던 박 안무자는 무용연습실과 작은 공연장, 전시장을 겸한 복합공간을 열기 위해 현재의 이 집을 지었다. 그 즈음 친정어머니와 같이 살 형편이 돼 살림집을 추가하게 되고 공간도 좀 더 넓혀 건물을 올렸다.

"처음에는 이곳을 연습실로만 쓰려했는데 집을 짓는 과정에서 여러 가지 상황변화가 생겨 아예 여기서 살기로 마음을 먹었

습니다. 하지만 건물공사를 하다가 얼떨결에 결정한 것이기 때문에 처음에는 불편함도 많았고, 고생도 했습니다.”

특히 그를 괴롭힌 것은 벌레였다. 여성이면 누구나 무서워하니 이해가 된다. 세탁물, 쓰레기 등의 처리에도 불편이 따랐다. 아파트 같으면 세탁물은 세탁소에 맡기면 되고 음식물 찌꺼기는 음식물 쓰레기통에 버리면 되는데, 이곳에서는 이런 것이 모두 쉽지가 않았다.

“전혀 생각지도 못했던 사소한 불편이 힘들게 했습니다. 하지만 인간이 환경의 동물인 것이 맞더군요. 금방 적응이 되어갔습니다. 생각을 바꾸니 모든 것이 해결되더군요. 벌레도 우리와 같은 생명체인데 무서워할 필요가 없다는 생각이 들었습니다.”

그는 전원생활을 하면서 생각의 전환이 얼마나 중요하고 어떻게 하면 되는지를 깨닫게 된 점을 가장 큰 소득으로 꼽았다. 생각의 전환은 결국 마음의 변화를 말한다. 모든 것이 마음에 달려있고, 마음이 이 세상에서 가장 중요한 중심이라는 것이다. 이렇듯 세상을 보는 눈이 달라지니 당연히 작품도 변할 수밖에 없다.

“이 곳에 들어오기 전에는 현대무용에서 몸의 움직임이 갖는 형식적인 아름다움을 보여주는 작품을 많이 안무했습니다. 몸과 움직임의 미학을 보여주는 이런 경향은 20세기 미국 현대무

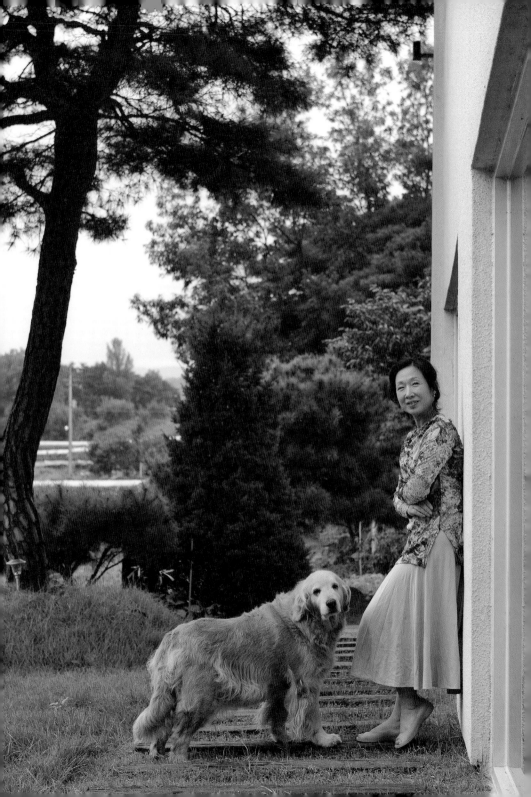

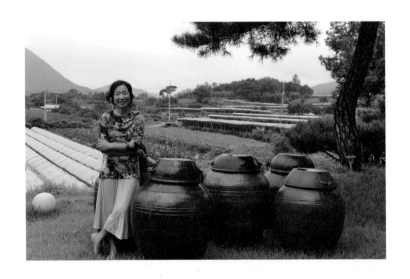

용의 예술형식 중 하나였는데, 오랫동안 여기에 매료됐지요. 하지만 이곳에 들어온 후 서정성이 강한 작품으로 서서히 변해가더군요. 인간의 마음을 드러내 보이고, 가슴을 따뜻하고 평온하게 해주는 안무로 방향이 틀어졌습니다."

이처럼 마음에 집중하게 된 것은 이곳에 들어온 후 박 안무자 자신이 경험한 자연의 강한 치유력 때문이다. 거의 매일 도심과 이곳을 오가고 있는 그는 파군재에서 파계로로 들어오는 길을 '치유의 길'이라고 말했다. 번잡한 도심에서의 답답했던 마음이 이 길에 들어서면서부터 서서히 평온해지기 때문이다.

최근 무용치료에 새롭게 관심을 갖게 된 것도 전원생활을 하

면서 얻은 좋은 변화 중 하나이다.

"무용치료에 관한 것으로 박사논문을 받았지만 안무자, 대학 교수로 바쁘게 왔다 갔다 하다 보니 한동안 이 분야를 등한시한 것이 사실입니다. 좋은 작품을 만들겠다는 무용가로서의 욕심이 앞선 것이지요. 하지만 이곳에 들어온 후 우리 인간이 몸을 너무 과도하게 도구화하고 혹사시키고 있다는 생각이 들었습니다. 특히 무용가는 몸이 도구이다 보니, 더욱 육체를 고달프게 만들지요."

그즈음 오랫동안 무용수로 무대에 올랐던 그의 몸도 한계에 다다랐다. 몸의 이곳저곳에서 서서히 고장 신호가 나기 시작한 것이다. 무용으로 고장 난 몸을 무용을 통해 치료해 보겠다는 생각이 그의 마음을 사로잡기 시작했다.

"몸이 편안해지려면 가장 자연스러운 상태, 즉 엄마 뱃속에서 태어났을 때의 그 상태로 돌려야 합니다. 무용치료는 육체를 자연스러운 상태로 돌린다는 의미도 있지만 마음을 아기 때와 같은 그 상태로 자연스럽고 편안하게 만든다는 의미도 있습니다."

그는 무용치료를 '움직이면서 자신과 교감하는 것'이라고 말했다. 운동하는 자아와 심리적인 자아의 교감을 통해 심신의 고통을 치유하는 것이다. 결국 외부의 사물이나 환경이 아닌, 자신을 들여다보는 시간을 갖는 것을 의미한다. 이처럼 자신의 내

면을 깊숙이 들여다볼 수 있도록 집중시켜주는 것으로 자연만한 것이 없다.

"도시 속에서 그냥 지나쳤던 작은 소리, 빛조차도 온몸으로 느낄 수 있는 곳이 자연입니다. 자연은 도시에서 미처 보지 못한 것을 보게 하고 느끼게 하지요. 그동안 접하지 못했던 새로운 아름다움, 평화 등을 만날 수 있습니다. 이런 좋은 것과의 만남이 많아지니 몸과 마음이 건강해질 수밖에 없지요."

전원생활을 하기로 마음먹었을 당시, 이곳을 연습과 창작공간으로 활용하려 했으나 이를 책임지고 이끌어갈 사람이 없고 관리가 힘들어 현재는 공간 활용을 중단한 상태다.

박 안무자는 이 공간을 앞으로는 무용치료와 관련된 교육을 할 수 있는 곳으로 만들 계획이다.

"유럽 등에서는 예술치유프로그램을 자연 속 공간에서 하는 경우가 많습니다. 제 연습실도 이렇게 만들려고 합니다. 오늘날 예술의 또 다른 역할은 치유의 기능을 발휘하는 것이라고 생각합니다. 제자와 복지관, 양로원 등을 찾아 무용치료 봉사활동을 펼치는 한편, 이곳도 다양한 예술치료를 하는 공간으로 만들고 싶습니다."

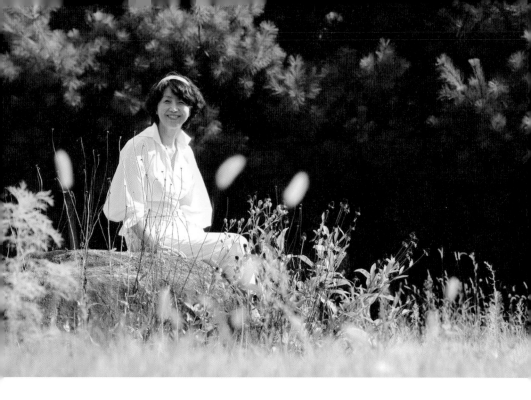

백미혜 서양화가, 시인

1953년 대구에서 태어났다.
대구가톨릭대 회화과와 동 대학원을 졸업했다. 독일 뒤셀도로프 미술학교에서 서
양화를 공부했다. 국내외에서 21번의 개인전과 400여 회의 그룹전을 가졌다. 시집
《토마토 씨앗을 심은 후부터》, 《에로스의 반지》, 《별의 집》 등을 펴냈다. 현재 대구
가톨릭대 조형예술학부 교수, CU갤러리 관장으로 있다.

최근 우리 사회에서 자연친화적인
삶에 대한 관심이 날로 뜨거워지고 있다. 이런 흐름에 힘입어
주목받고 있는 것이 '에코 힐링'이다. 'ecology(자연)'와
'healing(치유)'의 합성어인 에코 힐링은 '자연 속에서 몸과 마
음을 치유하고 행복한 삶을 살자'는 것을 의미한다. 맨발로 흙
을 밟으면 발바닥에 느껴지는 시원한 촉감과 숲속에서 자연산
산소와 피톤치드를 흠뻑 들이마실 때 느껴지는 상쾌한 기분은
우리의 몸을 가볍게 만들어주는 것으로 알려져 있는데, 이것이
바로 '자연을 통한 치유'인 것이다. 편리함을 좇아 도심으로 향
하던 이들이 점점 발길을 전원으로 돌리는 큰 이유 중 하나도
여기에 있다.

서양화가이자 시인인 백미혜 교수(대구가톨릭대)는 2004년
경산시 와촌면 음양리 산골짜기로 들어갔다. 당시 백 교수는 개
인적으로 아픔이 많았다. 구체적으로 밝히지는 않았지만 세상
과의 여러 인연을 끊고 싶었다고 한다. 그래서 은둔하는 마음으
로 찾아든 곳이 이 집이다.

"30년 넘게 아파트에서만 생활하다가 어머니와 단 둘이 이곳으로 들어왔습니다. 지금은 주위에 집이 몇 채 있지만 그 때는 가까이 집이 없어서 처음에는 무섭더군요. 그래도 마음의 상처가 너무 깊었기 때문에 이 정도의 무서움은 이겨낼 수 있으리라고 생각했습니다."

막상 살아보니 무서움은 잠시였다. 무서움이 없어지는 것은 물론 마음에 깊은 생채기를 남겼던 아픈 기억이 하나둘 사라지기 시작했다. 세상과 인연을 끊고 살고 싶을 정도로 돌덩어리처럼 차갑고 딱딱해졌던 마음이 서서히 따뜻해지고 부드러워졌다. 커다란 정신적 충격 뒤에 찾아온 암이라는 육체적 고통도 이곳에 와서 치유됐다.

"그림을 그리고 시를 쓰면서 이것이 갖는 놀라운 치유력을 경험했는데, 자연은 그 이상이었습니다. 예술은 창작과정에 고통이 따르지만 자연은 이런 고통마저도 없습니다. 자연은 아무런 고통 없이 저를 있는 그대로 안아주고 쓰다듬어 주었습니다. 예술로도 극복하지 못한 내 마음의 상처를 집 주위에 펼쳐진 자연이 결국 낫게 해준 것이지요."

그래서인지 그의 집은 유난히 넓은 창이 많았다. 특히 작업을 하다가 잠시 쉬는 공간으로 마련한 거실과 침실은 두 쪽 벽면 전체가 유리창으로 만들어졌다. 마치 경치 좋은 곳에 있는 커피

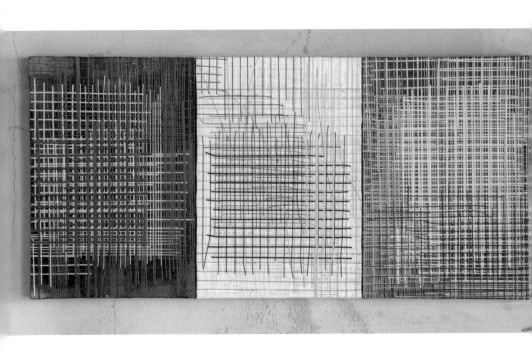

숍에 온 듯한 착각을 들게 할 정도였다. 잔디가 잘 가꿔진 정원과 그 뒤로 크고 작은 산이 자리하고 있는 풍경이 눈앞에 펼쳐졌다.

"처음 이곳에 와서 1년 정도는 그림도 그리지 않고 시도 쓰지 않았습니다. 그렇게 좋아하던 음악도 듣지 않았지요. 매일 집 주변을 산책하고 정원에서 새소리를 들었습니다. 비가 올 때는 빗소리를 듣고 비를 보면서 앉아있는 느낌도 너무나 좋았습니다."

이곳에 들어오기 전 〈땅따먹기〉와 〈꽃 피는 시간〉 연작을 선보였던 백 교수의 작품은 이곳에 들어온 후 서서히 바뀌어갔다. 이곳에 들어올 즈음에 선보였던 것은 〈별의 집〉이었다.

"2002년 《별의 집》이라는 시집을 내고 이를 주제로 한 그림도 그렸습니다. 이집트를 여행하고 온 후 선보인 작품인데, 저의 심리상태가 반영된 것이겠지요. 그 전의 작품이 육체의 시간을 상징화한 것이었다면, '별의 집'부터는 정신의 시간을 담은 것입니다."

〈별의 집〉은 피라미드를 소재한 작품이다. 그에게 있어 피라미드는 여러 가지 의미를 갖는다. 피라미드 속의 미라는 단순한 죽음을 의미하는 것이 아니라 그에게는 영혼 불멸, 부활 등을 보여주는 것이다. 피라미드는 무덤이지만 현재 위대한 예술작품으로 가치를 인정받고 있듯이, 그에게는 예술의 집을 상징한

다. 결국 예술의 집이 별의 집을 의미하고, 이것은 고통을 이겨 내고 새롭게 부활하는 영혼, 치열하게 작업하고자 하는 예술혼 등을 가지려는 그의 의지를 보여주는 것이다.

〈별의 집〉이란 작품은 그에게 〈꽃 피는 시간〉을 그리면서 땅에 머물렀던 시선을 하늘로 향하게 한 의미도 가진다.

"꽃을 그리는 것은 결국 땅을 바라보는 수평적 구도를 의미합니다. 별은 꽃을 하늘로 던져서 만들어진 것이라 볼 수 있지요. 시선이 땅에서 하늘로 올라가면서 수직적 구도로 변한 것을 뜻하기도 합니다."

전원생활이 해를 거듭하면서 〈별의 집〉에서 그의 작품은 〈그리드〉로 옮겨갔다. 2009년 전시부터 이 작품을 선보였는데, 전원생활을 하면서 몸과 마음이 치유되는 과정을 보여주는 것이라고 백 교수는 설명한다.

그가 만들어낸 〈그리드〉 연작은 캔버스에 수평선과 수직선을 수없이 교차해 만들어낸 작품이다.

"제 시집의 문장을 테이프처럼 오려 캔버스에 수평과 수직으로 붙이고, 여기에 진짜 테이프를 덧붙이는 방식으로 작업했습니다. 원고지 칸 모양의 그리드가 공간을 만들고, 다시 색채가 있는 테이프들이 덧입혀지면서 평면 위에 색다른 시각적 층위를 만들어내는 작업이지요."

많은 수평선과 수직선이 교차하면서 화면의 가장 아랫부분의 모습들은 서서히 자취를 감춰져가는데, 이것을 백 교수는 치유의 과정으로 봤다. 이것은 옛 시간을 덮는다는 의미도 있지만 결국 옛 상처들이 치유되어가고 있다는 설명이다.

전원생활을 시작한 후 사람들과의 만남을 최대한 줄였던 백 교수는 이 작업을 한 후 서서히 다시 도시로 나가고, 사람과의 만남도 늘려갔다. 예전의 모습으로 돌아가고 있는 것이다.

2010년에는 대구 도심에 작은 아파트도 구했다. 사람과의 만남이 잦아지고, 대학에서 운영하는 CU갤러리의 관장을 맡으면

서 대구에서 해야 할 일이 점점 늘어났기 때문이다.

"수평선과 수직선을 무수히 붙이는 것이 단순한 노동의 과정이라고 할 수 있지만 이것을 통해 새롭게 태어나는 나를 발견할수 있었습니다. 견딜 수 없던 것을 견딜 수 있게 되었고, 비움이곧 마음의 평안이자 행복인 것도 알게 됐지요. 이 모든 것이 결국 자연이 저에게 준 힘과 용기 때문에 가능한 것이었겠지요."

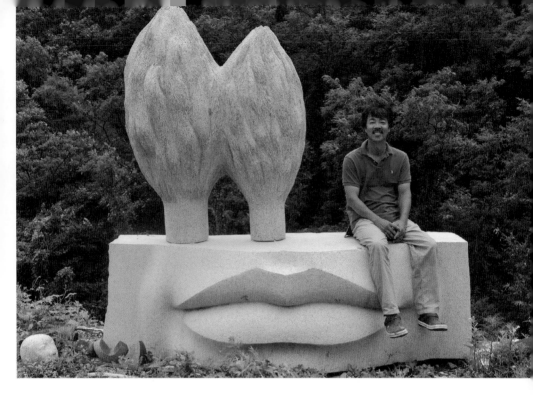

방준호 조각가

1965년 달성군 현풍면에서 태어났다.
영남대 조소과와 동 대학원을 졸업했다. 대구문화예술회관, 두산아트센터, 갤러리
제이원 등에서 12차례 개인전을 열었다. 중국 상하이국제아트페어, 대구아트페어
등 단체전에 300여 회 참여했다. '제7회 부산바다미술제' 대상, '제34회 경북미술대
전' 도지사상 등을 받았다.

모든 사람이 그러하겠지만 예술가 역시, 환경의 영향권에서 벗어날 수 없다. 도심에서 생활하다가 전원으로 들어간 작가 상당수는 작업실을 옮긴 뒤 작품의 주제나 성격이 많이 바뀌었다고 한다. 주변의 환경, 특히 자연환경이 작가들의 작품에 큰 영향을 미쳤다는 이야기다.

조각가 방준호 역시 작업실을 칠곡으로 옮긴 뒤 작품의 주제가 완전히 바뀌었다. 그의 작업실은 칠곡군 가산면 다부리의 도로변에 있다. 2005년 이 곳에 작업실을 지은 작가는 '내 작업실만큼 바람이 많고, 센 곳은 없을 것'이라고 말했다.

겨울철 거센 바람이 불 때는 작업실 마당에 서 있기가 힘들 정도란다. 거짓말을 조금 보태면 자칫 바람에 날아갈지도 모른다는 설명이다.

방 작가는 이처럼 거침없이 불어대는 바람이 좋다고 한다. 세상에 무엇 하나 두려워하지 않고 자신의 뜻을 마음대로 펼치는 바람의 기상이 한없이 부럽기 때문이다. 유난히 많은 바람을 맞으며 작업하던 그는 결국 작업실 앞을 휘몰아치는 바람을 작품

에 담아내기에 이르렀다.

그의 작품에는 돌로 만든 나무 형상만 존재한다. 바람은 보이지 않는다. 하지만 감상자들은 나무의 휘는 정도에 따라 바람의 세기를 느낄 수 있다. 이것이 그의 작품에 숨겨진 매력이다. 거친 바람 속에서도 휘어지기만 할 뿐, 꺾이지 않는 나무의 모습도 나름 의미가 있다. 아무리 힘든 고난도 버텨내는 나무를 통해 인간 삶의 모습과 희망을 보여주려는 의도다.

그래서 그의 작품에 등장하는 나무는 하늘로 곧게 뻗은 것을 찾기 힘들다. 이곳에 처음 둥지를 튼 뒤 초기 작업 기간에 잠시 곧게 뻗은 나무의 형상을 담았지만, 곧 바람에 휘어진 나무의 형상으로 바뀌었다.

작품에 대해 설명을 하던 그가 갑자기 작업실 앞에 펼쳐진 숲을 보라고 손짓한다. 취재를 간 날도 바람이 강하게 불었다. '작품에서 보이는 나무의 형상과 숲 속에서 바람결에 좌우로 흔들리는 나무가 너무 닮지 않았느냐'고 질문했다.

그의 설명을 듣고 보니 작품과 눈앞에 펼쳐진 풍경이 많이 닮았다. 이런 풍경을 보니 이런 작품이 나올 수밖에 없겠다는 생각이 문득 머리를 스쳤다. 하지만 이런 순간의 모습을 작품화하는 것이나, 이 모습을 방 작가처럼 색다른 해석으로 담아내는 것이 결국 작가의 역량이 아닐까 하는 생각도 들었다. 특히 돌

이란 무겁고 정적인 소재로, 눈에 보이지도 않고 어떠한 무게감도 느낄 수 없는 바람을 담아내는 그의 작업이 신선함을 불러일으켰다.

하지만 그가 처음부터 돌로 바람을 표현한 작업을 선보인 것은 아니었다. 대학에서 조소를 전공한 그는 설치작업에 관심이 많았다.

"설치작업의 가장 큰 매력은 실험성이 강하다는 것이죠. 새로운 재료와 표현기법으로 전혀 상상치 못한 것을 제작하는 기쁨은 만들어보지 않은 사람은 느낄 수 없습니다."

설치작업에 몰두했던 그는 '1993년 부산바다미술제'에서 대상을 받는 등 실력을 인정받았다. 하지만 어느 순간 처와 자식을 먹여 살려야 하는 가장으로서의 역할을 깨닫게 됐다. 설치작업으로는 먹고 살 일이 막막했다. 그는 작업을 하면서 먹고 살 방편을 찾았다. 그래서 택한 것이 돌을 소재로 한 조각이었다.

"물론 작가가 돈벌이보다는 작업에 열중해야겠지요. 하지만 가정을 포기할 순 없었습니다. 어떤 재료로 조각을 할까 고민하다가 돌이 저와 많이 닮았다는 생각이 들더군요. 변하지 않고 늘 같은 모습을 유지하는 돌이 좋았습니다."

그는 작품을 만드는 과정을 돌 속에 숨겨진 형상을 찾는 것으로 바라봤다.

"그냥 네모나거나 둥근 돌처럼 보이지만, 그 돌 속에는 수많은 형상이 들어있습니다. 조각은 결국 작가가 자기만의 형상을 그 돌 속에서 찾아내는 과정이지요. 아무 모양이 없던 데서 어떤 모양을 하나씩 찾아가는 그것이 바로 조각의 마력입니다."

돌을 다루는 과정에는 많은 위험이 따른다. 돌을 운반하거나 자르면서 자칫 실수하면 목숨이 위험할 수도 있기 때문이다. 실제 그의 작업실 마당에는 돌을 옮기고 자르는 데 필요한 대형 톱과 기중기 등 공사현장에서나 볼 수 있는 기계가 곳곳에 자리하고 있다. 일반적인 전원생활을 하는 예술인들의 잘 다듬어진 잔디정원과는 사뭇 다른 모습이다.

그래서 그는 작업실을 혼자 쓰지 않는다. 이곳에 작업실을 마련한 뒤 조각을 하는 신동호 작가, 배정길 작가와 함께 생활하고 있다. 작업실을 같이 쓰면서 서로에게 작품에 대해 조언하는 등의 이점은 물론, 위급한 일이 생겼을 때 도움을 주고받을 수 있기 때문이다.

직업을 가진 대부분의 사람이 직업병을 앓고 있듯이 작가들도 나름대로의 직업병이 있다. 평면작업을 하는 작가의 경우 팔과 어깨를 많이 쓰기 때문에 어깨와 목 등의 고통을 호소하는 경우가 많다. 조각가의 육체적 고통은 평면작업을 하는 작가보다 더 심하다. 그만큼 육체노동이 크기 때문이다. 돌, 철,

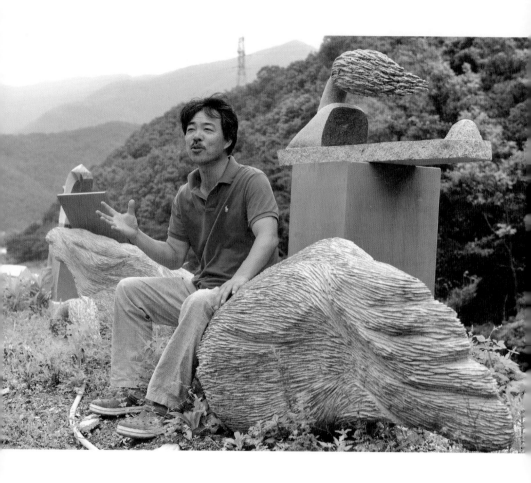

나무 등 소재를 두드리고 깨뜨리지 않으면 안 된다. 하루 이틀
도 아니고, 수십 년을 이렇게 작업하다 보니 몸에 무리가 오는
것은 당연하다.

그래도 이런 고통은 작품을 가지고 이곳저곳 쫓겨 다니는 떠
돌이 신세보다는 낫다. 방 작가는 작가로서의 인생을 살아오면
서 가장 기억에 남는 날이 이곳에 작업실을 마련해 이사 오던
날이라고 한다.

대학을 졸업한 뒤 본격적으로 작가생활을 시작하면서 청도와
경산 등 이곳저곳을 떠돌아다니며 작업했다. 설치작품이나 조

각작품을 들고 이사하는 것은 엄청나게 힘든 일이다. 비용이나 육체노동도 많이 필요하지만, 이보다는 정신적으로 안정감을 가질 수 없다는 것이 더 큰 문제다.

그는 이 작업실을 얻은 것이 모두 아내 덕분이라고 한다. 대학에서 미술을 전공한 아내가 미술학원을 운영하면서 10여년 간 번 돈으로 작업실 터를 구하고 건물도 지었기 때문이다. 물론 전업작가로 살아가는 것이 지금도 쉽지 않다. 생계를 유지하는데 지금도 아내의 도움을 톡톡히 보고 있다.

"이런 작업실을 가지는 것 자체가 조각가들의 꿈을 이룬 것이

지만, 가족을 먹여 살리기 위해 전전긍긍하지 않고 제 마음대로 작업할 수 있도록 아내가 경제적으로 뒷받침해 주는 것도 크게 감사할 일이지요. 아내가 제게 가장 큰 스폰서입니다."

그래서 이곳에 들어온 뒤 그의 작업이 많이 편안해졌다는 이야기를 자주 듣는다.

이렇다보니 그는 날마다 작업하는 것이 즐겁다고 한다. 이런 즐거움이 작업에 그대로 스며드니, 그의 작품이 보는 이들에게 더 편안함을 주는 것은 당연한 듯 싶었다.

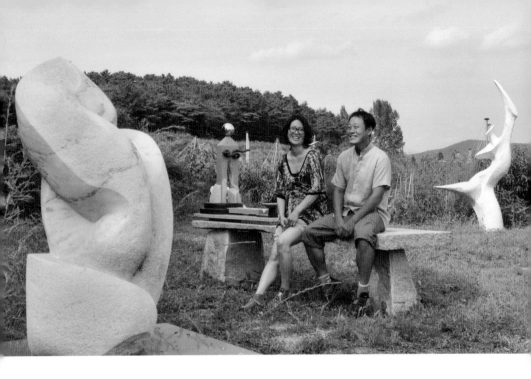

고수영 · 허선희 조각가

고수영은 1967년 대구시 달성군에서 태어났다.
영남대 조소학과와 동 대학원을 나와 이탈리아 로마 국립미술아카데미 조각과를
졸업했다. 1994년 대구문화예술회관에서의 전시를 시작으로 10여 차례의 개인전을
열었다. 경북미술대전 은상, 신라미술대전 대상, 대구미술대전 우수상, 올해의 청년
작가상 등을 받았다. 그의 작품은 현재 대구문화예술회관, 북구문화예술회관, 이탈
리아 로마 테르미니역 등에 소장돼 있다.

허선희는 1970년 경산에서 태어났다.
영남대 조소학과와 동 대학원, 이탈리아 로마 국립미술아카데미 조각과를 졸업했
다. 3차례의 개인전을 열었다. 성산미술대전 특선, 삼성현미술대전 특별상, 대한민
국 신조형미술대전 특별상 등을 받았다. 울산 롯데호텔 정문 조형물, 부산 메디컬센
터 〈체코 프라하 천문 시계탑 및 예수 12제자〉 청동작품, 울릉도 도동성당 나무 십
자가상 등을 제작했다.

경산시 압량면에 자리한 조각가
고수영·허선희 씨 부부의 작업실을 찾았을 때 주인보다 먼저
마당에서 낯선 이를 반긴 것은 나리꽃이었다. 작업실 입구와 뒷
마당 곳곳에 큰 키와 탐스러운 주홍빛 꽃잎을 자랑하는 나리꽃
이 피어있었다. 이뿐만이 아니다. 소국과 코스모스를 비롯해 크
고 작은 다양한 색깔의 꽃이 저마다의 아름다움을 뽐내며 여름
의 뜨거운 햇살을 즐기고 있다. 이들 꽃은 2008년 이곳에 집을
지으면서 이들 부부가 직접 씨를 뿌리고 모종을 심어 키운 것들
이다.

"작가에게 안정된 작업실을 마련하는 것은 최고의 꿈입니다.
빌려 사용하는 작업실에서 작업하면 늘 불안한데, 자기만의 안
정된 작업실을 갖는다는 것은 큰 기쁨이지요."

부부가 한목소리로 말했다.

대학을 졸업한 뒤 이탈리아로 떠나 6년간의 유학생활을 마치
고 2001년 귀국한 이들 부부는 경산시 하양읍에 작업실을 마련
했다. 우사로 지어진 건물을 빌려 작업실로 썼는데, 2008년 이

곳을 비워줄 수밖에 없는 상황이 됐다. 주인이 이 우사를 팔아 버린 것이다.

"매달 월세를 내면서 작업실을 쓰는 것이 꼭 시한부 인생을 사는 것 같았습니다. 집주인이 나가달라고 하길래 처음에는 눈 앞이 깜깜했지만 생각을 바꿨습니다. 이참에 우리 부부가 쓸 작업실을 마련하기로 마음먹었다. 여러 가지 어려움이 따랐지만 이때 작업실을 만들지 않았으면 평생 힘들었을 것 같았다."

이처럼 소중한 작업실이다 보니 이를 가꾸는 데 공을 들이지 않을 수 없었다. 작업실이 거창하지도 고급스럽지도 않지만 작업실 주변에 꽃을 심고 곳곳에 자신들의 작품을 놔둠으로써 일반 전원주택과는 또 다른 풍경을 만들어냈다.

아내와 정성 들여 심어놓은 갖가지 꽃을 보면서 고 씨는 자연에 대해 새로운 시각을 갖게 됐고, 작업의 방향도 바뀌었다. 이탈리아 유학시절부터 '역동성'이란 주제로 추상조각을 주로 제작했던 고 씨는 2009년 '향기'를 주제로 한 연작을 선보이기 시작했다. 꽃을 보면서 느낀 감정이 작품에 스며든 것이다.

"향기란 작품도 추상조각이라고 볼 수 있지만, 이 작품의 주된 소재가 꽃이다 보니 구상적인 색채도 띠고 있습니다. 꽃이 가진 생명력, 아름다움을 추상적으로 담아내면서도 꽃의 형태를 작품 속에 가미해 구상적 특성도 살아있도록 만들었지요."

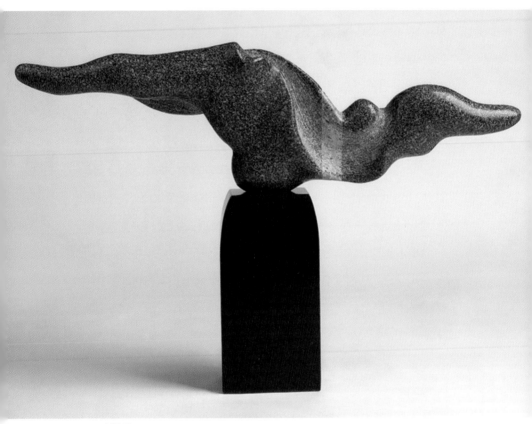

고수영 作

이 작품은 꽃이 모티브가 됐지만 꽃향기에만 국한하지는 않는다. 자연의 향기, 사람의 향기는 물론 사람이 가진 고유한 성격, 인간의 본성 등을 두루 아우른다. 나아가서는 향기를 통해 얻는 기쁨과 행복까지도 포함하고 있는 작품이다.

"작가는 작품으로 대중과 소통해야 합니다. 그런데 이 작품 이전의 추상작품은 대중과의 소통에서 한계를 느끼게 하더군요. 작품이 너무 어려워 무슨 의미인지 잘 모르겠다는 사람이 많았습니다. 하지만 〈향기〉 연작은 대중과의 소통에 새로운 물꼬를 트게 해주었지요."

향기는 고 씨가 주로 사용하는 소재인 돌이 주는 차가움도 많이 누그러뜨렸다. 향기 자체가 살아 숨 쉬는 것에서 느낄 수 있는 것이고, 사람을 기분 좋게 하는 것이다 보니 작품이 훨씬 따뜻해 보인다. 차가운 듯하면서도 따뜻해 보이고, 단순한 듯하면서도 함축적 의미가 많이 살아 있는 것이 고 씨의 작품이 가진 또 다른 매력이다.

아내 허 씨는 이곳에 들어온 뒤 새롭게 마음의 평온을 찾았다고 한다. 물론 이런 심적 평온함이 작품에도 그대로 스며들 수밖에 없다.

"유학생활 동안 여러 가지 심적 고통이 많았습니다. 그때 종교를 갖게 됐지요. 이를 통해 기도가 주는 진정한 의미를 깨닫게

됐는데, 저는 작업과정을 기도하기 위한 수단으로 생각합니다. 작업하는 동안 기도할 때의 평온함을 느낀다는 이야기지요."

그래서 허 씨의 작품은 종교적 색채가 강하다. 예수와 마리아 등의 형상을 한 목조각 작품이 낳다.

"종교적 성격의 작품 활동을 계속하고 있지만 작업방식이 예전과 많이 달라졌습니다. 예전에는 모형작업과 드로잉 등을 한 뒤 작품을 만들었는데, 이곳에 들어온 뒤 어느 순간부터 이런 과정이 사라졌습니다. 제가 기도하면서 느꼈던 예수님의 모습을 바로 작품화한 것이지요. 어떤 정형화되고 계획된 모습이 아니라 제가 느꼈던 순간의 이미지를 작품화한다는 데서 예전과는 많이 다른 작업입니다."

허 씨는 작품 성격이 이렇게 바뀐 것은 결국 자연에서 느끼는 평화로움이 작품에도 자연스럽게 스며들었기 때문인 것으로 풀이한다. 이런 측면에서 예수님의 평온한 모습과 자연의 평화로움은 결국 똑같은 것이란 설명도 덧붙인다.

이곳에 들어온 뒤 아이들과 오랜 시간을 함께 할 수 있는 것도 이들 부부에게는 새로운 즐거움이다. 작업실과 살림집이 차량으로 10분 이내 거리에 있기 때문이다. 가까운 거리다 보니 아이들을 수시로 작업실로 데리고 온다. 요즘은 방학이라서 아침에 출근할 때 아이들을 작업실로 데리고 와서 온종일 함께

생활한다. 아이들은 작업실 2층 서재에서 공부를 하고, 이들 부부는 1층 작업실에서 작품을 만든다. 취재하러 간 날, 작업실 입구에서 기자를 먼저 반긴 사람도 아이들이다. 아이들은 이 날 앞마당에서 비지땀을 흘리며 축구를 하고 있었다.

"아파트에 살고 있는데 그곳에서는 이렇게 마음껏 뛰놀 수 없잖아요. 이곳에 데리고 오면 축구와 야구도 마음껏 하고, 곤충채집도 하지요. 아이들이 이곳에서 토끼를 키우는데 새끼를 낳아 일곱 마리나 됩니다. 도시에 사는 아이들이 좀처럼 체험할 수 없는 것도 우리 아이들은 이곳에서 다양하게 경험하지요."

큰 아들 병헌 군과 둘째 아들

황진하 作

163

병천 군도 엄마의 말에 고개를 끄덕였다. 병헌 군은 "이곳에서 생활하는 것을 친구들에게 설명하면 무슨 말인지 이해하질 못한다. 친구들은 토끼를 키우고, 잠자리와 매미를 잡으러 가는 것이 뭐가 재미있느냐고 오히려 묻는다. 그런데 이곳에 한 번 놀러와 보면 우리를 무척 부러워한다."고 말했다.

고 씨 부부는 작업실 한쪽에 '갤러리in숲'이란 작은 화랑도 운영한다. 애써 만든 작품을 일반인에게 소개하기 힘든 작가에게 조금이나마 도움을 주기 위해 마련한 공간이다. 이들 부부는 전시공간을 찾지 못하는 지역의 많은 작가가 이 공간을 이용해 주길 바란다.

거창하지는 않지만 이런 자신들만의 작업실을 갖게 돼 이들 부부는 너무 행복하다고 한다. 인터뷰 내내 웃음을 잃지 않고 이야기하는 부부를 보면서 자연을 참 많이 닮았다는 생각이 들었다. 햇볕에 그을린 피부 속에서 피어나는 넉넉하고 자연스러운 웃음이 특히 그들을 에워싸고 있는 자연과 비슷했다.

남춘모 화가

1961년 영양에서 태어났다.
계명대 미술대학과 동 대학원을 졸업했다. 프랑스 IBU갤러리, 스위스 아틀리에
24, 중국 갤러리F5, 독일 우베삭소프시키갤러리 등을 비롯해 국내의 박여숙화랑, 조
현화랑, 카이스갤러리 등에서 30여 회의 개인전을 가졌다. 그의 작품은 국립현대미
술관, 삼성미술관 리움, 부산시립미술관, 대구미술관 등에 소장돼 있다.

많은 화가가 도심의 번잡함에서 벗어나 일상생활과 작업 활동에서의 여유를 가지기 위해 전원을 찾는다. 하지만 화가 남춘모는 경제적인 이유 때문에 시골로 작업실을 옮겼다. 대구 도심에서 오랫동안 작업했던 그는 많은 화가처럼 경제적 어려움에서 벗어나질 못했다. 그는 고민을 거듭한 끝에 2001년 아픈 가슴을 안고 청도군 각남면에 있는 폐교(옛 대산초등)로 향했다.

남춘모 작가는 청도의 폐교 작업실에서, 선을 캔버스에 그리는 평면작업에서 선을 입체적으로 살려내는 작업으로 변신을 꾀했다. 이 작업 덕분에 그의 이름이 세상에 널리 알려졌다. 작업실 앞마당에서 잠시 휴식을 취하는 그의 옆에 보이는 쓰레기 더미는 입체적인 선 작업을 하면서 쓰다가버린 붓이 쌓여 만들어진 것이다.

그런 그에게 그곳의 작업실은 생활의 여유를 주는 곳이 아니라, 생활고 해결에 조금이나마 도움을 주는 값싼 작업실 정도로밖에 여겨지지 않았다. 전원생활을 하는 많은 작가가 텃밭을 가

꾸고, 집 주변을 아름답게 치장하기 위해 여러 가지로 노력하지만 그는 그곳을 철저하게 작업실로만 사용했다.

하지만 폐교의 작업실이 그에게 새로운 희망을 안겨줬다. 계명대에서 서양화를 전공한 그는 대학을 졸업한 뒤 꾸준히 선線 작업에 매달려왔다. 서양에서 도입된 서양화를 전공했지만, 동양정신을 보여주는 선을 통해 서양미술을 우리 것으로 소화시켜 내려는 고집에서 비롯된 작업이다.

"우리 전통그림은 화선지에 먹으로 선을 그어 사물의 형태는 물론, 작품의 원근감까지 다 표현하지요. 컬러가 없어도 먹의 농담으로 완벽한 작품을 만들어낼 수 있다는 이야기입니다. 이처럼 무궁무진한 표현력을 함축하고 있는 선이 좋았습니다. 서양미술을 배웠지만, 동양미술을 대표하는 선을 사용해 두 문화 간의 융합은 물론 남춘모만의 작품을 만들어내고 싶었습니다."

흑백의 선을 캔버스에 무작위로 그은 추상회화 작업을 주로 해온 그는 폐교의 작업실에서 획기적인 변신을 꾀했다. 늘 가슴에 품어왔지만, 공간적 한계 때문에 시도해 보질 못했던 작업을 이곳에서 마음껏 해볼 수 있게 된 것이다.

그는 붓으로 수많은 선을 그어 완성했던 화면에서 선을 하나씩 독립시켜 나가기 시작했다. 선을 독립시켜 나가는 방식에 있어서도 그만의 색깔을 담아냈다. 기존에 평면적이던 선을 입체

적으로 살려냈다. 평면회화지만 입체감이 있는 작품을 만든 것
이다.

그의 작품에는 선이 입체적으로 살아있다. 미술평론가 김미
경 씨는 그의 작업에 대해 '공간 속에서 호흡하는 획劃'이라고
말했다. 그는 캔버스라는 평면 위에 공간을 창조한다. 이 공간
이 선에 의해 만들어지는 것이다.

이 선의 소재는 천이다. 붓으로 연출한 것이 아니라, 천으로
만들어낸 선이란 점에서도 그만의 색깔이 느껴진다. 광목천을
4㎝ 정도의 폭으로 길게 자른 뒤 네모난 나무막대기 위에 ㄷ자
모양으로 길게 올려놓는다. 여기에 마르면 딱딱하게 굳어지는
합성수지를 바른다. 이어 ㄷ자 모양으로 마른 천을 자신이 원하
는 크기의 조각으로 자른 뒤 ㄷ자 홈이 위를 향하도록 일정한
배열에 따라 캔버스 위에 붙인다. 이렇게 평면 위에 형성된 공
간이 결국 수많은 입체적 조각이 되고, 이 조각의 조합에 의해
작품의 기본 틀이 완성된다. 이런 공간은 천에 어떤 물감을 어
떤 기법으로 덧칠하느냐에 따라 각기 다른 아름다움을 준다. 때
로는 그윽한 동양적 아름다움을 보여주는가 하면, 때로는 서양
의 추상회화 작업처럼 느끼게 하는 것도 이런 덧칠작업의 영향
이 크다.

작업의 하이라이트는 입체감이 살아있는 선이다. 선은 입체감

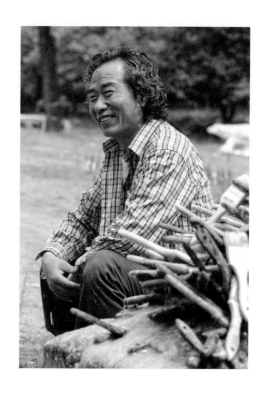

을 주는 요소가 되고, 작품의 가장 중요한 틀이 된다. 하지만 이 선을 만들기 위해 사용하는 합성수지가 문제다. 냄새가 많이 날 뿐만 아니라, 몸에도 좋지 않은 영향을 미친다. 도심에서 회화작업을 하면서 꾸준히 입체적인 선 작업을 하고 싶었지만, 엄두를 내지 못했던 것도 냄새 때문이다. 몸에 좋지 않은 것은 자신이 혼자 감내하면 되지만, 냄새는 여러 사람에게 불편을 줬다.

"시골로 내려오니 제가 하고 싶은 작업을 마음껏 할 수 있어 좋았습니다. 경제적 어려움 때문에 시골로 찾아들면서 생겼던 아픔도 이 작업을 하면서 빠르게 치유됐지요."

그의 작업은 실외에서 절반, 실내에서 절반이 이뤄진다. 천을 접어 나무에 붙이고 합성수지를 발라 말리는 과정은 실외에서, 천을 오리는 밑작업과 마지막으로 완성된 입체공간에 물감을

칠하는 작업은 실내에서 각각 진행된다. 이처럼 실외작업이 많은 그에게 지금의 폐교 작업실은 최상의 조건을 갖춘 공간이다. 몇 개의 교실을 작업실로 쓰다 보니 공간이 넓어 작업하기 편리하고, 작품을 보관하기에도 좋다.

넓은 작업공간을 갖고 있지만, 그의 작업실은 거의 빈 공간을 찾기 힘들었다. 교실 이곳저곳에 작업 중인 작품이 펼쳐져 있었다. 작가들이 동시에 서너 작품을 진행하는 경우가 많기 때문에 이처럼 넓은 공간은 작가에게 중요한 조건이다.

그는 독일에도 작업실을 마련해 그곳과 청도 작업실을 3개월씩 오가며 작업하고 있다. 청도의 작업실이 그래서 더 중요해졌다. 독일에서 작업할 때 필요한 실외작업을 모두 청도에서 하기 때문이다.

"청도의 제 작업실은 유난히 햇볕이 잘 들지요. 한여름에는 아침시간 이외에는 작업하기가 힘듭니다. 특히 실외작업을 할 때 오전에 시원한 바람을 맞으면 집중력도 높아지지요."

그는 오전 6시만 되면 무조건 작업실로 출근한다. 오후 1~2시까지 실외작업을 한 뒤 나머지 오후시간에는 다음날 오전 작업을 위한 밑작업과 작품 구상 등에 매달린다. 10년 가까이 선을 살리는 작업을 고집하면서도 꾸준히 그의 작품이 변해 온 것도 이처럼 부지런해지고, 작품에 몰입할 수 있는 시간이 많아졌기

때문에 가능한 것인지도 모른다. 물론 이런 부지런함도 그의 치열한 작가정신이 바탕이 됐다. 그의 화실 입구에는 천에 합성수지를 바른 뒤 버린 붓으로 만들어진 쓰레기더미가 있다. 쓰레기더미는 그가 이곳에서 얼마나 열심히 작업했는지 한눈에 보여준다. 높이 1m 정도의 쓰레기더미에는 수백 개는 족히 될 것 같은 붓이 쌓여 있었다.

그는 요즘 또 새로운 시도를 하고 있다. 작업실에는 그가 요즘 매달리고 있는 작업이 이곳저곳에 널려있다. 빨강, 파랑, 노랑 등 강렬한 색상의 작업이 그 것이다.

"평면회화 작업을 하다가 입체적인 선 작업을 하면서 공간을 어떤 식으로 형성할 것인가에 집중했지요. 하지만 결국 화가는 회화의 순수성을 향해 돌아가는가 봅니다. 회화성이 살아있는 작업을 해보고 싶어졌습니다."

그는 작품 활동에 있어 마지막 작업이라고 할 수 있는 물감을 칠하는 작업에 몰두하고 있다. 단색을 그냥 칠한 듯하지만, 거기에는 나름대로의 철학이 녹아있다.

선이란 하나의 작업패턴에 매달리면서도 끊임없는 변화를 시도하는 그에게 청도의 작업실은 새로움을 이끌어내는 창작의 원천이다. 그래서 그는 이곳을 떠날 수가 없다.

김동광 _{화가}

1958년 경남 창녕에서 태어났다. 영남대 미술대학 회화과와 동 대학원을 나왔다. 30여 차례의 개인전을 열었다. 일본 도쿄 '한국현대작가초대전', 이탈리아 밀라노의 '한국의 빛전', MBC 미국 개국 기념으로 미국에서 '한국대표작가초대전' 등 국내외 단체전에 300여 차례 참여했다. 대한민국 미술대전 특선, 대구시미술대전 우수상, 대한민국미술교육상, 대한민국 예술인상 등을 받았다. 현재 대구예술대 미술콘텐츠과 교수, 석암미술관 관장, 예술한지연구소 소장, 〈사〉환경미술협회 운영위원장 등으로 있다.

김동광 대구예술대 교수는 칠곡군 가산면 다부리에 있는 학교 안에 작업실이 있다. 지난해부터 개인전 때문에 몇 차례 만난 자리에서 김 교수는 늘 자신의 작업실 자랑을 했다. 작업실에서 보는 자연풍경이 너무 아름답다는 것이다.

대구의 상당수 대학이 외곽에 자리 잡아 자연을 벗 삼아 학생들을 가르치는 교수들이 많은 터라, 김 교수의 말도 사실은 건성으로 들은 감이 없지 않았다. 아무리 시골에 있는 대학이라도 학교라는 건물 특성상 우뚝 선 큰 건물과 그 앞뒤에 나무가 심긴 정원이 자리 잡고 있는, 뻔한 풍경이라 생각했기 때문이다.

그러던 어느 날 우연히 개인전을 코앞에 둔 김 교수의 작업실을 구경 살 기회가 생겼다. 작가에 대한 깊이 있는 취재를 위해서는 전시 전에 미리 여러 작품을 보고 작업과정도 꼼꼼히 파악해야 하는데 작업실을 살펴보면 도움이 되기 때문이다. 작품을 보러 갔던 그 방문에서 김 교수의 작품만큼이나 작업실에서 바라본 다부리의 풍광이 아름답다는 사실을 알게 됐다. 학교 작업

실이지만 그곳에서 바라보는 유학산, 팔공산의 풍경은 한 폭의 아름다운 병풍그림을 보는 듯한 착각을 불러일으켰다.

"오늘은 날이 흐린데 날씨 맑은 날, 여기서 보면 안동까지 한 눈에 들어옵니다."

취재 간 날은 곧 비가 쏟아질 태세였기 때문에 그의 말의 진위 여부를 따질 수 없었지만 틀린 말은 아니리라는 생각이 들었다. 김 교수의 작업실에서 바라보는 풍경이 그만큼 좋다는 이야기다.

대구예술대 제1예술관에 있는 그의 작업실은 3층에 자리 잡았다. 무더위 속에 취재를 위해 오르는 계단길이 그리 반갑지 않았

지만 작업실에 다다르자 눈앞에 펼쳐지는 풍경이 이런 마음을 금세 사라지게 만들었다.

"1993년 개교할 때 교수로 임용돼 들어왔는데, 그때 1~3층 중 어디를 작업실로 할 것이냐고 묻더군요. 편리성을 따지면 1층이 좋지만, 학교 주변의 풍광이 너무 좋아 3층을 택했습니다. 처음 3층에 올라와 창문을 통해 보이는 경치를 보고는 이런 아름다운 자연풍경을 어디서 다시 보겠냐 싶더군요."

오랫동안 시내에서 작업을 해 와 시내의 탁한 공기, 소음, 사람들과의 잦은 만남 등에 지쳐 있던 그는 학교의 작업실이 마냥 좋았다. 해발 450m 이상 되는 깊은 산중의 꼭대기에 자리잡은 학교는 맑은 공기, 고요함, 한적함 등을 두루 갖추고 있었다. 특히 작업실이 조용하고 찾는 사람이 별로 없는 것이 좋다고 말한다.

"시내에 작업실이 있을 때는 친구들이 수시로 오고 갔지요. 사람 사는 세상에 사람만큼 좋은 것이 어디 있겠습니까마는 작업할 때는 혼자만의 시간이 필요합니다. 도심 속의 작업실은 혼자만의 시간이 적을 수밖에 없고, 이것이 작업 활동에 마이너스 요인이 되지요."

시골에서 태어나고 자란 그는 어쩌면 시골생활이 도시생활보다 더 익숙한지도 모른다. 그래서 산을 보면 그렇게 마음이 편

하고, 그 속에서 평화로움을 느낄 수 있는 것이다. 이런 자연은 그에게 생명의 에너지를 충만하게 하고, 창작열을 북돋워주기도 한다. 물론 작업에서 자연환경을 화면에 들어오도록 유도한 것도 이런 어릴 적의 추억이 동기가 된 것인지도 모른다고 그는 설명한다.

자연풍경을 소재로 하고 있지만 이곳에 들어온 후 그의 그림은 조금씩 바뀌어 갔다. 초창기, 생명의 기원이 되는 밭을 중심으로 한 풍경을 그렸던 그는 최근 사람과 자연이 어우러진 모습을 담아내고 있다. 초창기 작품이 자연의 아름다움, 자연과 인간과의 관계에 초점을 맞췄다면 이제는 이것으로부터 더 확장돼 인간 사이의 관계까지도 표현하려 한다는 것이다.

인간의 관계를 소재로 하는 작가들이 많지만 김동광 교수는 이를 표현하는 방식에서 차별성을 띤다. 사람들이 차를 마시거나 이야기를 나누는 장면을 담아내면서 이들 사이의 관계, 감정 등을 나무, 꽃 등 주변의 자연물과 색상으로 드러내고 있다. 인간 사이의 아름다운 관계를 활짝 핀 꽃과 생명력 있는 나무로 담아내는 것은 물론 이들의 행복한 감정, 슬픈 감정 등을 색상으로 밝고, 어둡게 처리하고 있는 것이다.

이런 내용상의 상징성도 그의 작품의 깊이를 느끼게 하지만 닥종이 죽을 사용해 부조형식으로 완성하는 표현기법도 눈길

을 끈다. 그는 안동한지를 만드는 재료인 닥종이 죽을 작품의 재료로 사용한다. 닥종이 죽으로 부조를 떠서 여기에 채색을 하는 것이다. 그래서 그의 그림은 입체감이 살아 있다. 현재 한국 미술계에서 닥종이 죽으로 부조작업을 하는 작가는 몇 명 되지만, 대부분의 작가가 작품의 일부만 부조기법을 적용하는 데 비해 그는 작품 전체를 부조로 해 입체감이 훨씬 두드러진다.

그는 "이렇게 전체 화면에 부조작업을 하면 작업하는 시간과 노동력이 훨씬 더 많이 들어간다. 서너 번씩 해야 하는 물감칠도 더 공이 들어가고, 물감 사용량도 많아진다. 전체 작업과정이 훨씬 힘들다."고 설명했다.

그의 작업이야기를 들으니 작품이 어느 장르에 속하는지 궁금했다. 그의 작품은 동양화 같기도 하고, 서양화처럼 느껴지기도 한다. 입체감이 살아 있어 조각적 특징도 있다. 이것이 그의 작품의 매력이기도 한데, 그는 자신의 작품에 대해 '한국적 특색을 가진 파인아트'라고 설명했다. 어느 장르라고 딱히 고집할 수 없다는 것이다. 최근 미술계에서 장르 구분이 사라지고 있는데 그의 작품도 이런 특징을 가지고 있다.

이 같은 그의 작업은 그가 대학 시절 여러 장르의 미술교육을 두루 받았던 것이 바탕이 됐다. 김 교수가 대학을 다니던 시절, 영남대에는 사범대학 안에 회화과가 있어 그는 한국화, 서양

화, 조각 등을 두루 배울 수 있었다. 이것이 지금 그의 작업에 큰 도움을 준 것이다.

이런 작업적 특성 때문인지 그의 작품은 외국에서 더 큰 인기를 끌고 있다. 닥종이 죽을 활용한 것, 한국의 전통색인 오방색의 느낌이 나는 것 등이 동양화 같은 매력을 주면서 사람과 자연을 소재로 해 세계 어느 사람이나 공감할 수 있는 작품내용을 담고 있어 외국인들에게 먹혀들고 있다는 설명이다.

몇 년 전부터 미국, 독일, 프랑스 등에서 열리는 아트페어에 꾸준히 참가해 기대 이상의 반응을 얻고 있다. 또 지난달 열린 일본에서의 개인전에서도 예상외로 작품이 많이 팔려 나가 그의 작품에 대한 외국인들의 호감도가 상당히 높음을 보여줬다.

"많은 사람들이 제 그림을 보고 동양화와 서양화 중 어느 것인지 묻습니다. 조형성과 시대성만 갖는다면 이 시대에 동양화, 서양화를 구분 지을 필요가 없다고 생각합니다. 열린 사고가 필요한 것이지요. 이런 열린 사고를 얻는 데 작업실에서 바라보는 자연풍경이 많은 도움이 됐습니다. 무엇을 구분 짓고 대립시키기보다 어우러지고 조화를 찾아가는 자연의 모습이 세상을 새롭게 바라보게 하고 긍정과 조화의 가치를 알게 했지요. 그것이 제 작업실 앞에 펼쳐진 풍경이 제게 준 선물입니다."

이점찬 도예가

1961년 경북 선산에서 태어났다.
홍익대 대학원 및 대구가톨릭대 미술학 박사다. 개인전을 15차례 열고 단체전에
400여 회 출품했다. 이탈리아 피엔자 국제도예전에서 입상하고 대구시공예대전 대
상, 두산아트페어상, 경북도 미술대전 초대작가상, 신한국인대상 등을 받았다. 현재
경일대 디자인학부 교수, 경일대 대구교육관장, 한국국제순수조형미술협회 운영위
원 및 전시총감독, 대구시미술장식품심의위원, 경북도 건축위원회 위원 등으로 활
동하고 있다.

큰 도로에서 벗어나 산 쪽으로 난 좁은 길을 들어선 지 10여 분은 지난 듯했다. 몇 가구씩 옹기종기 모여 있는 곳을 여러 번 지나 더욱 깊은 산으로 들어가는 듯했는데, 가는 길이 무척이나 아름다웠다. 녹음이 우거진 데다 파란 나뭇잎사귀 사이로 보이는 빨간 빛이 돌기 시작하는 복숭아, 자두 등을 보는 재미가 그 길이 결코 지겹다는 생각이 들지 않게 했다.

경산시 남산면 홍정길에 있는 작업실에 도착하자마자 차에서 내리는 기자를 향해 이 교수는 이 말부터 던진다.

"오시는 길이 좀 멀지만 그래도 볼만했지요. 좀 더 일찍 오셨어야 했는데, 왜 이제 왔습니까? 복사꽃 필 때 이 길을 달리는 기분은 경험하지 않은 분은 모릅니다. 동네 분들이 무릉도원길이라는데 그 말씀이 맞지요."

그의 말에 아쉬움을 나타내며 작업실 주변을 둘러보자 앞마당에 있는 커다란 자두나무가 눈길을 사로잡는다. 제법 큰 덩치를 가져 나이든 표시가 나는 나무에 달려있는 탐스럽게 익은 빨

간 자두들이 입 안에 군침을 돌게 한다.

"18년 된 나무예요. 이곳에 들어온 기념으로 심었는데, 그 해 큰 애가 태어났으니 나이가 동갑이지요."

말을 하면서 잘 익은 자두 서너 개를 따서 손에 쥐어준다.

"크기는 작지만 맛은 좋습니다. 이 동네에서 우리 집 자두 맛은 알아주지요. 18년 동안 농약 한 번 치지 않아 그야말로 건강 자두입니다."

도자기를 처음 하던 때는 지금처럼 간편한 가마가 별로 없어서 시골로 들어갈 생각을 못했다. 같이 도예작업을 하는 누나(이경옥)의 집에 얹혀살듯이 하면서 성형을 한 도예작품들을 리어카에 가득 싣고는 월배의 한 가마에서 도자기를 구웠던 시절이 있었다. 가마가 조금씩 대중화의 물결을 타면서 자신만의 작업장을 찾던 그는 경산, 청도 일대를 수십 차례 둘러보다가 이곳을 택했다. 집, 학교에서 적당히 가까운 거리인 데다 작업실까지 오는 무릉도원 같은 길의 아름다움에 푹 빠져버렸기 때문이다. 대구 시내에서 그리 먼 거리는 아니지만 산골짜기로 한참 들어오기 때문에 완전히 혼자 있는 듯한 고요함을 만끽할 수 있던 것도 최종적으로 이곳을 택하는 데 큰 힘을 실어줬다.

"작업은 아무도 없는 곳에서 자기만의 시간을 온전히 가질 수 있을 때 제대로 이뤄집니다. 도심에서 작업을 해봤기 때문에

자연 속의 조용함, 평화로움이 주는 값어치를 더욱 절실하게 느꼈지요."

이곳에 들어온 지 20년이 다 되어간다지만 그의 작업실은 아직 10년도 안된 듯 깨끗했다. 작업실 안으로 들어가자 그가 만든 도자기와 작업 중인 작품들이 곳곳에 널려 있었다. 초기 도자조형을 했던 그는 지금은 이보다는 일반도자기, 특히 백자를 많이 만들고 있다. 청자, 분청사기 등을 두루 거쳤지만 역시 도자기의 절정은 백자라는 생각이 들어서였다.

특히 작업실 끝에 마련해둔 차실에 들어서자 그의 도예인생을 한눈에 볼 수 있게 도예작업 초기부터 지금까지의 작품들이 빼곡히 자리 잡고 있었다. 여러 색상, 형태의 작품 중에서 역시 눈길을 단번에 사로잡는 것은 백자였다. 그동안 취재를 하면서 많은 도예작품을 접하고 백자를 봐왔지만 이 교수의 백자는 유독 하얗다는 생각이 들었다.

그의 작품을 보고 있으면 깊은 산골에 밤새 내린 눈이 소복이 쌓여있는 듯한 느낌을 받는다. 그것도 내린지 오랜 시간이 지나지 않은, 방금 눈발이 멈춘 듯 소담스럽다. 그래서 그저 바라만 봐야지 발자국은 남겨서는 안 될 듯, 근접하기 힘든 무언가를 느끼게 한다. 너무 하얀 빛깔을 띠어서일까.

"같은 흰색이라도 그 폭이 대단히 넓습니다. 제 백자의 색깔

은 설백입니다. 말 그대로 눈과 같은 색이란 말이지요."

백자는 성형에서부터 가마에 굽는 과정까지 다른 도자기에 비해 만들기가 까다롭다. 그렇다보니 실패할 확률도 높다. 그의 말에 따르면 생존확률, 즉 작품을 만들어서 가마에 구워 완성되는 것은 20~30%밖에 안 된단다. 이 말을 들으니 문득 끊임없이 도자기를 만들지만 이 중 많은 것들이 결국 작품으로 태어나지 못하고 사라져야 할 운명인 것을 알면서도 백자를 만드는 도예가의 심정이 어떨까하는 생각이 들었다. 많은 작가들로부터 작품을 잃어버렸을 때의 심정이 자식을 잃은 그것과 다르지 않다는 말을 들어왔기 때문이다.

이렇게 쉽지 않은 백자를 그가 고집하는 이유는 어려움을 극복하는 데서 오는 묘한 즐거움과 백자 자체가 주는 아름다움도 있기 때문이다. 그리고 우리가 사는 세상이 이 백자처럼 맑고 밝아지기를 바라는 작가의 마음도 스며있다. 그는 백자를 보고 있으면 스스로 정화되는 느낌을 갖는다고 한다. 그와 같은 느낌을 일반인도 가질 수 있으리라는 믿음이 있다.

그는 지역에서 도예를 대중화시키는 데도 나름 큰 역할을 했다. 2001년부터 시작된 봉산도자기축제의 아이디어를 내고, 처음 이 축제를 봉산문화협회와 주도적으로 추진해나간 이가 바로 이 교수다. 봉산도자기축제가 공예축제로 바뀌어 본래의 의

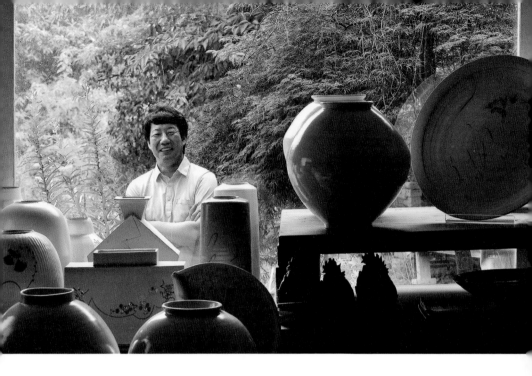

미가 약간 퇴색된 듯하지만 이 행사는 주로 차인이 쓰던 도예작품을 일반인들이 생활자기로 쓰는 데 큰 역할을 했다.

봉산도자기축제가 공예축제로 바뀐 것에서 느낄 수 있지만 최근 도예계가 약간 침체된 것 같은 인상을 주는 것은 사실이다. 커피 인구가 급증하고 커피전문점들이 우후죽순 생겨남으로써 전통차 관련 산업 전반이 위축돼 있다.

"제가 처음 도자기를 시작했을 때에 비하면 그동안 도예산업이 많이 발전했습니다. 대학에 도예전공이 늘어나고 취미로 도예를 배우는 사람들도 많아졌습니다. 생활자기로 도자기를 쓰는 사람들도 덩달아 증가했고요. 하지만 최근 몇 년 사이 이런

성장세가 주춤한 것 또한 부인할 수 없는 현실입니다."

이처럼 도예계가 침체된 이유로 이 교수는 도예가들이 시대의 흐름에 적절히 대응을 하지 못한 이유도 있다고 분석했다. 결국 도예가도 전통만 고집해서는 이 시대에 살아남기 힘들다는 설명이다. 시대의 흐름을 받아들이고 이에 맞게 적절히 변신을 꾀해야 한다.

그래서 이 교수는 한적한 곳에 있는 작업실이 더욱 소중하다고 말한다. 앞으로 도예가로서 해나가야 할 작업에 대한 고민을 깊이 있게 할 수 있기 때문이다. 다만 아쉬운 것은 아직 대학에 몸을 담고 있기 때문에 작업을 주말에 몰아서 해야 한다는 점이다. 작업에 좀 더 매진할 수 있는 시간이 부족하다. 그래도 그는 자연을 보면서 이 같은 아쉬움을 털어낸다. 늘 넉넉함을 주는 자연은 늘 부족함에 허덕이는 사람들에게 충만감을 주기 때문이다.

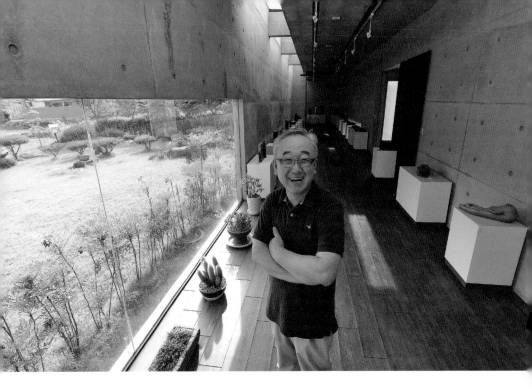

최인철 도예가

1952년 영천에서 태어났다.
계명대 미술대학과 홍익대 대학원 공예디자인과를 나왔다. 경일대 조형대학 학장
과 조형연구소 소장, 한국·일본 도예대학 교류 추진위원장, 한국문화예술교육진흥
원 대구·경북지역위원장, 한국현대도예가회 부이사장 등을 지냈다. 청주공예비엔
날레 초대작가, 국제도예대전 운영위원·심사위원·초대작가, 대한민국공예대전 운
영위원과 심사위원장, 경북도문화재위원 등으로도 활동했다.

사진기자가 없었으면 그냥 지나
칠 뻔했다. 내비게이션은 목적지 부근이라고 계속 말하지만, 정
확한 위치를 찾기 힘들었다. "아무래도 저 건물 같은데…"라며
손가락으로 가리킨 건물은 노출콘크리트에 큰 유리창문이 있
는 레스토랑 같은 분위기를 풍겼다.

"도예가 작업실인데 아무래도…"라고 말꼬리를 흐리면서 건
물 앞 정원의 잔디밭 사이로 난 길을 밟으며 조심스레 건물로
다가섰다. 인기척을 느꼈는지 문을 열자마자 집주인이 걸어 나
오면서 "빨리 오셨군요." 하며 반긴다. 제대로 찾아온 것이다.

그동안 도예가들의 작업실을 여러 곳 둘러봤지만 이런 세련
된 건물은 만나질 못했다. 바깥에서 보는 건물의 이미지도 남달
랐지만 내부 구조 역시 일반 도예가의 작업실과는 차별성을 띠
었다. 문을 열자마자 작업실로 이어지는 긴 복도가 나왔다. 형
태는 복도였지만 마치 갤러리처럼 꾸며 놨다. 아니, 웬만한 갤
러리보다 구조가 좋고 분위기도 훨씬 세련됐다. 복도 양쪽에는
건물 주인의 것으로 보이는 도자기 작품들이 전시돼 있고, 잘

가꿔 놓은 야생화 화분도 서너 개 자리하고 있었다. 복도가 끝나는 부분에는 큰 유리창이 있어 그곳에서 집 앞의 정원을 감상할 수 있었다.

작업실은 꽤나 넓었다. 보통 도예가의 작업실은 작품을 만들기 위한 점토 덩어리, 도자기 작품이 즐비한데 그의 작업실은 깔끔했다. 한쪽 벽면을 빼곡히 메운 책들과 간간이 도자기 작품들이 보일 뿐이었다. 복도와 작업실에 있는 도자기 작품도 조금은 낯선 느낌을 줬다. 도예가 하면 다완, 항아리 등의 그릇을 떠올리는데 그가 만든 것은 도조(도자기 조각) 작품이다. 이처럼 기자의 눈을 휘둥그렇게 만든 이 집은 도예가 최인철 교수(경일대 디자인학부)의 작업실이다. 경산시 와촌에 있는 이 집은 차도 옆에 있어 지나가는 사람들의 눈길을 사로잡는다.

최 교수는 2004년 이 집을 지었단다. 2005년에 건축 관련 상을 받을 정도로 아름다운 이 집을 짓기까지 그는 나름대로 이런저런 고생을 했다.

"도예작업 특성상 시골에서 하는 것이 여러 측면에서 편리하고, 시골의 한적함도 좋아 계속 시골에 작업공간을 마련했습니다. 1989년 와촌으로 들어왔는데 그전에는 앞산 자락에서 작업했습니다. 재개발 때문에 거의 쫓겨나다시피 해 와촌으로 들어왔습니다. 이 집으로 들어오기 전 바로 아랫동네에서 몇 년 생

활했는데, 집이 음지에 있어 겨울에 작업하기가 곤란했지요."

학교에 몸담고 있으니 주로 방학 때 작업하는데, 겨울방학 때 작업하는 데 문제가 생긴 것이란다. 그래서 햇볕이 잘 드는 이곳으로 옮겨 이 집을 지었냐고 설명한다. 이런 멋진 집에 도대체 가마는 어디다 설치해 뒀을까 궁금했다. 작업실 뒤쪽에 가스 가마가 자리 잡고 있다. 가마를 보기 위해 건물 뒤쪽으로 가니 인공연못이 운치를 더한다. 뒷산에 불어오는 바람을 그대로 맞으면서 연못과 주위의 풍경을 마주하는 재미는 굳이 집주인이 설명하지 않아도 저절로 가늠이 됐다.

시골에 이처럼 예쁜 집을 지은 이유는 무엇일까. 대학에서 서양화를 전공하던 그가 도예로 공부의 방향을 바꾼 이유를 들으니 저절로 답이 나왔다.

"당시는 미술대학에 도자기 전공이 없었습니다. 김영태 교수님(계명대)이 처음으로 교양과목으로 도자기 관련 강좌를 열었는데, 이 강의를 듣고는 그만 흙의 매력에 푹 빠져버렸지요."

그 길로 그는 서양화를 포기하고 도예를 배우기 위해 경기도 여주로 떠났다. 그리고 홍익대 대학원에 진학해 도자기를 좀 더 깊이 있게 공부했다. 대학원을 졸업하자마자 대학 강단에 선 그는 지역에서 도예분야를 학문적으로 체계화시키는 데 큰 역할을 했다.

대학생 때 잠시 배웠던 서양화가 그만의 작품세계를 구축하는 데 도움을 줬다. 최 교수는 도예 하면 그릇을 생각하던 데서 벗어나 도예에 서양의 추상표현주의를 접목한 도조작업을 시도한 것이다. 추상표현주의를 캔버스가 아닌 도자기 양식으로 풀어냈다는 것이 그의 설명이다.

　그만큼 흙에 깊이 매료됐다는 이야기이기도 한데, 이런 자연친화적인 성격이 그의 삶은 물론 작품에도 반영됐다. 그는 80년대부터 환경도자에 관심을 가져 왔다. 도예분야에서 그의 뚜렷한 학문적 업적 중 하나가 아직 환경도자라는 개념이 없던 때 대학 강단에 이를 도입해 교육했다는 것이다.

　환경도자에 대한 그의 관심은 도자가 우리의 삶에서 어떤 역할을 해야 하는지에 대한 고민에서 시작됐다. 대표적인 환경도자는 기와, 유리, 벽돌 등이다. 그는 환경도자를 건물에 접목하는 시도를 다양하게 펼쳤다. 대구문화예술회관 외벽을 비롯해 여러 아파트를 도자로 장식했다. 이런 환경도자는 생태주의적 성격이 강하다.

　"그동안의 예술은 예술을 위한 예술, 개인주의적 예술의 성격이 강했습니다. 이는 결국 예술과 예술인을 고립시키는 작용을 했지요. 예술은 일반인의 삶 속에 스며들어야 제 가치를 발휘하고, 여기서 제대로 된 역할을 할 수 있다고 생각합니다."

이런 측면에서 최 교수는 도자의 새로운 가능성을 찾아내는 데 큰 역할을 했다고 할 수 있다. 도자를 건축에 활용하는 것을 생각지도 못하던 시절에 그는 도자를 건축에 이용할 수 있는 다양한 시도를 한 것이다.

이 같은 실험적 시도를 끊임없이 보여 온 그는 도조작업에 있어서도 그만의 개성을 뚜렷이 드러낸다. 그는 불상을 모티브로 한 작품을 주로 제작해 왔다. 불상을 현대적으로 재해석한 그의 작품은 편안함, 따뜻함을 준다. 이 같은 작품의 특징은 그가 줄곧 시골, 즉 자연 속에서 작업해 왔기 때문에 가능한 것인지도 모른다.

"저는 늘 공간에 대한 관심을 가져 왔습니다. 우리가 만나고, 헤어지고, 무언가를 하는 모든 공간이 나름대로 의미를 갖지요. 이렇게 보면 세상에 의미가 없는 공간은 하나도 없습니다. 그런데 인간에게는 집과 직장 말고 제3의 공간이 필요합니다. 가장 편안하게 쉴 수 있는 공간 말이지요. 저는 늘 그런 공간을 찾았고, 제 작업실이 바로 그런 공간입니다."

시내에 집이 있지만 그는 거의 와촌 작업실에서 생활한다.

"가끔 시내에서 술을 마셔도 시내 집에 안 가고 와촌 집에 옵니다. 여기서 잠을 자야 제대로 잔 것 같지요. 그러다 보니 가족과 같이 지내는 시간이 적어 미안합니다."

때때로 시내에서 며칠간 지낼 일이 있어 와촌 집에 못 들어가면 빨리 돌아가고 싶은 생각이 굴뚝 같다고 한다. 그만큼 와촌 집에 대한 애정이 강하기 때문이다. 이 집에 대한 각별한 애정이 집 설계부터 크고 작은 장식물에까지 어느 하나 소홀히 할수 없게 만들었다. 특히 정원은 지나가는 사람들이 늘 탐을 낼정도로 잘 가꿔 놨다. 그런 그가 올해부터 정원 가꾸기를 포기했다고 한다.

"관리를 안 하면 토끼풀이 너무 많이 자라 다른 풀이 제대로 자라질 못합니다. 잔디정원의 깔끔한 맛이 줄지요. 매년 정원 가꾸는 데 신경을 많이 썼는데, 어느 순간 있는 그대로 놔두는 것이 좋겠다는 생각이 들더군요. 자연 속에 살면서 너무 인간 중심으로 살았다는 깨달음이지요. 관리를 하지 않으니 토끼풀이 무성합니다. 그런데 그것이 생각보다 멋져요. 이 집과도 더 잘 어울리는 것 같고요."

최 교수는 이곳에 살면 살수록 자신이 자연에 동화되어 가고 있음을 느낀다고 한다. 자연이 원하는 대로 그대로 놔두는 것, 순리대로 가는 것이 결국은 최상이라는 것이다. 이런 사실을 깨닫는 데 수십 년이 걸렸다. 인간의 삶 또한 순리대로 가야 한다는 것도 깨달았다고 하니 이 수십 년이 그는 아깝지 않은 듯했다.

권상구 화가

1947년 예천에서 태어났다.
한국예총 대구시지회 감사, 한국미협 대구시지회 디자인분과 위원장, 한국교육미
술협회·학회 이사장, 대구시각디자이너협회 회장 등으로 활동했다. 중국베이징국
제디자인박람회 대구시각디자이너협회전, 한·중 국제현대미술교류전, 일본 벳푸대
학 초청 국제미술교류전, 한국미술협회전 등 국내외에서 열린 여러 단체전에 참가
했다. 대한민국 미술교육상, 한국예술문화단체총연합회장 표창장, 대구미술대전 최
우수상, 경북미술대전 은상, 경북산업디자인전 금상 등을 받았다. 현재 대한민국 친
환경현대미술대전 운영위원장 등으로 활동 중이다.

예천군 상리면 두성리에서 태어난
권상구 작가는 고향마을로 다시 돌아갈 운명을 타고났는지도
모른다. 자신이 가장 하고 싶었던 그림을 배우고 이를 제자들에
게 가르치는, 그의 인생에 있어 황금기를 대구에서 보내며 도시
사람처럼 살았지만 예순을 넘어서 다시 그는 고향으로 돌아왔
다. 그에게 있어 고향은 어머니의 자궁 같은 곳이었다. 늙으면
다시 아이가 된다고, 겉모습은 늙었지만 어린 시절 그 마음을
갖고 어머니가 살아게시는 고향마을에 들어온 것이다.

"돌이켜보면 늘 고향과 대구를 왔다 갔다 하면서 보냈던 것
이 제 인생인 것 같습니다. 이런저런 이유로 고향을 떠났지만
결국은 늘 다시 고향으로 돌아왔지요. 그리고 고향에 있을 때가
제일 행복했던 것 같습니다. 지금이 제 인생에서 가장 황금기란
생각이 들어요."

권 작가는 두메산골 가난한 농부의 8남매 중 셋째 아들로 태
어났다. 어릴 때 잦은 병에 시달리고, 집안 형편이 어려워 초등
학교를 수시로 결석했는데도 불구하고 운 좋게 중학교에 진학

했다. 33명 졸업생 중 중학교에 진학한 이는 3명뿐이었다. 그것도 예천이 아닌 대구로 말이다.

하지만 그는 다시 고향으로 돌아와야 했다. 자취생활을 했는데 여러 가지 상황이 좋지 않아 예천의 중학교로 전학을 왔으며 거기서 고등학교까지 졸업했다. 그런데 그에게 다시 대구로 돌아갈 기회가 왔다. 계명대 응용미술과에 입학했기 때문이다. 서양화를 전공한 그는 졸업하자마자 경북예고에 교사로 임용돼 5년간 근무한 뒤 신일전문학교로 개교한 현 수성대학에 교수로 들어갔다. 산업디자인과 교수로 학생들을 가르치면서 그는 작품 활동보다는 후진양성에 많은 노력을 기울여왔다.

인생에 있어 가장 중요한 시기라고 할 수 있는 20대부터 50대까지를 대구에서 보냈던 그는 2010년 '두성친환경미술관'을 짓고 고향인 예천으로 다시 돌아왔다. 아직 살아계시는 어머니의 집이자 자신이 태어난 생가 부근의 터에 살림집과 함께 미술관을 지었다.

"2004년 대학에서 퇴직을 하고 어머니가 혼자 계시는 고향집을 오고가다가 아예 들어와 살기로 한 것이지요. 고향은 늘 저에게 돌아가야 할 곳이었는데, 먹고 살기 바빠서 늦게 돌아온 것입니다."

고향을 향한 마음은 있었지만 그 계기를 마련하기가 쉽지 않았

던 그에게 아흔을 넘긴 노모의 건강 악화가 결심을 굳히게 했다.

"건강이 안 좋아져 혼자 생활하기 힘든데다, 옛날 집에 그대로 사시니까 제 마음이 영 편치 않았습니다. 좀 더 생활하기에 편리하도록 새 집을 짓고, 어머니의 수발도 들어야겠다고 생각했지요."

새로 집을 지으면서 내친김에 자신의 꿈이었던 미술관도 만들었다. 그리 큰 공간은 아니지만 고향사람들에게 문화적 혜택을 주고 싶다는 바람에서 시도한 일이었다. 어린 시절 예술이라는 말조차 들어보지 못하고 자랐던 그가 예술가로서 행복한 삶을 이어갈 수 있었던 것은 결국 고향에서의 소중하고 풍요로웠던 추억들이 바탕이 됐는데, 이에 대한 고마움을 미술관 운영을 통해 고향사람들에게 돌려주고 싶었다는 것이다. 그래서 미술관의 명칭도 마을 이름을 따서 '두성'이라 지었다.

그는 "어린 시절 산과 나무, 논과 밭 빼고는 아무 것도 없던 산골에서 자랐던 것이 인생길에 새로운 길을 열어주었다."고 했다. 그는 퇴직 후 곧바로 대한민국 친환경예술협회를 만들어 지금까지 이 단체를 이끌고 있다. 현재 전국에서 200여 명의 회원이 가입해 활동을 벌이고 있으며, 2008년부터 매년 '대한민국 친환경현대미술대전'을 열어오고 있다. 친환경예술협회는 단체이름 그대로 예술을 통해 환경의 소중함을 알리고, 이를 보

존하기 위한 노력을 벌여왔다. 그가 이런 활동에 적극 나설 수
있었던 것은 어릴 적 시골에서 자랐던 기억들과 미술가로 활동
했던 경험들이 축적이 된 덕분이었다.

어린 시절의 아름다운 추억, 자연과 함께 즐거웠던 시간들은
그의 그림에 그대로 녹아있다. 그는 그림에서 녹색을 주된 색상
으로 사용한다. 그림 전체가 녹색 톤이라 할 수 있다. 어릴 때
보고 자랐던 것이 녹색의 물결이었고, 지금 자리하고 있는 집과
미술관에서 바라보는 풍경들도 온통 녹색이다. 그의 그림을 보
고 있으면 그의 작업실에서 바라보는 푸른 산, 들의 풍경과 작
품이 자연스럽게 연결된다.

그는 대구에 살면서 오랫동안 아파트에서 살았다. 아직도 수
성구에 예전에 살던 집이 그대로 있어 고향과 대구를 오가며 일

주일에 반반씩 생활하고 있다.

"아파트 생활을 20년 넘게 했으면 이제 적응도 될 만한데, 늘 닭장 같다는 생각이 듭니다. 집 안에 들어오면 할 일도 없고요. 무미건조한 생활의 연속이지요. 그래서 대구 집에 며칠만 있으면 시골집으로 가고 싶어 안달이 나지요. 그런데 시골은 다릅니다. 늘 할 일이 넘쳐나죠. 제가 쓰임새가 있다는 말입니다. 쓰임이 없는 삶은 곧 죽은 삶 아니겠습니까."

그는 인터뷰를 하는 중에도 시골로 빨리 돌아가고 싶다고 했다. 대구에서 미술 관련 봉사를 하는 것이 있어 며칠 전 내려왔더니 시골집이 그리워진다는 것이다. 할 일도 밀려있으니 마음

이 더 바쁘다는 말도 덧붙였다.

특히 얼마 전 아는 분이 운영하는 농원에서 어린 소나무를 한 그루 얻어 마당에 심었는데, 그 나무가 살았는지 죽었는지가 너무 궁금하다고 했다.

"시골에 있으면 나무 심는 재미도 큽니다. 대구에 나오기 전날 심었을 때는 나무가 시들하던데, 생기를 찾았는지 모르겠습니다. 잠을 자려고 누워있으면 그 나무 생각이 먼저 납니다."

이 말끝에 그는 시골마당을 돌면서 나물 캐어 먹는 재미도 덧

붙인다.

"굳이 상추, 배추 등을 심지 않아도 식사 준비 전 앞마당을 한 번 돌면 요즘은 먹을거리가 지천입니다. 냉이, 달래, 쑥, 민들레 잎 등 어느 것을 따서 먹어도 입맛을 돌게 하지요."

시골집 이야기가 나오자 그의 얼굴에 생기가 돌고 눈빛이 반짝였다. 그만큼 시골생활에서 행복을 느끼고 있다는 것이 말과 표정에서 그대로 전해져왔다.

그가 시골로 들어온 데는 그의 작품에 생명의 기운을 전해주고 싶다는 바람도 있었다. 많은 시간과 열정을 쏟아부어 그린 그의 작품들이 늘 아파트 베란다의 어두운 창고 속에 처박혀 있는 것에 대한 작가로서의 미안함이다. 그는 작품도 생명이 있다고 생각했다. 그것이 작품의 기운이고 가치이다. 자신이 죽고 난 후 천덕꾸러기가 될 수도 있는 작품들을 미리 시골집에 가져다놓는 것은 물론 이곳 미술관에 걸어두고 고향사람들이 관람할 수 있도록 하면 좋겠다는 것이다.

세상 모든 것이 많이 보면 지루하기 십상이다. 하지만 보면 볼수록 정겹고 편안한 것들이 있다. 어머니와 가족이 그렇고, 자연이 그렇다. 이 편안함 속에서 살 수 있는 지금의 상황이 권 작가는 너무나 좋다. 그래서 행복하다.

장성용 도예가

1964년 예천에서 태어났다.
계명대 미술대학, 홍익대 대학원을 나왔다. 계명대 대학원에서 미술학 박사학위를
받았다. 대구문화예술회관, 대백프라자갤러리, 두산갤러리, 수성아트피아 등에서
여러 차례 개인전을 열었다. 대구공예대전 대상, 경북도미술대전 최우수상 등을 받
았다. 대구공예대전, 대구공예품경진대회, 한국공예대전 등의 심사위원을 맡았다.
현재 계명문화대 교수이며 대구공예대전, 경북도미술대전, 대구산업디자인전 등의
초대작가로 활동하고 있다.

작가는 누구나 자신만의 작업실을 갖고 싶은 소망이 있다. 하지만 경제적 어려움이 늘 함께하는 상당수 작가에게 개인 작업실을 확보하는 것은 결코 쉬운 일이 아니다. 도예가 장성용 씨도 마찬가지였다. 오랫동안 선배의 작업실에 얹혀서 작업을 했다. 같이 작업하는 선배가 여러 가지 배려를 해주지만 같은 공간을 쓰는 데서 오는 불편함, 없는 자가 느끼는 묘한 서러움은 겪어보지 않은 사람들은 잘 모른다.

장 씨는 1996년 성주군 대가면 행화골마을에 작업실을 지었다. 당시 자신만의 작업실이 절실했던 그는 세 가지 이유로 이곳을 택했다. 대구에서 차로 이동할 경우 한 시간 정도의 거리라서 가깝고, 마을 안쪽에 자리 잡아 조용했다. 게다가 땅값도 싸서 보는 즉시 부지를 매입했다.

그리 넓지 않은 면적, 마을 구석에 있어 좋지 않은 위치였지만 그는 자신만의 작업실을 지을 수 있다는 것에 행복해하며 작업실을 짓고, 주말마다 그곳에서 도자기를 만들었다. 하지만 생각지도 않은 어려움이 닥쳤다.

"이 마을은 지하수를 사용하는데, 도자기 공장이 들어오는 것으로 잘못 알려져서 수질을 오염시킨다고 마을 주민들이 불만을 제기했습니다. 이를 해결하고 나니 방학 때 아이들이 찾아와서 작업하는 것에 불만을 터뜨리는 분들이 또 나타났지요. 대학에서 학생들을 가르치다 보니 자연스럽게 이들이 작업실에 찾아와 도예기술을 배우고 싶어하는데 마을 어르신들이 반대를 한 것이지요. 제가 외지인이었으니까요."

장작 가마를 처음 땠을 때 마을에 불이 난 줄 알고 벌어진 소동도 장 씨가 이곳에 처음 들어와서 겪은 잊지 못하는 일이다. 이처럼 여러 가지 일을 겪은 그는 이제 마을 주민이 다 됐다.

3~4년을 명절마다 마을 어르신들의 집을 돌며 인사를 드리고, 문고리 고장 난 것 고쳐 주고, 불이 나간 형광등을 갈아 주니까 어느 순간 '이제 그만 인사 오고, 그렇게 애를 안 써도 된다.'고 말씀하시더군요. 비로소 마을 주민으로 인정해주신 것이지요."

이렇듯 그는 성주의 시골마을 주민으로 흡수되어 갔다. 그는 이런 과정이 즐거웠다고 말한다. 어르신들과 갈등이 있을 당시 어찌 마음이 아프지 않겠느냐마는 지나고 보니 이런 과정들이 자신을 새롭게 만드는 좋은 기회가 됐다고 말했다. 그리고 이웃들과 함께 사는 것이 어떤 것인지, 사람들 간의 정이 얼마나 중

요한 것인지도 깨닫게 됐다. 이렇다 보니 작업실에 거의 혼자 있지만 그는 외롭지 않다고 말한다.

"가끔씩 아내가 반찬 등을 가져다주기 위해 잠시 오는 것 외에는 찾아오는 사람이 별로 없습니다. 그러니까 지인들이 외롭지 않느냐, 대문도 없는데 무섭지 않느냐고 묻곤 하지요. 시골에 살면 이런 느낌이 전혀 없습니다. 그만큼 마음이 편안하다는 이야기겠지요."

일주일에 절반은 대구에서, 나머지 절반은 성주 작업실에서 생활하는 그는 잠자는 것부터 당장 차이가 난다고 한다. 대구에서 늘 선잠을 자다가 이곳에 오면 숙면을 취한다는 것이 그의 설명이다. 영락없이 시골사람이 다 된 것이다.

장 씨는 2008년 〈조선시대 백자에 나타난 미의식 연구〉라는 논문으로 박사학위를 받았는데, 이 논문을 쓰면서 본격적으로 백자를 제작하기 시작했다. 그전에는 분청사기를 주로 만들었다.

그는 백자 제작을 도공이 마지막으로 가는 길이라고 말했다. 재료의 탐색부터 소성에 이르기까지 모든 기능, 숙련도가 최고조에 달했을 때 백자를 할 수 있다는 설명이다.

"청자는 1천250~1천280℃에서 굽는데, 백자는 1천300℃까지 온도를 올려 구워야 됩니다. 차이가 20~50℃에 불과하지만 이

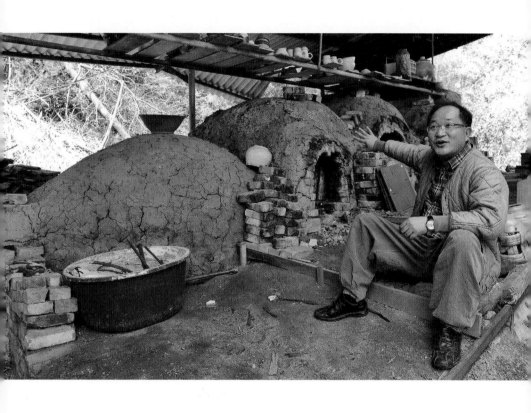

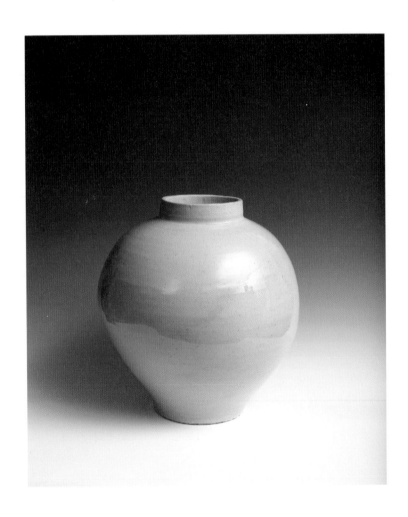

온도를 올리는 데 엄청난 양의 땔감이 필요하지요. 현재의 기술로도 이 온도를 올리는 것이 쉽지 않은데 옛날에는 어땠겠습니까. 그러니 백자를 최고로 칠 수밖에 없었을 겁니다."

고온에서 굽다 보니 점토의 수축이 커서 실패할 확률도 높다. 이처럼 실패할 확률이 높으니 도자의 성형은 물론 건조, 소성 과정에서 더 신경이 쓰일 수밖에 없다. 현재 도예가 중 백자를 하는 작가들이 상대적으로 적은 것도 이런 이유 때문인 것으로 장 씨는 분석했다.

백자 제작과정에서 실패를 거듭하면서 좌절도 많이 했지만 얻은 것도 많다. 장 씨는 이것이 결국 산교육이 돼 도예와 도예가의 진정한 의미를 깨닫게 됐다는 설명도 곁들였다.

"2010년 백자로 첫 전시를 열었습니다. 일곱 번째 개인전에서 백자를 처음 선보인 것이지요. 1년 6개월을 투자해 달항아리를 중심으로 다양한 작품을 만들었는데, 거듭되는 실패로 포기할 뻔한 적도 있습니다. 달항아리 50점을 만들었는데 겨우 2점만 남았으니 제 심정이 어땠겠습니까. 이럴 때 마을을 거닐고 산을 오르면서 욕심을 비우고, 마음을 다잡은 것이 제 작업에 많은 도움을 주었습니다."

이후 3년 만인 2013년 4월, 장 씨는 동원화랑에서 백자로 두 번째 개인전을 개최했다. 첫 전시 후 3년의 세월이 그의 작업세

계를 더욱 폭넓게 하고 작업에 자신감도 붙게 했다.

"지난 전시보다 관람객들의 반응이 좋았습니다. 작품의 완성도가 높다는 이야기가 많아 제가 작업하는 데 또 다른 큰 힘이 되지 싶습니다."

그는 도예는 작가만의 힘으로 되는 것이 아니라고 말한다. 작가의 힘은 단 50%밖에 안 된다는 것이다. 이것이 다른 미술작품과 도예의 가장 큰 차이점인데, 이것 때문에 작업상 힘든 점도 있지만 그에게는 더욱 매력적으로 다가온다는 말도 덧붙인다.

"아무리 완성도 있는 작품을 만들었다고 해도 이것을 가마에서 구울 때 실수를 하면 모두 물거품이 됩니다. 결국 불을 잘 다뤄야 한다는 것인데, 이것은 인간이 할 수 없는 부분이면서도 인간이 잘만 컨트롤하면 극복할 수 있는 부분이기도 하지요. 이것이 도예의 매력입니다."

그는 도자기를 불에 굽는 과정을 '불과의 대화와 교감'이라고 표현했다. 인간이 단순히 불을 다루는 것이 아니라 불과 소통해 좋은 작품을 만들어 낸다는 것이다.

"단순한 도자기처럼 보일 수 있지만 작가가 만든 작품 안에는 그 작가의 철학이 녹아 있습니다. 그래서 도예작품이 공장에서 만드는 단순한 공산품과 차별화되는 것이겠지요. 이런 철학이 들어 있는 만큼, 불에서 굽는 과정에서 작가와 불의 소통을

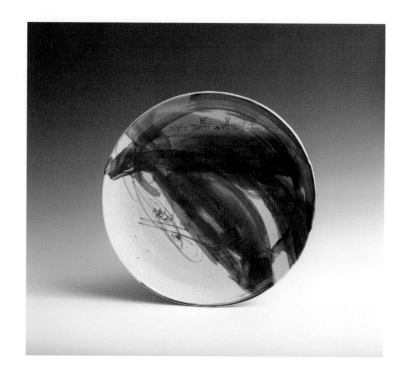

통해 작품의 완성도가 높아지는 것입니다."

　불과의 소통은 곧 자연과의 소통이다. 불은 잘 건조시킨 나무
를 태워 얻어지는 것이다. 나무를 건조하는 과정부터 불을 피워
온도를 올리는 과정까지 어느 한 군데도 정성이 없으면 안 된
다. 이런 정성이 곧 소통의 바탕이 된다. 불과의 소통은 곧 나무
와의 소통이고, 이는 나아가 자연과의 소통이다.

"불길이 1천300℃까지 오르면 불꽃의 색깔이 흰빛을 띠지요. 그 빛깔의 아름다움은 불과 나무, 곧 자연의 아름다움입니다. 1년에 서너 차례 가마에 불을 때는데 이때 도자기만 굽는 것이 아니라 제 속에 있는 무언가, 즉 세속의 잡념과 욕심 등도 태워 사라지는 듯한 느낌을 갖습니다."

이런 무욕의 상태가 곧 자연의 모습이 아닐까. 도자기를 굽는 과정을 통해 자신의 삶을 정화시키고 있는 작가의 모습을 보면서 이것이 진정 자연인의 삶이 아닐까 하는 생각이 문득 머리를 스쳤다.

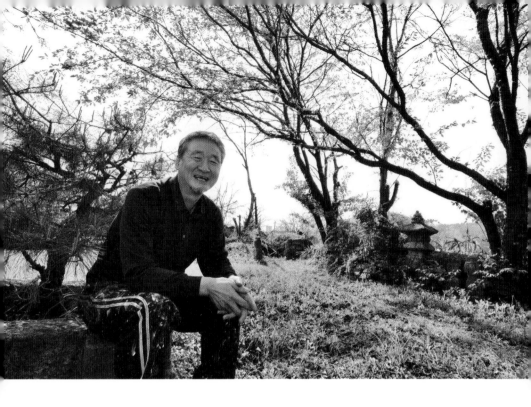

송광익 화가

1950년 대구에서 태어났다.
계명대 미술학과와 동대학 교육대학원 미술교육과, 일본 규슈산업대 대학원 미술
연구과를 졸업했다. 1990년 대구 삼보화랑에서 첫 개인전을 연 뒤 국내외에서 10여
회 개인전을 열었다. 특히 일본 오사카, 후쿠오카, 도쿄 등에서 여러 차례 개인전을
개최했다. 한·일 현대미술교류전, 봉산문화회관 개관기념전, 대구·나가사키전 등
의 단체전에도 다수 참여했다. 일본 북규슈시립미술관, 후쿠오카현립미술관에서 연
미술공모전 등에서 입상했다.

　대학에서 서양화를 전공한 송광익 작가는 2000년대 초반 작업에서 획기적인 변신을 꾀한다. 보통 서양화가들처럼 사실화, 구상화를 고집했던 그가 한지를 사용해 반입체적 작품을 만들기 시작한 것이다. 캔버스에 붓질을 하던 방식에서 완전히 탈피해 한지를 손으로 찢고 가위나 칼로 오린 후 이를 화면에 빼곡히 붙여나가는 기법을 작업에 도입했다. 화가들이 끊임없이 변신을 시도하지만 이는 그림을 그린다는 큰 틀 안에서 내용이나 표현기법상에 변화를 주는 정도에 머무는 경우가 많다. 이처럼 재료나 제작방법에 전혀 다른 방식을 취하는 경우는 흔치 않다. 그가 왜 이런 혁신적 변화를 꾀했는지가 궁금했다. 그는 한마디로 한지의 매력에 깊이 빠졌기 때문이라고 대답했다.

　한지는 닥나무껍질로 만든 우리의 전통종이를 가리킨다. 나무를 재료로 한 데다 손으로 직접 떠서 만들기 때문에 인공적이지 않다. 송 작가는 "나무가 주는 느낌이 그대로 살아있으면서 사람들이 직접 손으로 만들다보니 인간의 따뜻한 체온마저 느

끼게 한다."고 한지의 장점을 설명한다.

"한지를 만지고 있으면 어느새 제가 어린 시절로 돌아가 있는 듯합니다. 어릴 때 밖을 보려고 손가락에 침을 묻혀 창호지를 뚫었던 기억과 그 구멍을 통해 바라봤던 바깥의 정겨운 풍경들이 마치 어제 일인 양 스쳐 지나갑니다. 특히 배고플 때 창호지 구멍 사이로 어머니가 밥을 짓는 모습을 보던 기억은 지금 생각해도 행복을 느끼게 하지요."

그는 어릴 적 한지와 얽힌 추억이 유난히 많았다고 털어놓는다.

"한지를 여러 번 접은 후 여기에 문양을 그리고 이것을 가위로 오려 예쁜 문양의 종이를 만들었던 기억도 새롭습니다. 형, 동생과 누가 더 예쁜 모양을 만드는지 내기를 했던 기억도 나고요."

그래서 지금도 한지만 보면 그는 정겨움이 솟아나고 편안한 느낌이 든다고 말한다. 이 같은 한지가 가진 물성도 너무 좋다는 것이다. 그는 한지를 한마디로 '생명이 있는 종이'라고 특징 지었다.

"한지는 숨을 쉽니다. 그래서 바람과 소리가 통하지요. 이것은 느낌이 통한다는 의미도 됩니다. 소통이 되는 사물이란 의미지요. 한지는 보이는 듯하면서도 보이지 않고, 보이지 않은 것 같으면서도 보이는 이중적인 매력도 있습니다. 이런 것들은 서

양종이가 가질 수 없는 한지만의 특징입니다."

이 같은 한지의 매력을 깨닫게 된 데는 현재의 작업실이 중요한 영향을 미쳤다. 그는 1986년 달성군 유가면의 작은 시골마을에 있는 집을 리모델링해 30년 가까이 작업실로 쓰고 있다. 컨테이너로 지은 집이었는데, 조용하고 집안에서 바라보는 마을 풍경이 좋아서 매입했다고 말했다. 컨테이너로 지어진 집에 자신이 직접 벽돌을 붙여 벽돌집처럼 만들었다는 작업실은 아담하고 소박하면서도 나름대로 독특함이 묻어났다.

"아내가 그 당시 달성군 현풍면에 약국을 개업해서 아내를 따라 가까운 이곳에 작업실을 얻었습니다. 당시는 회화작업을 했던 터라 굳이 시골로까지 나올 필요가 없었는데, 결국 아내를 따라 이곳으로 온 것이 제 새로운 작업에 큰 영향을 미쳤지요."

그의 작업실은 마을 한가운데 자리하고 있지만 무척 조용하다. 가끔 차가 지나가는 소리가 약하게 들릴 뿐이다. 그리고 작업실에서도 멀리 산이 보인다. 이런 고즈넉하고 아름다운 자연 풍경이 그의 마음에 평화로움과 여유를 줬다. 시골로 들어오니 찾아오는 사람이 적고, 이곳저곳에서 자꾸 불러도 시골에 있다는 핑계로 나가지 않아서 좋다는 말도 털어놓는다.

"조용하고 만나는 사람이 적으니 깊이 사색할 수 있는 시간이 많아질 수밖에 없습니다. 대학 졸업 후 고등학교, 대학에서

학생들을 가르치면서 사람들과 어울리며 살다보니 작업할 시
간적 여유는 물론 마음의 평정심도 자꾸 잃어버리는 것 같더군
요. 이런 환경이 작가로서 살아가는 데 늘 극복해야 할 장애물
처럼 여겨졌습니다."

　이곳에서의 고독한 생활이 그에게 또 다른 용기와 희망을 줬
다. 지역 한 대학의 교수로 있던 그는 직장을 관둘 용기를 얻었
다. 전원 속에서의 작업시간이 길어질수록 도심에서의 직장생
활이 점점 그를 옭아매는 밧줄처럼 여겨졌다. 잘 다니던 직장을
그만두는 것이 쉽지는 않았지만 이곳에서 작업하는 것이 너무

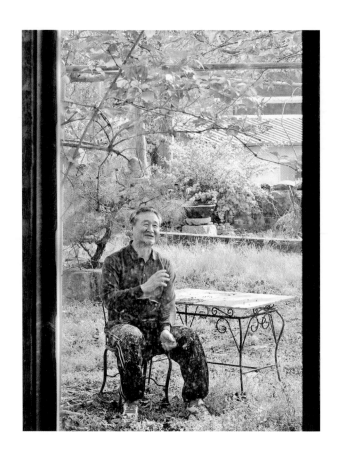

좋아서 이곳으로 작업실을 옮긴 후 10여 년 만에 과감한 결단
을 내렸던 것이다.

그 후 그는 특별한 일이 없으면 거의 이곳에서 살다시피 한
다. "한번 들어오면 2~3일씩 자고 갑니다. 대구의 집은 속옷

등을 갈아입으러 들르는 정도지요. 그렇다보니 이곳 생활이 오히려 집보다 편합니다."

그의 말을 듣고 보니 작업실에는 웬만한 살림살이는 전부 갖춰져 있었다. 집에서 아내가 만들어준 반찬을 가지고 와서 혼자 밥을 해서 먹는 일이 다반사이기 때문이다. 취재를 간 날도 작업실 중앙에 있는 탁자에는 라면과 과자봉지들이 여기저기 흩어져 있었다. 이처럼 간단히 식사를 때우는 때도 많다. 시골에서 혼자 생활하는 것이 불편할 것 같지만 그는 오히려 이런 생활을 즐기는 것 같았다. 클래식음악을 틀어놓고 혼자서 작업할 때 그는 어린 시절의 소중하고 행복했던 기억, 젊은 시절 그를 설레게 했던 갖가지 추억 속으로 깊이 빠져든다고 한다. 이 순간의 행복은 느껴보지 않은 사람은 잘 모른다고 말한다.

그는 이곳에서 생활하면 할수록 자신이 자연에 순응하는 사람으로 바뀌고 있어 좋다는 말도 덧붙인다. 유화에서 한지를 이용한 작품으로 작업과정이 바뀐 것이나 한지를 이용한 이 작업을 할 때도 가급적 인공적인 것들을 쓰지 않으려는 일련의 노력이 이를 잘 보여준다.

그의 작품은 한지를 수없이 오리고 붙여나가는, 큰 육체적 고통과 인내를 요구한다. 가위나 칼을 이용하면 한지를 자르기가 훨씬 쉽지만 그는 이를 최소한만 사용하고 나머지는 직접 손으

로 한다. 한지가 공장에서 기계로 만들어지는 것이 아니라 사람의 손으로 일일이 만들어지기 때문에 이런 한지 고유의 느낌을 잘 살리기 위해서는 손으로 한지를 찢는 것이 좋다는 믿음 때문이다. 갖가지 모양으로 찢은 한지를 수없이 캔버스에 풀로 붙여야 하는데, 이때 사용하는 풀도 밀가루풀을 가급적 이용한다. 한지가 부식되는 것을 막기 위해 어쩔 수 없이 약간의 본드풀을 사용하는 것도 어떤 부분에서는 못마땅하다.

"자연과 함께 있다가 보면 자연스럽게 자연과 동화되게 됩니다. 표피적으로 보이는 것이 아니라 사람이나 사물의 내면을 보게 하는 힘을 갖게 해주지요. 이런 것이 화면 속에 그려진 그림으로 무엇인가를 드러내는 회화에서 한지의 물성을 바라보게 하는 작업으로 바뀌게 한 동력이 되기도 했습니다. 인간과 사물의 본질을 새롭게 바라보게 한다는 의미지요."

그는 이곳에 들어오는 순간, 세상의 모든 일을 잊는다고 한다. 평화로운 이곳에서 자신이 가장 좋아하는 일을 하고 있으니 세상 무엇이 더 부럽겠느냐는 말도 전한다. 허름한 작업실이지만 그에게는 무릉도원이 따로 없는 것이다. 그의 환하게 웃는 얼굴을 보니, '무릉도원에 사는 사람의 표정이 저렇게 해맑고 아름다울까' 하는 생각이 문득 머리를 스쳐 지나갔다.

유명수 화가

1957년 대구에서 태어났다.
게명대 회화과와 동대학원을 졸업했다. 92년 대구 한성갤러리에서 첫 개인전을 연
뒤 2010년 대백프라자갤러리에서의 전시까지 9차례 개인전을 열었다. 세계수채화
대전, 한·불교류전, 한·중교류전 등 다수의 단체전에도 참여했다. 현재 대구미술협
회, 대구시전초대작가 등으로 활동하고 있다

　　　　　　　　　　서양화가 유명수는 미술대학 졸업 후 줄곧 자연풍경만 그려왔다. 자연의 모습이 너무나 아름다웠기 때문에 자연스럽게 그림의 주제로 삼게 됐다는 것이 유 씨의 설명이다. 많은 작가들이 자연풍경을 그리지만 그의 작업은 현장사생을 통해 작가의 눈에 비친 풍경을 그대로 잡아낸다는 점에서 차별성을 갖는다.

　"풍경화를 그리는 화가 상당수는 현장의 모습을 사진으로 찍어와서 이를 보고 그림을 그립니다. 하지만 저는 현장에서 그 풍경을 그대로 캔버스에 담아냅니다. 그래서 그림 하나를 그리기 위해 현장을 몇 번씩 찾는 경우가 허다하지요. 사진으로 찍으면 그 풍경이 가진 고유의 색감이 달라지기 쉽습니다. 그 사진을 보고 작업하면 자연이 가진 빛깔을 그대로 담아내기 힘들지요. 또 자연의 빛 아래서가 아닌 작업실이라는 공간의 전기조명 아래서 작업을 하다보면 또 한 차례 색감 등에서 약간의 왜곡이 일어날 수 있습니다. 저는 태양의 빛을 그대로 간직한 자연의 색깔이 너무 좋기 때문에 이를 현장에서 잡아냄으로써 최

대한 그 색상을 살려내려 한 것입니다."

이처럼 유 씨는 자연 속에서 자연과 긴밀하게 접촉하며 이의 실재를 파고들어 그 색과 느낌을 생생하게 포착하고자 노력해 왔다. 이런 그에게 어찌 보면 전원생활은 당연한 것인지 모른다.

"그림을 그림에 있어 자연만큼 나를 사로잡은 것은 없습니다. 자연 속에서 작업에 몰두할 때 나의 존재감을 확인하게 되고, 작업은 물론 삶에서 행복과 희망을 찾게 되지요."

이런 것이 그의 욕심을 자극한 것일까. 그는 자연에 좀 더 오랜 시간 있고 싶었다. 그래서 2002년 달성군 가창면의 헌집을 구입해 이를 작업실로 꾸몄다. 그 이듬해인 2003년에는 다니던 직장마저 관뒀다. 그는 대학 졸업 후 대구시내 한 중학교에서 오랫동안 미술교사로 있었다.

"화가라고 하면서 그림을 그렸지만, 학교에 몸을 담고 있으니 제 마음대로 그림을 그리기가 힘들었습니다. 늘 그림에 대한 갈증에 시달렸던 겁니다. 게다가 자연 속에서 그림을 그리고 싶은데 직장이 있으니 전원으로 작업실을 옮기는 것이 힘들었습니다. 가족의 만류가 있었지만 과감하게 직장을 관뒀지요."

물론 교사라는 안정적인 생활을 버린 것을 후회하지 않은 것은 아니었다. 하지만 이것은 잠시였다.

"아내가 사표 내는 것을 많이 말렸습니다. 당연한 일이지요.

돈 안 되는 그림만 그리겠다고 하니 어느 누구인들 안 말리겠습니까. 그래서 저도 직장을 그만두기까지 많은 고민을 했고, 사표를 내고 나서도 흔들림이 전혀 없던 것은 아니었습니다."

하지만 지금은 그 때의 판단이 옳았다고 생각한다. 아마 그때 직장을 그만두지 않았으면 정년퇴직할 때까지 이 일을 다시 시도하지 못했을 것이다. 그림이 좋아 대학에서 미술을 전공했는데, 먹고 살기에 바빠서 좋아하는 그림을 뒷전에 미뤄둔 채 살아가는 것이 그만큼 고통스러웠다는 것이다. 이렇듯 원하던 삶이

었기 때문에 가창에서의 생활은 그에게 즐거움의 연속이었다.

"전원생활한다고 하니 좋은 집이라 생각하고 오셨을 텐데 집이 볼품이 없지요. 그래도 저는 이 집이 너무 좋습니다. 초라하지만 이 집에 앉아있으면 마치 어머니의 품에 안겨있는 듯이 푸근하고 따뜻함이 전해집니다."

그의 말대로 그의 집은 겉보기에 좋은 상태는 아니었다. 그래도 촌집의 외형을 그대로 간직하고 있는 집은 왠지 보는 이에게 정감을 주었다. 작고 아담한 집채에 깨진 기와가 지붕에 얹혀져 있는 모습과 이 집을 둘러싸고 있는 돌담은 크고 깨끗한 전원주택과는 또 다른 느낌으로 다가왔다. 곱게 화장을 하고 깔끔한 정장을 입은 여인보다 화장기 없이 수수한 옷차림을 한 여인이 주는 소박한 멋이 오히려 더 인간적으로 다가오는 느낌이랄까.

소박한 그의 집을 더욱 아름다우면서 온기 있게 만들어주는 데에는 얼마 전부터 앞다퉈 피어나기 시작하는 봄꽃들도 큰 역할을 했다. 처음에는 촌집이라 농사를 지을 욕심에 이것저것 심어보기도 했지만 농사가 쉽진 않았다. 지금은 상추, 고추 정도만 키우고 나머지 밭은 그냥 놀리고 있다. 아니 놀리는 것이 아니라 자두나무, 매실나무, 벚나무 등을 심어 사시사철 꽃구경을 한다. 유실수도 심었지만 이를 키우는 것도 쉽지 않아 아예 포기하고 꽃구경만 열심히 한다고 유 씨는 귀띔했다.

하지만 이런 소박한 생활이 그의 작업에 많은 영감을 준다. 그는 서양화를 그리지만 조선시대 화가 정선이 추구했던 실경산수화를 중심에 두고 작업하고 있다.

"대학시절 유럽 인상파에 깊이 빠졌는데, 고유색을 부정하고 빛에 의한 색상의 변화를 추구한 것에서 많은 영향을 받았습니다. 또 조선시대 겸재 정선의 실경산수 정신에도 감명을 받았지요. 태양의 빛을 받은 자연모습과 실경산수의 정신을 최대한 제대로 살려내는 것이 바로 현장사생입니다. 이처럼 대학시절에 받았던 감동을 아직까지 작업을 통해 살려내고자 하는 나름대로의 노력이 현장사생이겠지요."

그의 작업에 대해 미술평론가들은 이렇게 평한다. 김영동 씨는 "유명수 작가는 자연스러운 감각을 중시하면서 자연에서 얻은 직접적인 체험과 발견을 추구한다. 그는 멀리서 구경하는 것이 아니라 가까이 가 있을 때 느끼는 자연을 그린다. 사건으로서 일어나고 있으며 경험을 자극하는 자연이다. 그런 정서가 그의 그림들을 단순히 아카데믹한 자연주의와 동일시 할 수 없게 하는 차이를 만든다."고 설명했다.

그래서 유 씨가 포착하는 소재들은 농촌마을이나 들녘을 지나면서 마주칠 수 있는 평범한 풍경이지만 사실은 '찾아간' 풍경들이다. 김영동 씨는 유 작가의 이런 시도에 대해 "그가 나타

내려고 하는 세계는 멀리 있는 구경거리로서의 자연 경관이 아니라 몸 가까이에서 느끼게 하는 자연이다. 이는 이상화해 아름답게 가공한 자연이라기보다 자연과 직면하는 순간 잠시 나타내 보여주는 자연의 진정한 모습을 경험하게 되는 것 같은 그런 기분을 환기시킨다."고 평했다.

그는 전원생활이 늘 편안하지만은 않다고 말한다. 무엇보다 끊임없이 육체적 노동을 요한다. 어느 계절 잠시도 쉴 틈이 없이 일을 하지만 늘 집은 엉망이다. 몸은 고달프지만 그래도 마음은 편하다. 이것 때문에 그는 육체적 노동을 거부할 수가 없다.

"여름만 되면 지붕에서 비가 샙니다. 그렇다보니 여름 되기 전 매년 직접 지붕의 기와를 수리하지요. 이 일부터 집안의 구석구석을 다듬는 일이 여러 가지 힘든 점이 많습니다. 그래도 이것이 제 생활의 즐거움이지요. 자연 속에서 함께 놀이하는 그런 기분이랄까. 이것이 늘 저를 설레게 하고 제 작업에 또 다른 힘을 줍니다."

그는 인터뷰를 마치자마자 지붕을 손질해야 한다며 이것저것 연장을 챙긴다. 며칠 뒤 비가 많이 온다는 일기예보를 봤는데 빨리 지붕 수리에 나서야 한다는 설명이다. 화가가 아닌 평범한 촌부의 모습에서 왠지 평화로움, 행복감이 느껴진다. 그의 그림이 주는 그런 느낌이다.

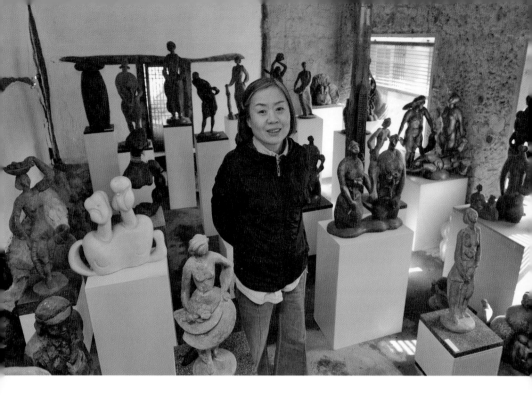

박남연 조각가

1953년 대구에서 태어났다.
서울대 미대(조소과)와 경북대 교육대학원(미술교육 전공)을 나왔다. 90년부터 올
해까지 십여 차례 개인전을 열었고, 250여 회의 단체전에 참여했다. 그의 작품은 김
천과학대, 경북대 의대, 침산중, 강북중, 롯데백화점 대구 상인점 등에 소장돼 있다.
대구미술인상을 수상하고, 대구시전 초대작가로 활동했다. 대구미술협회 부회장,
대구문화예술회관 운영위원 등을 지냈다. 현재 서울조각회, 경북조각회, 한국미술
협회 등의 회원이다.

조각가 박남연은 성주군 초전면
자양리의 한 산자락에 작업실을 두고 있다. 큰길에서 그의 작업
실까지는 2㎞ 이상의 좁은 길이 이어진다. 그는 일주일에 두세
번 작업실을 찾는데, 버스를 타고 큰길까지 와서는 짧지 않은
좁은 길을 걸어서 작업실로 들어간다. 편리한 승용차가 있는데
도 이를 버리고 버스를 택한 이유는 무엇일까.

"좁은 길에 접어들어서부터 작업실까지 걸으면 30~40분쯤
걸려요. 너무 더울 때나 추울 때는 약간 힘들기도 하지만 이 길
을 걷는 재미는 걸어 보지 않으면 알 수 없습니다. 걸으면서 작
품에 대한 구상부터 일상생활 속의 여러 가지 문제까지 온갖 일
에 대한 생각을 정리하지요. 이렇게 걷다 보면 그 시간이 오히
려 짧게 느껴집니다."

길을 걸으면서 마주하는 아름다운 시골풍경도 이 길을 걷는
재미에서 빼놓을 수 없는 것이다. 사시사철 변하는 자연의 모습
들을 온몸으로 그대로 느낄 수 있다. 좁은 길을 한참 들어가서
마주하는 그의 집은 양지바른 언덕 위에 자리하고 있다. 6,000

㎡라는 결코 좁지 않은 면적에 잔디를 깔아 만들어 놓은 정원이 특히 아름다웠다. 아직 잔디의 새순이 돋지 않아 약간 아쉬움은 주었지만, 막 피어오르기 시작한 진달래, 개나리는 물론 박 씨와 그의 제자들이 만든 조각품들이 곳곳에 들어서 있어, 잘 가꿔놓은 조각공원을 연상케 했다.

그는 1999년 이곳에 작업실을 지었다. 소음이 많고 넓은 작업공간이 필요한 조각작업 특성상 집들이 밀집해 있는 도심을 피해야 했기에 택한 곳이었지만 그는 이곳이 너무 좋다고 말한다.

"고향이 대구인데, 처음에는 대구에 작업실을 마련할까 하는 생각도 했습니다. 하지만 10여 년간의 교사생활을 성주 가천중에서 마무리지어 성주가 그리 낯설지 않았습니다. 3년간 이곳저곳 작업실을 둘러보다가는 성주읍에서 그리 멀지 않으면서도 아주 깊은 산골에 있는 것 같은 느낌이 좋아 이곳에 둥지를 틀게 됐지요."

그는 92년 나이 사십이 되던 해에 교사생활을 그만뒀다. 인생은 사십부터란 생각이 들어 진짜 하고 싶은 것을 해야 되겠다는 마음으로 던진 사표였다. 전업작가의 길로 들어서니 작업에 대한 욕심이 점점 커질 수밖에 없었다.

"조각은 특히 장소에 큰 영향을 받습니다. 같은 작품이라고 해도 어디에 두느냐에 따라 보는 이들이 작품을 통해 받는 느낌

이 달라지지요."

박 씨는 로댕의 〈생각하는 사람〉을 예로 들었다. 이 작품을
대학 캠퍼스에 두면 진리와 정의를 고민하는 청년을 대변하지
만, 노동현장에 가져다 놓으면 노동자를 대변하는 의미로 이해
된다는 설명이다. 그는 이처럼 환경에 따라 달라지는 조각을 야
외에서 볼 수 있는 조각공원을 만드는 것이 궁극적인 꿈이다.
성주에 마련한 이 공간은 작업공간으로서의 의미도 있지만 결
국은 이런 자신의 꿈을 이룰 수 있는 공간이기도 하다.

"제 작품의 주된 소재는 꽃과 사람입니다. 꽃만을 소재로 한

작품도 있지만 인간을 형상화하는 데도 늘 꽃이 들어갑니다. 그만큼 제가 꽃에 깊이 빠져 있다는 것이겠지요. 봄이 되어 눈부시게 피어나는 꽃들을 보면 그 기적 같은 조화에 한없는 경이로움을 느끼고, 스스로 겸손해지는 것을 경험합니다. 겨울의 고통과 아픔을 이겨내고 어김없이 이른 봄부터 꽃을 피워 즐거움을 주는 꽃들을 보며 게을렀던 내 자신을 반성하지요."

그래서 그는 꽃이라는 형상에 자신의 삶을 투영시키고, 이 꽃속에서 또 다른 삶의 의미와 용기를 찾아낸다. 물론 조각작업을 해오면서 부딪히는 여러 문제의 해결책을 찾는 것도 꽃을 통해서였다. 그는 꽃을 자신의 모습이자 돌아가신 어머니의 모습으로 바라보는 것을 넘어서 작업에 대한 열정, 삶과 죽음, 기쁨과 슬픔 등 다양한 이미지로 받아들였다.

"작가라면 누구나 작업을 하면서 대상과 재료, 기법에 대한 한계에서 늘 벗어나고 싶어 합니다. 나 역시도 그렇고요. 같은 종류의 꽃이라도 어느 하나 같은 모습을 하고 있지 않고, 아침 저녁으로 달라지는 꽃들을 보면서 새로운 자극을 받습니다."

꽃과 인간이 등장하는 그의 작품이 잘 어울리는 곳은 결국 꽃과 사람을 잉태시킨 자연이라고 그는 말한다. 자연 자체가 좋기도 하지만 자신의 작품이 자연 속에 있을 때 가장 아름다운 빛을 발하기 때문이라는 설명이다.

그는 이곳에서 하는 육체노동에 대해서도 아주 만족감을 드러냈다. 조각작업 과정에서의 육체노동도 즐겁지만 정원을 가꾸는 것 또한 아주 매력적인 일이라고 말한다.

"이곳에 들어오면 잠시도 가만히 앉아 있을 여유가 없습니다. 무언가를 끊임없이 해야 하지요. 모든 것이 다 갖춰진 도시에서 손발을 가만히 묶어둔 채 머리만 돌리고 있는 것과는 정반대의 생활이지요. 육체노동은 모든 잡념을 사라지게 합니다. 도시생활 속에 있던 여러 가지 복잡한 일이 일순간 사라지지요."

그는 몇 년 안에 아예 이곳으로 살림집까지 옮겨 제2의 인생을 살 계획이다. 지금까지는 대구에 직장을 가진 남편 때문에 살림집과 작업실을 따로 둘 수밖에 없었는데, 남편이 직장을 퇴직하면 함께 들어와서 살겠다는 것이다. 오랫동안 도시에서 살다가 모든 것을 정리하고 시골로 들어오는 것이 쉽지 않은데, 어떻게 그런 생각을 할 수 있게 됐는지 이유가 궁금했다.

"20년 넘게 이곳의 작업실을 쓰다 보니 자연이란 것이 참 오묘하다는 생각이 들더군요. 작업실에서 나 혼자 작업하고 있는데도 외롭다는 생각이 들지 않습니다. 늘 누군가 내 옆에 자리하면서 나와 함께 호흡하고 있다는 생각이 들어요. 인간은 누구나 고독을 느끼잖아요. 원초적 고독감은 수많은 사람과 함께 있어도 느끼는 것인데, 이곳에서는 그런 느낌이 들지 않습니다."

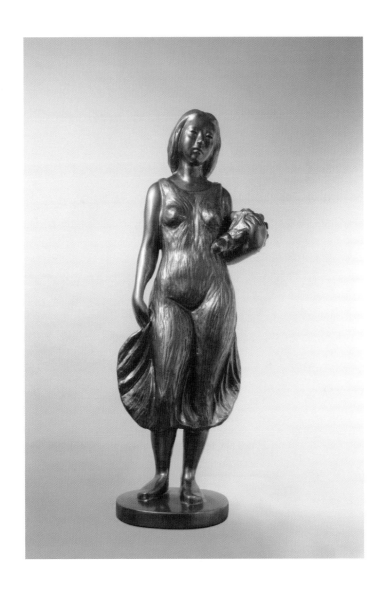

이곳에 살림집까지 마련하려면 대대적인 공사에 들어가야 한다. 현재 촌집 두 채를 리모델링해 작업실과 작품창고로 쓰고 있는데, 이것을 부수고 새로 살림집과 작업실을 지을 계획이다.

"이곳에 완전히 들어오게 되면 제 꿈을 현실화시키는 것도 시간문제라고 생각합니다. 이곳에서 좀 더 많은 시간을 보낼 수 있으니, 단순한 작업실만이 아닌 조각체험공간, 갤러리 등으로 꾸미려고 합니다. 작가의 작품과 이 작품이 탄생하게 된 공간을 직접 보는 것은 물론, 조각이라는 장르를 다양한 방법으로 체험할 수 있는 교육공간으로 만들어 보려는 것이지요."

그래서 그는 점점 더 마음이 바빠지고 있다. 이 공간을 어떻게 꾸미는 것이 가장 효율적일까 하는 고민 때문이다. 어찌 보면 행복한 고민이다. 그래서 그는 인터뷰하는 내내 연방 웃음을 터뜨렸다. 환하게 웃는 그의 모습이 그의 조각작품은 물론 그를 둘러싸고 있는 자연의 모습과 참 많이 닮았고, 아름답다는 생각이 들었다. 그 웃음이 작품과 자연을 더 아름다워 보이게 하는 것일까, 아니면 작품과 자연이 그의 웃음을 더 아름답게 만든 것일까.

박휘봉 조각가

1941년 영양에서 태어났다.
국립부산사범대 미술과, 영남대 조소과와 동 대학 교육대학원 미술교육과를 나왔
다. 대구시미술대전, 신라미술대상전, 대한민국미술대전 등 다수의 공모전에서 입
상했다. 1964년 첫 개인전을 시작으로 2009년까지 12차례 개인전을 열었다. 62년부
터 99년까지 기계중, 가은중, 영양중, 칠곡중, 대구여고, 경북여고 등에서 미술교사
로 근무했다. 현재 한국미술협회 대구지회·한국조각가협회·한국신구상회 회원, 대
구조각가협회 고문이다.

2012년 8월9일은 조각가 박휘봉의 인생에서 도저히 잊을 수 없는 끔찍한 날이었다.

"지인이 작업실로 놀러와 걸어서 10분 정도 거리에 있는 식당에 잠시 점심식사를 하러 갔습니다. 반주로 막걸리를 한 잔 마시는데 휴대전화가 왔습니다. 작업실에 불이 났으니 빨리 오라는 것이었지요."

당시 박 씨는 달성군 다사읍 박곡리 산자락에 있는 박달예술인촌에 작업실을 두고 있었다. 박달예술인촌은 2000년, 작가들이 폐교된 달천분교를 리모델링해 작업실로 쓰고 있는 곳이다. 박 씨는 이곳이 문을 열 당시에 들어간 초기 멤버다.

"작업실에 불이 났다는 말을 들은 순간 눈앞이 깜깜해지면서 아무 생각도 나지 않더군요. 그냥 작업실로 뛰어갔습니다. 가서 보니 작업실이 모두 타서 새까맣게 됐습니다. 소방차가 마지막 진화작업을 하고 있는데 그때의 참담한 기분은 무엇이라 말할 수 없습니다."

작가에게 작업실은 단순히 작품만 만드는 공간이 아니다. 그

곳에는 작가로서의 삶을 보여주는 작품은 물론, 이 작품을 만드는 데 필요한 물감이나 공구 등이 모두 들어있다. 이런 작업실이 탔으니 그의 작품들이 온전할 리가 없다. 나무, 돌, 철을 소재로 한 작업이 대부분이었는데, 어느 하나 성한 것이 없었다. 나무는 다 타버렸고, 철은 녹아내렸다. 돌도 뜨거운 열을 참지 못하고 터져버렸다. 꿈에서도 상상해보지 못한 일이 벌어져 입을 다물 수가 없었다.

"그곳에서 만든 작품만이 아니라 회화에서 1981년 조각으로 장르를 바꾼 뒤 만든 작품도 많았는데, 하나도 멀쩡한 것이 없었습니다. 내 인생이 다 타들어간 느낌이더군요."

작품들이 사라진 것도 가슴이 아팠지만 그를 더욱 괴롭게 만든 것은 30년 넘게 사서 모은 공구마저 전부 쓸 수 없게 된 것이었다.

"처음엔 작품이 타버린 것 때문에 정신을 못 차렸는데, 어느 정도 수습단계에 접어드니 작품은 다시 만들면 된다는 생각이 들더군요. 그런데 그동안 없는 돈으로 하나하나 사 모아뒀던 공구들, 특히 저의 손때가 많이 묻어있고, 제 작품을 탄생시키는 데 없어서는 안 될 존재였던 공구들이 재가 돼 버린 것이 가슴을 더욱 쓰리게 만들었습니다."

하지만 역시 예술은 사람에게 희망을 안겨주는 소중한 것이

전원 속 예술가들

었다. 작업실 앞에 있는 야외에 설치돼 있는 조각품들이 그에게 희망의 불씨를 다시 태우게 해줬다.

"작업실의 작품은 모두 타버렸지만, 작업실 앞의 운동장에 있는 대형 조각품들은 다행히 화마를 피했습니다. 작품, 공구가 모두 타버리고 작업실도 엉망이 되어버리니 어디서부터 작업을 다시 시작해야 할지 막막했는데 야외에 있는 조각품들을 보니 아픔이 서서히 사라지더군요. 다시 작업실을 만들자는 생각을 했습니다."

그래서 8년 전에 사둔 성주군 선남면에 있는 부지에 작업실을 만들 생각을 했다. 언젠가는 자신만의 작업실을 만들기 위해 사둔 땅이었다. 하지만 박달예술인촌에서 작업을 하다 보니 새로운 작업실을 짓는 것이 경제적으로 부담스럽고, 시간도 없어 차일피일 미루었던 상태였다.

"가만히 생각해보니 그 불이 새 작업실을 만들고, 새 마음으로 작업하라고 난 것 같다는 생각이 들었습니다. 불이 난 것이 불행이라 생각했는데 이렇게 마음을 바꾸니까 이마저도 좋게 생각되더군요."

새 작업실이 들어선 곳에서는 눈앞에 바로 낙동강이 보인다. 수십 m만 아래로 내려가면 강자락에 닿는다. 새 작업실 부지를 보는 순간 바로 매입할 생각을 했다는 그는 "눈앞에 가리는 것

없이 바로 낙동강이 보이니 시야가 탁 트여서 좋았다. 강을 보고 있으면 이 세상 무엇 하나 부러울 것이 없는, 마치 신선이 된 듯한 느낌이 들었다."며 곧 공사를 마무리 짓고 바로 작업에 들어갔다.

그가 이렇게 바삐 작업실을 만든 것은 2013년 5월에 대구미술관에서 개관 2주년 기념 기획전으로 마련한 '대구미술의 사색' 전에 출품할 작품을 만들어야 했기 때문이다.

"3m가 넘는 대형작품입니다. 그동안 인간의 모습을 통해 인간 삶의 의미와 고뇌, 희망 등을 보여주고자 했던 것들의 연장선상에 있는 작품입니다. 이 인간의 모습은 지금 저의 모습이기도 합니다. 아픔을 뛰어넘어 새로운 희망을 안고 작업하는 저의 모습 말입니다."

조각을 하면서 몇 차례 작업의 변화를 꾀했던 그는 그래도 인간의 모습을 형상화하는 큰 맥은 놓지 않고 있다. 80년대 중반부터 인체를 단순화한 작업을 해 온 그는 90년대에는 '비상'을 주제로 소녀가 날아오르는 모습 등을 아름답게 표현함으로써 인간의 뜨거운 열정을 보여주려 했다. 2000년대 말부터는 사람의 얼굴을 형상화해 인간의 정신세계를 드러내고자 한 작품을 선보였다.

"외적 형상은 인간의 모습이지만 이를 통해 이야기하고 싶은

것은 인간의 마음, 정신세계입니다. 그것도 어려움을 헤쳐나가는 인내, 열정 등 희망적인 것들을 보여주고자 했지요."

이와 함께 2000년 중반부터는 꽃작업도 병행하고 있다. 버려진 철근, 돌 등으로 꽃을 만드는 작업이다. 작가는 특히 철근으로 만든 꽃에 강한 애정을 느끼고 있는 듯했다. 현재 짓고 있는 작업실 앞에 딱 한 작품이 설치돼 있는데 그것도 철근으로 만든 백합이다.

"철근이라는 소재는 강한 느낌을 줍니다. 쉽게 구부러지지

않고 그래서 강해 보이는 철근이 나이가 들수록 좋아집니다. 그리고 또 하나 좋아지는 것이 늘 아름다운 향기와 강인한 생명력을 전하는 꽃입니다. 철근이라는 강한 소재로 부드러운 꽃을 표현하는 과정이 왠지 매력적으로 다가왔습니다. 강함과 부드러움의 조화, 그것이 좋았던 것이지요."

꽃은 탄생의 의미도 있다. 생명이 없는 철근으로 살아있는 꽃을 만드는 것이 결국 절망에 빠진 인간이 희망을 만들어가는 것과 많이 닮았다는 그의 설명이다.

짧지 않은 시간 동안 작가와 인터뷰를 하면서 강하게 느낀 것은 삶에 대한 작가의 긍정성이다. 모든 것을 부정적으로 바라보지 않고, 절망 속에서 희망을 찾는 모습 말이다. 과연 이런 강한 긍정성은 어디서 오는 것일까.

"조각이라는 특성상 늘 자연에서 일할 수밖에 없습니다. 자연에 둘러싸인 공간에서 일을 해야 한다는 것이지요. 자연과 함께하는 삶이 저에게 늘 새로운 기운과 충만감을 줍니다. 아무리 힘들어도 다시 일어서는 용기를 주지요. 아마 새 작업실에서는 더욱 힘찬 기운을 얻어 더 열심히 창작활동을 할 수 있을 것이라 생각합니다."

이명원 화가

1966년 대구에서 태어났다.
대구대 회화과와 동 대학 미술대학원을 졸업했다. 대구를 비롯해 일본 시마네현,
중국 허난성 등지에서 13차례 개인전을 열었다. 대구아트페어, 서울국제아트페어,
미국 LA아트페어·라스베이거스아트페어 등에도 참가했다. 현재 한국미술협회, 한
유회, 가톨릭미술가협회 회원으로 활동 중이다.

플라톤은 '친구는 모든 것을 나눈다'
고 했다. 아리스토텔레스는 '친구는 제2의 자신'이라고 이야기
했다. 친구라는 존재가 모든 것을 나눌 만큼 가깝고, 자신 만큼
이나 귀하다는 것을 의미하는 말인 듯하다.

화가 이명원 씨와 그의 친구 최문수 씨(그린수지 대표)를 보
면 이들의 말이 맞는 것 같다. 이 씨와 최 대표는 초등학교 동기
동창이다. 중학교 때 잠시 헤어졌다가 같은 고등학교에 입학해
미술부에서 함께 활동했다. 이들의 우정이 더욱 깊어진 것은 사
회에 나와서였다. 고등학교를 졸업한 뒤 화가와 사업가의 길을
걸어온 이들은 고교 동창회에서 우연히 다시 만나 하루라도 보
지 못하면 섭섭할 정도로 가까운 사이가 됐다.

이명원 화가에게 최 대표는 단순한 친구를 넘어 작업 활동에
있어서 든든한 후원자이기도 하다. 이 작가는 대구시 수성구와
성주 두 곳에 작업실을 갖고 있다. 대구 작업실은 자신이 직접
마련한 것이고, 성주 작업실은 친구 최 대표가 만들어준 것이
다. 성주 작업실은 최 대표의 공장 안에 있다. 최 대표는 플라스

틱을 재생하는 공장을 운영하는데, 이 공장 한 쪽에 이 작가의 작업실이 있는 것이다.

대학에서 서양화를 전공한 이 작가는 그동안 구상화를 주로 그려 왔다. 고기를 잡는 바다의 풍경 등 자연적인 냄새가 강한 작품, 빌딩숲 등을 통해 도시적인 삶의 풍경을 담은 작품을 비롯해 풍경화를 즐겨 그렸다. 회색 및 푸른색 톤을 중심으로 인간 삶의 다양한 풍경을 담은 그의 그림은 편안하면서도 세련미를 풍기는 것이 특징이다. 그림의 내용은 물론 색감에 있어서도 친근감을 주기 때문에 그의 작품을 찾는 사람은 꽤나 많았다.

그런데 어느 날 친구인 최 대표가 놀랄 만한 이야기, 어찌 들으면 화가에게 있어 자존심을 상하게 하는 이야기를 이 작가에게 건넸다.

"늘 팔리는 그림만 그리는 게 화가는 아니잖아. 네가 진짜 그리고 싶은 그림이 무엇인지 그것을 그려봐. 네 그림을 구입할 사람들의 입맛에 맞는 그림 말고."

이 말을 들은 이 작가의 기분이 처음에 좋지 않았던 것은 당연했다. 그림을 그리지 않는 사람이, 친구란 이유 하나만으로 이런 말을 한다는 것 자체가 이 작가의 마음에 상처를 줬다. 하지만 친구의 말을 좀 더 깊이 생각해보니 친구를 탓할 바가 아니었다. 정말 친한 친구였기에 친구가 좀 더 잘 되게 하기 위해

아픈 말을 했던 것이다.

이 말을 들은 뒤로 이 작가는 자신의 작품에 변화를 꾀하기 시작했다. 이명원이 그리고 싶은 그림, 이명원만의 그림을 그리기 위해 깊은 고민에 빠졌다. 10년 전쯤부터 그는 늘 새로운 시도를 위해 고민했고, 친구와 함께 해답을 찾아 나섰다. 그를 꾸짖어줬던 친구가 고민의 해결책까지 알려줬다. 플라스틱 재생 사업을 하던 친구가 플라스틱과 그림의 접목을 제안한 것이다.

최 대표는 "서양화가들이 왜 그림을 캔버스에만 그리는지 모르겠다. 최근에는 나무 등 다른 소재에 그림을 그리는 화가를 많이 봤다. 그렇다면 플라스틱을 이용해 그림을 완성해 보는 것도 새로울 것이란 생각이 들었다."고 설명했다.

그래서 이 작가는 친구와 함께 10년 가까이 플라스틱그림이란 새로운 작업을 위해 다양한 시도를 벌였다. 이 작가의 작업에서 플라스틱은 캔버스처럼 작품을 그리는 바탕화면이 되기도 하지만, 플라스틱의 형태와 색감 자체가 하나의 작품이 되기도 한다.

새롭게 가공하기 위해 공장에 가져온 플라스틱을 고열에 녹인 뒤 이를 기계로 다양한 굵기의 가래떡처럼 뽑아 캔버스로 만든다. 하지만 그가 만들어낸 플라스틱 화면은 캔버스처럼 하얀색에 사각 틀로 고정된 것이 아니다. 플라스틱의 색깔을 만들어

내는 재료도 있는데, 이것을 적당히 섞어 그가 원하는 색상을 만든다. 플라스틱을 고열에 녹이기 때문에 그가 원하는 모양도 다양하게 만들 수 있다. 이처럼 모양을 다양하게 만들 수 있다는 것은 화면의 질감, 즉 캔버스에서 물감으로 만들어내는 마티에르도 자유롭게 표현할 수 있다는 것이다.

이 같은 플라스틱 화면은 플라스틱을 다루는 기술에 따라 어느 정도 예측 가능한 형태나 색상이 나오기도 하지만, 전혀 예측하기 힘든 형태나 색상까지도 만들어낼 수 있는 우연성이 있다. 이 때문에 재미있기도 하고, 어렵기도 하다. 자칫 실패할 확률도 높기 때문이다. 이 작가는 플라스틱을 다루는 기술을 최 대표에게서 배웠다. 최 대표가 20년 넘게 축적해온 노하우를 친구인 이 작가에게 아낌없이 전수해 준 것이다.

이 작가는 "작품 자체는 이명원의 것이지만, 작품 속에는 친구의 노력과 땀이 스며 있다. 두 사람이 하나가 돼 만든 작품"이라며 "100㎡가 넘는 넓은 면적의 작업실을 내준 것은 물론, 가격도 만만찮은 플라스틱을 무상으로 끊임없이 공급해 주고, 플라스틱을 재생하는 기술까지 가르쳐 주고 있으니 친구를 넘어서 내 인생의 은인"이라고 말했다.

이뿐만 아니다. 플라스틱을 녹이는 기계가 몇 천만 원씩 하는데, 친구를 위해 최 대표는 그 기계를 서너 대나 구입해 준

것이다.

"공장에서 쓰던 것을 주는 것이 아니라, 제가 작업하는데 쓰라고 따로 사서 주는데 눈물겹도록 고맙지요. 부모나 자식에게도 이렇게 하기가 쉽지 않을 텐데 말입니다."

하지만 친구의 이 같은 고마움에 최 대표는 "친구를 위해서가 아니라 저 자신을 위해서 하는 일"이라고 손사래를 쳤다.

"고등학교 때 화가가 되고 싶어 미술부에 들어갔지만, 집안의 반대로 화가가 되는 것이 쉽지 않더군요. 사업을 하면서도 늘 화가가 되겠다는 희망을 놓지 않았습니다. 쉰 살이 되면 내가 그리고 싶은 그림을 그리겠다며 그때까지 열심히 돈을 벌기로 작정했지요. 하지만 어느 정도 사업은 성공했는데, 꿈을 이루는 것이 점점 힘들겠다는 생각이 들었습니다. 그 즈음 이 친구를 다시 만나게 됐지요. 이 친구를 만나면서 내 꿈을 친구를 통해 이뤄보자는 생각이 들기 시작했습니다."

자신의 꿈을 친구가 대신 이뤄주고 있으니 그는 친구가 고마울 수밖에 없다. 10년 전부터 주말만 되면 성주 작업실을 찾던 이 작가가 지난해 봄부터 아예 성주에서 살면서 작업에 전념하고 있다. 이곳에서 살다보니 공장을 둘러싸고 있는 산과 꽃 등 자연이 그가 새롭게 시도하는 그림의 소재가 되는 것은 당연하다.

이 작가는 "성주에서 그림 작업 하는 것보다 이 작업을 위해 친구와 술을 마시며 논쟁하던 시간이 더 많았던 것 같다."며 그들이 즐겨 술을 마시며 작품에 대해 토론하던 공장 뒷산 중턱에 마련된 정자를 소개했다. 정자 정면으로는 공장이 보이고, 나머지 세 방향은 산으로 둘러싸여 있었다.

"이처럼 경치 좋고, 공기 좋은 곳에서 작업을 이야기하니 어떻게 최선을 다한 작품을 내놓지 않을 수 있겠느냐."고 반문하는 그들의 모습은 그들을 둘러싸고 있는 자연과 참 많이 닮았다는 생각이 들었다. 나무와 땅, 나무와 새, 산과 하늘처럼 두 가지가 합쳐져 있을 때 더 아름답고 존재가치가 돋보이는 그런 자연 말이다.

황승욱 도예가

1972년 포항에서 태어났다. 단국대 일반대학원 도예과를 졸업했다. 2011년 문경 전국 찻사발 공모대전에서 대상을 받은 것을 비롯해 대구공예대전, 대한민국전승공예대전, 사발공모전 등에서 입상했다. 2006년 대구 수련갤러리에서 첫 개인전을 연 뒤 10여 회의 개인전을 개최했다. 단국대에서 열린 달항아리전, 한·중·일 신세대 교감전, 대구문화예술회관에서 개최된 아름다운 마음의 만남전 등 다수의 단체전에도 참여했다.

오랫동안 남의 집에서 전세나 월세로 살던 사람이 자신의 집을 가졌을 때 기분이 어떨까. 기쁜 마음에 부풀대로 부푼 설렘 속에서 그 집을 어떻게 잘 꾸며나갈지 행복한 고민에 빠지곤 할 것이다.

도예가 황승욱(진곡도예 대표)이 최근 이런 마음이다. 그는 2013년 우여곡절 끝에 겨우 마련한 새 작업실을 올 봄 오픈한 것이다. 새 작업실을 만들 때 황 작가가 가장 신경을 쓴 것은 장작 가마다. 가마를 잘 만들어야 제대로 된 작업실이 될 수 있기 때문에 황 작가는 힘들지만 가마를 직접 만들었다.

"제 이름을 걸고 작품을 만든 지 15년이 됐지만 제 작업실이 없다보니 계속 남의 집에 더부살이하듯 작업했지요. 특히 지난 8년간은 50년 된 자기소에서 작업을 했는데, 그곳을 떠나는 것이 시원하기도 하고 섭섭하기도 했습니다. 오래된 작업장이라 불편하고 허술하기도 했지만, 장작 가마가 참 좋았거든요. 도예가로서 제 모습을 만들어준 고마운 곳이기도 하고요."

이곳에서 장작 가마의 중요성을 절실히 깨달은 그는 새 작업

실의 가마를 100% 자신의 손으로 지었다. 흙을 구입해 이것으로 망뎅이를 직접 만들어 3봉짜리 가마를 꾸몄다. 예전 작업실에서 벽돌로 가마를 만들어본 경험이 있어 망뎅이로 가마를 제작했는데, 그럭저럭 잘 만들어진 것 같다고 말했다.

그가 이처럼 모든 일에 자신감을 보이고 긍정적인 생각을 가지는 것은 새 작업실이 자리한 위치 때문이다.

"새 작업실을 구하려고 청도, 경산 부근을 수도 없이 돌아다녔습니다. 그렇게 돌아다니다보니 깊은 산골도 자주 찾게 됐는데, 새 작업실은 청도에서 오지라고 할 수 있는 곳에 있습니다. 이곳에서 5분 정도만 가면 운문 댐이 나오니까요."

그의 말처럼 새 작업실까지 들어오는 데 산길을 족히 10여 분은 더 달린 듯했다. 그가 깊은 산중까지 들어온 이유는 무엇일까.

"처음 이 부지를 봤을 때 밭이었습니다. 마을의 당산나무 바로 옆에 있는 밭이었지요. 당산나무 아래에서 밭을 봤을 때는 별 감흥이 없었습니다. 그런데 밭 안에 들어가서 밖을 보니 주위에 펼쳐진 풍경이 매우 아름답더군요."

이 밭은 마을보다 약간 높은 자리에 있고, 밭 바로 앞에는 당산나무인 느티나무를 비롯해 100년은 족히 되어 보이는 소나무 십여 그루가 쭉쭉 뻗어 자라고 있다. 이들 나무와 마을이 작업실 부지를 둥글게 감싸주고 있는 듯한 형상이다. 푸근하면서도

좋은 기운이 느껴졌다. 그래서 두말 않고 이 부지를 사서 지난해 건물을 지었다. 그의 말대로 작업실에서 바깥 풍경을 보니 하늘을 향해 치솟은 굵은 소나무들이 만들어내는 자연풍광이 절로 감탄사를 나오게 했다.

"작가라면 누구나 자신의 작업실을 갖는 꿈이 있을 것입니다. 사십이 넘어 내 작업실을 갖게 돼 늦은 감이 있지만 그래도 저는 운이 좋은 사람입니다. 이런 좋은 작업실을 갖게 됐으니 말이죠."

그가 이처럼 새 작업실에 의미를 두는 것은 심적 안정감 때문이다. 임차해 사용하는 작업실은 언젠가는 옮겨야 한다는 불안감이 있는데, 이런 불안감에서 자유롭게 됐다.

"그간의 작업은 습작처럼 느껴집니다. 오랜 습작생활을 통해 실력을 탄탄히 한 만큼 이곳에서는 더 좋은 작품을 만들려고 합니다. 사발 하나를 보면서도 감동을 느낄 수 있는 그런 작품 말이지요."

황 작가는 이 말끝에 우리 도예계의 현실에 대해서도 아픈 말들을 쏟아냈다. 우선 도예가가 줄고 있는 것에 안타까움을 드러냈다. 특히 젊은 도예가가 점점 줄고 있는 것에 대한 걱정이 컸다.

"도예만 해서는 먹고 살기 힘드니까 후배나 제자들이 도예를 전공하고도 다른 직업을 택해 도예계를 떠납니다. 도예가 엄청

난 중노동을 요구하는 것도 젊은이들이 도예를 기피하게 만드는 한 요소이지요."

도예가가 줄어드니 자연히 지역 대학에서도 도예과가 없어지는 추세이다. 하지만 그는 처음 도예를 시작해서 먹고 살기 힘들다고 이를 포기하는 것은 끈기가 부족하기 때문이라고 지적했다. 세상 모든 일에 쉬운 것은 없다. 도예도 마찬가지다. 작품을 만들어놓으면 고객들이 알아서 사갈 것이라는 생각부터 버려야 한다.

"많은 후배나 제자들이 도예작품을 만들어놓으면 잘 팔릴 것이라 착각을 합니다. 이런 기대가 보기 좋게 무너지니까 여기서 큰 상처를 받습니다. 또 용기도 잃고요. 도예를 포함해 모든 예술은 누군가를 감동시켜야 합니다. 내공을 쌓은 후 혼신의 힘을 기울여 만들면 언젠가는 감상자를 감동시킬 수 있고, 이것이 작가로 계속 생활할 수 있는 발판이 되지요."

그는 열심히 작업하면 언젠가는 사람들로부터 인정을 받을 날이 오리란 것을 확신했다. 그 역시도 이런 시간을 거쳤기 때문이다.

황 작가는 작가들이 자신이 만든 작품에 대해 자부심을 갖되 무조건 최고라는 생각은 버려야 한다는 조언도 했다.

"제가 도예작업을 시작하고 몇 년이 지나지 않았을 때 생긴

일입니다. 장모님이 제 작업실을 우연히 다녀간 뒤, 집에서 제가 만든 찻사발이 밥그릇과 국그릇으로 쓰이는 것을 봤지요. 큰 것은 국그릇, 작은 것은 밥그릇으로 밥상에 올라왔습니다. 간장 주전자로 쓰이는 찻주전자도 있더군요."

그는 처음에는 '얼마나 공들여 만들었는데 이렇게 식기로 마구 쓸 수 있느냐'며 내심 섭섭한 마음도 한편에 있었다고 한다. 하지만 곰곰이 생각해보니 장모님이 도자기를 제대로 사용하는 것이란 생각에 이르렀다.

"예전에는 이런 도자기가 다 식기로 사용됐습니다. 최근 들어 차문화가 발달되면서 찻사발, 찻주전자 등으로 분류돼 쓰이고 있지요. 특히 찻사발은 가격이 상당히 비쌉니다. 단순한 식기가 아니라 작품이라는 의미가 들어있기 때문입니다."

물론 작품과 식기는 다르다. 하지만 이를 엄격히 구분해 찻사발은 작품이라 함부로 쓰지 못하고 차를 마실 때만 써야 된다고 고집하면 전통 도자기의 대중화가 힘들다는 것이 그의 생각이다. 누구나 쉽게 도자기를 접하고 사용하는 것이 우리 도예를 발전시키는 길이 될 수 있다는 나름대로의 판단이다.

이런 도자기에 대한 자신만의 철학은 그의 작품에서도 느껴진다. 그는 전통도예를 하되 이를 그대로 재현하지 않는다. 옛 것을 바탕으로 하면서도 자신만의 미감을 입혀 새롭게 만들어

내고 있다.

그의 작업은 투박한 멋을 준다는 평을 받고 있는데, 이에 대해서 그는 나름대로의 철학을 가지고 만들었기 때문이라고 설명했다. 그는 분청자기를 좋아한다. 분청자기는 고려 때의 청자에서 조선시대의 백자로 넘어가는 과도기에 200년 정도 성행했던 도자기다. 짧은 기간이었지만 분청자기는 기법이 다양해 폭넓은 작업을 할 수 있다. 청자는 귀족적인 멋, 백자는 순결한 멋을 가진 데 비해 분청자기는 투박하고 소박한 멋이 있어 더 정감이 간다는 말도 덧붙였다.

"분청자기는 청자의 단점을 보완해 백자로 가고 싶어 했던 자기라고 생각됩니다. 청자에 하얀색 화장을 한 것이라고나 할까요. 이들 자기 중에서 백자 만들기가 가장 까다롭고 색깔도 우윳빛의 흰색으로 무척 아름답습니다. 이에 비해 분청은 흠이 있거나 갈라진 틈 등을 그대로 드러내지요. 그래서 더 인간적이고, 우리의 모습을 닮았다고 생각됩니다."

그는 분청자기를 만들면서 단순히 자기를 만드는 것이 아니라 사람을 빚고 있는 듯한 착각에 빠져들곤 한다는 설명도 덧붙였다. 완벽한 사람보다는 무언가 부족한 인간에게 더욱 정이 간다는 그의 말에서 작가의 따뜻한 마음이 작품에도 그대로 스며 있는 듯했다.

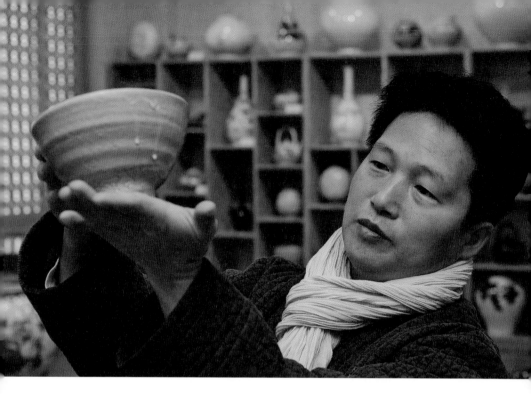

이학천 도예가

1961년 문경에서 태어났다.
6대 도공인 승곡 이정우 선생에게 사사했다. 95년 미국 뉴욕 브리지포드 미술대학
석사를 수료했다. 91년과 92년 '전국공예품 경진대회'에서 연이어 금상을 수상한 것
을 비롯해 93년 '대한민국 현대미술대전' 현대미술대상, 98년 '전국기능경기대회'
도자기부문 은상 등을 받았다. 전국기능경기대회 심사위원장, 국립금오공과대학 겸
임교수, 경북기능경기대회 기술부위원장 등을 지냈다.

조선시대 전국의 토지조사를 실시
해 만든 《세종실록지리지》에 따르면 전국 139개의 자기소 중
상품上品을 만들어 낸 곳은 경북 상주(2곳)와 고령(1곳), 경기 광
주(1곳) 등 3지역 4곳에 불과했다. 자기소는 도자기를 만드는
곳이다. 이처럼 조선시대 일급 자기소의 절반을 가지고 있던 상
주를 현재 도예의 고장이라고 생각하는 사람들은 별로 없다.

왜일까. 도예가 이학천은 그 이유를 이 같이 설명한다.

"조선시대 도예의 고장이던 상주가 현재까지 그 맥을 잇지
못한 것은 임진왜란 때문이었습니다. 예술분야 쪽에서 임진왜
란을 도자기 전쟁이라고 부르는데, 이는 왜군들이 도자기를 빼
앗아가기 위한 것이었지요. 당시 상주에 일급 자기소가 2개나
되다 보니 왜군들이 쳐들어와 도자기를 모두 가져가고 도공들
도 함께 잡아갔습니다."

도자기와 도공이 사라진 상주는 더 이상 도예의 고장이 될 수
없었다. 그리고 역사 속에서 그 이름마저 지워져 버렸다. 문경
에서 7대째 가업을 이어가며 도예의 길을 걸어오던 이 작가는

2010년 상주에 새 둥지를 틀었다. 조선시대 상주의 명성을 다시 찾고 싶다는 바람에서였다.

묵심도요를 운영하고 있는 그는 성주봉자연휴양림 한방산업단지 안에 새 작업실을 마련하고 이곳을 중심으로 상주를 새로운 도예의 고장으로 만들기 위한 꿈을 하나둘 펼쳐가기 시작했다. 묵심은 그의 호다. 침묵하는 마음을 가리킨다. 그는 묵심에서 도예가가 태어나고, 다른 사람의 마음을 움직이는 작품의 감동이 생겨난다고 믿고 있다.

물론 그의 작품도 이런 힘을 가지고 있다. 젊은 시절부터 도예가로서 전국적 명성을 얻은 것만 봐도 그의 작품에 대한 예술성은 짐작이 간다. 2002년 대한민국 도예명장으로 지정된 데이어 2006년 경북도 무형문화재로도 지정됐다. 2007년에는 중소기업청 신지식인으로 선정됐다. 이런 화려한 경력 뒤에는 그만의 남다른 노력이 있다. 물론 타고난 소질도 그에게는 큰 무기가 됐다.

도예부문 국가중요무형문화재이자 선친인 고故 이정우 선생에게 열 살 때부터 본격적인 도예수업을 받은 그는 이때 이미 아버지의 작업을 도와줬다. 학교 공부보다 물레질을 먼저 배웠다는 그에게 물레는 재미있는 장난감이었다. 초등 3학년 때 이 씨는 이미 아버지께 주병백자를 만들어 선물했다. 그리고 아버

지가 알고 있던 여러 도예가들에게 불려 다니며 그림을 그리고, 조각을 도와주었다.

"술을 좋아하셔서 늘 주병을 끼고 사셨던 아버지께 선물하기 위해 주병백자를 만들었는데, 아버지가 잘 만들었다고 칭찬을 하셨던 기억이 아직도 생생합니다. 당시 저에게 아버지는 하늘 같은 존재였는데 인자하게 웃으며 칭찬의 말을 이어갔으니 어찌 제가 감동을 받지 않았겠습니까."

이렇듯 실력이 뛰어나니 아버지와 교류가 있는 사람들도 그의 재능을 한껏 활용했다. 잘 성형된 도자기 위에 그림을 그리고 조각하는 일이었는데, 그는 지금도 도자기 위에 마치 살아있는 듯, 생명력 있는 그림을 그리는 것으로 유명하다.

"종이에 그리는 것보다 도예작품에 그림을 그리는 것은 더 계산을 많이 해야 합니다. 한 번의 실수도 용납하지 않으니까요. 실력이 뛰어나야 하는 것은 물론, 엄청난 집중력을 요구하는 작업입니다."

이렇듯 다방면에서 뛰어난 재능을 보였으니 젊은 나이에 도예계의 주목을 받고, 뚜렷한 성과로 이어진 것은 어쩌면 다양한 결과였는지 모른다. 하지만 그는 도공의 길이 자신이 타고난 운명이라고 했다.

"6대째 가업을 이은 아버지는 10남매 중에 혼자 도예가로서

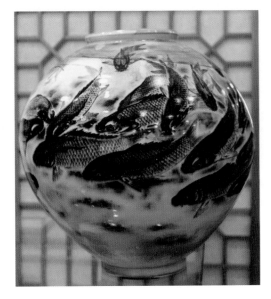

의 삶을 사셨습니다. 저도 8남매 중 혼자 가업을 잇고 있습니다. 여러 형제 중 이렇게 가업을 잇는 것은 다 이유가 있겠지요. 예부터 도예는 일곱 끼니를 먹어야 할 정도로 육체적 노동의 강도가 셉니다. 그런데도 이 일이 좋다고 어릴 때부터 해온 것은, 힘든 것보다 좋은 것이 많았기 때문이라고 생각됩니다. 이런 것이 열정이고, 이것이 없었다면 지금까지 해올 수 없었겠지요."

다양한 방면에서 두각을 드러낸 그는 40여년 도예가의 삶을 살면서 딱 두 번의 개인전을 열었다. 단 한 번도 도자기판매점

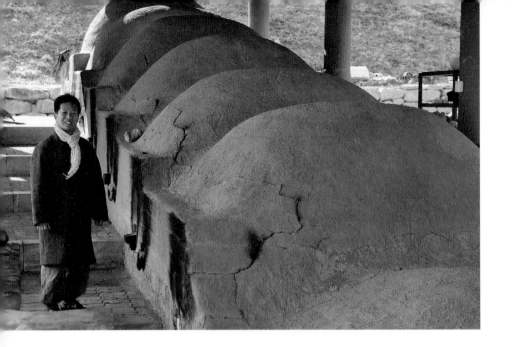

등에 작품을 팔아 달라고 내놓은 적이 없고, 문하생도 크게 키우지 않고 있다. 이런 고집은 먹고사는 데 돈이 필요는 하지만 밥만 먹고 살 수 있다면 작가로서의 자존심이 더 중요하다는 자신만의 예술철학을 갖고 있기 때문이다. 어느 것이 맞고 더 좋다고 할 수는 없지만, 그는 이것이 옳다고 생각하며 고집했다.

"제가 도예가로서 맡은 책무는 크게 두 가지라고 생각합니다. 7대째 이어온 도예 가문을 정립하는 것과 3천 점을 만들어 국가에 기증하는 것입니다. 쉽지 않지만 할 수 있으리라 생각하고, 쉽지 않기 때문에 작품에 더 매달릴 수밖에 없는 것입니다."

고려청자 때부터 도예를 해왔던 이 작가의 가문은 조선시대 청화백자, 백자를 거쳐서 지금에까지 이르렀다. 그는 선조들이

해왔던 작업들을 모두 보여준다는 것을 최종목표로 삼고, 지금도 이를 위해 시행착오를 거듭하고 있다. 그는 도예가들이 그림이나 조각 등을 제자의 도움을 받아 하는 것을 거부한다. 하나의 작품을 만드는 데 있어 처음부터 끝까지 모든 과정을 자신이 직접 한다. 도자기 성형부터 그림, 조각까지도 모두 자신의 손길이 닿지 않으면 안 되는 것이다. 이를 통해 그는 인간 능력의 무한한 가능성을 보여주고자 한다.

40여년간 도예작업을 해왔으니 국가에 기부할 작품을 얼마나 만들었는지 궁금했다.

"지금까지는 제대로 된 작품을 만들기 위한 준비 기간이었습니다. 이제부터 본격적으로 만들어야지요. 우리나라의 국보나 보물로 지정된 것 중에 도자기가 가장 많습니다. 이렇게 보면 우리나라를 도자기국가라고 해도 과언이 아니지요. 이런 명성에 걸맞은 좋은 작품을 보여주는 게 도예가로서의 제 꿈입니다."

그는 이 꿈을 조선시대 도자기의 고장이었던 상주에서 꽃피우려는 것이다. 이처럼 큰 꿈을 꾸고 있기에 그는 잠시도 쉴 틈이 없다. 늘 새로운 시도를 한다. 최근에는 자신만의 백자달항아리를 만들기 위한 유약연구에 몰두하고 있다. 눈처럼 흰 유약인 설백유를 개발하기 위한 것이다. 성주봉자연휴양림 안에 있다 보니 겨울철 눈을 볼 일이 많은데, 그 눈꽃 세상이 빚어내는

아름다움을 달항아리에 그대로 옮겨오고 싶다는 것이 그의 바람이다.

이 말끝에 이도다완에 대해서도 언급했다. 일본인이 즐겨 사용했던 말차용 찻사발로, 조선의 찻사발에서 발전됐던 이도다완을 재현하는 데 몇 년 동안 힘을 쏟고 있다. 그는 작업실 한편에 수북이 쌓여있는 작은 다완들을 보여주며 "이게 이도다완을 만들기 위해 시험용으로 만든 것"이라고 설명했다. 이들 다완에는 1-1, 1-2, 2-1, 2-2 등 이상한 숫자들이 붙어있는데, 흙과 유약을 수십 차례 바꿔 가면서 만들어 그 번호를 붙여놓은 것이라고 했다. 앞의 번호는 흙의 종류, 뒤의 번호는 유약의 종류에 따라 붙여놓은 번호라며 다양한 조합을 통해 진짜 이도다완에 가까운 것을 만들어 내려 한다는 말도 덧붙였다. 그의 치밀함과 열정에 '역시 명장은 뭔가 달라도 다르구나' 하는 생각이 들었다.

겨울이 한껏 무르익은 성주봉자연휴양림에서 자연을 벗 삼아 살고 있는 이 도예가에게도 나름의 고민은 있다. 상주의 옛 도예명성을 되살리기 위해 문경에서 이곳으로 작업실을 옮겼지만 혼자서 이런 대업을 성공시키는 데 버거움을 느끼는 것이다. 그는 상주시가 도예에 좀 더 애정 어린 시선을 가졌으면 하는 바람을 밝혔다. 자신과 함께 상주를 도예의 고장으로 되살리는 데 상주시는 물론 시민들이 동참해 주었으면 하는 부탁도 했다.

노중기 화가

|

1953년 대구에서 태어났다.
영남대 서양화과를 졸업했다. 11차례의 개인전을 열고 대구·상트페테르부르크
교류전, 제주 바람 태평양전, 아시아국제미술전 등 다수의 단체전에 참여했다. 대한
민국미술대전 심사위원, 부산미술대전 심사위원, 대구미술대전 심사위원, 대한민국
청년비엔날레 운영위원 등으로 활동했다. 현재 한국미술협회, 대구현대미술가협회,
신조회 회원이다.

머리가 복잡하고 혼란스러울 때 가끔은 자연으로 나가 숲이나 바다, 나무, 꽃 등을 보면서 생각을 단순화하고 마음을 안정시키는 것이 효과적일 때가 있다. 육체적, 정신적으로 힘들 때 이런 자연을 보고 즐기는 것이 때로는 큰 위안이 되고 용기를 북돋워주기도 하는 것이다.

노중기 화가는 대학에서 미술을 전공했지만, 막상 대학을 졸업할 때쯤에는 그림 그리는 데 영 자신이 없었다. 주위에 그림을 잘 그리는 작가가 많아 좋은 작가가 될 가능성을 찾지 못했고, 이런 마음상태로 전업작가로 생활할 자신도 없었다. 그래서 작가로서의 삶을 포기하고 학교의 미술교사로 들어가는 것으로 미술에 대한 아쉬움을 달랬다.

작가로서의 삶을 포기했기 때문에 어찌 보면 한껏 위축되어 있던 그는 학교에서 아이들을 가르치면서 새로운 사실을 깨닫게 됐다. 삶의 새로운 가치를 발견한 것이다. 그것은 세상을 바라보는 긍정의 시선이었다. 그는 '지금 생각해도 이처럼 삶을 바라보는 시선의 변화는 학교생활이 나의 인생에 가져다준 행

운'이라고 말한다.

"대학에서 그림공부를 하면서 늘 자신이 없고 부정적 생각만 했습니다. 대학에서 이런 식의 그림교육을 받아야 하는지, 이런 그림이 진짜 제대로 된 그림인지 등에 대한 회의가 많았지요. 하지만 아이들이 자유로운 생각을 화폭에 펼쳐놓은, 그런 그림을 보고 천진난만한 웃음을 짓는 것을 보면서 그림에 대한 제 시각에 변화가 생겼습니다."

그림에서 나쁜 점만 찾아내던 그가 어느 순간 어떤 그림에도 좋은 점은 있고, 이것이 나름대로의 가치를 가지고 있다는 것을 알게 된 것이다.

"이런 긍정적 생각은 제 삶에도 영향을 미쳤습니다. 늘 부정적이던 저의 모습이 어느 순간 세상 모든 것을 이해하고 용서하는 긍정 마인드로 바뀌어 있더라고요."

그래서 교사 생활을 과감히 접고 다시 고향인 대구로 올라왔다. 작가로서 승부수를 띄워보겠다는 것이었다. 그렇지만 직장생활을 6년 정도 한 그가 바로 전업작가로 탈바꿈하기까지는 약간의 시간적 여유가 더 필요했다. 그래서 시작한 것이 미술학원이다. 학원을 하면 낮에는 학생을 가르쳐 생활비를 벌고, 저녁에는 그림 작업을 할 수 있다는, 나름대로 여러 가지 고민을 해 내놓은 결과였다. 처자식이 딸린 그가 직장을 포기하고 완전

히 전업작가로 나설 만큼의 용기까지는 없었던 것이다. 그 당시 학원은 문전성시를 이뤘다.

그러다 보니 먹고사는 데 큰 문제는 없었지만 작업에는 늘 갈증을 느낄 수밖에 없었다. 이렇게 돈벌이에 급급해 살다 보면 아예 그림을 그리지 못하는 것은 아닐까 하는 위기감마저 느꼈다. 그래서 1990년, 학원까지 급기야 그만두고 말았다. 그림만 그려야겠다는 생각에서 그해 바로 가창으로 들어왔다. 우사를 개조해 작업실로 사용했다.

대학 다닐 때부터 이우환, 박서보 등의 대가들이 대구에 전시를 하러 오면 이들의 전시 준비를 도와줬는데, 이때 현대미술에 푹 빠져들었다. 그러다 보니 자신도 자연스럽게 현대미술 작업을 하게 됐다. 하지만 구상회화가 화단의 주류를 형성하고 있던 그 당시에 이름 없는 작가의 현대미술작품이 팔릴 리가 없었다. 한 가정의 생계를 책임져야 했던 가장으로서 팔리지 않는 작품을 고집하는 것이 얼마나 쉽지 않은 일인지는 당해 보지 않은 사람이 아니면 알 수 없는 일. 산골에 자리 잡아 별다른 이웃도 없던 작업실에서 얼마나 많은 시간을 술과 한숨으로 보냈는지를 기억을 더듬어 가며 이야기했다. 분명 괴로웠을 터인데 그 시절을 회상하는 그의 모습은 담담했다.

그때 그에게 많은 위로가 되어주던 것이 술과 함께 작업실 앞

의 작은 마당, 그리고 그 뒤로 펼쳐진 아름다운 산과 들이었다. 인터뷰를 위해 작업실로 가기 전, 서너 차례 만나 작업실에 대한 이야기를 들어왔던 터라 우사로 만든 작업실에 대한 기대를 크게 하지 않았다. 하지만 우사도 아름다운 작업실로 변할 수 있다는 사실을 그곳에서 확인했다. 우사라는 말을 하지 않았으면 일반적인 전원 속에 있는 예쁜 작업실과 별반 다르지 않았다. 작업실 앞에는 아담한 앞마당이 있는데, 겨울이라 잔디가 메말라 있었지만 봄철이 되면 얼마나 멋진 공간이 될지 짐작할 수 있었다.

　화실 한쪽 옆에는 대나무 밭이 자리해 그 운치를 더해주었다.
하늘을 향해 쭉쭉 뻗어있는 대나무가, 어찌 보면 직설적이고 거
침없는 작가의 성격과 비슷한 듯도 했다. 작가 스스로 "너무 솔
직하게 말을 하기 때문에 그것이 어떤 때는 부정적인 성격처럼
보일 때도 있다."고 말하는 그의 성정을 그대로 빼닮은 듯했다.
　노 작가는 한동안 자신의 화실 자랑에 빠졌다.
　"우울할 때 화실 창을 통해 마당을 보면 벚나무가 먼저 반깁
니다. 지금은 겨울이라 이렇게 볼품없지만, 4월이 되면 벚꽃이
만들어내는 풍광이 가히 장관이지요."
　그는 벚나무 줄기가 새끼손가락만 할 때 이곳에 심었다고 한
다. 지금은 나무 둘레가 족히 20㎝가 넘고, 키도 고개를 곧게 하

늘로 처들어야 볼 수 있을 정도로 컸다. 그만큼 여기서 오랜 세월 그와 함께 시간을 보냈다는 것이다.

자연 속에서 위안도 찾지만 작업에 있어 새로운 기법들도 배워나간다.

"현대미술은 새로운 기법 등에 얽매이지 않는 게 특징입니다. 하지만 자연 속에서 생활하다 보면 자연 속의 조형질서를 발견하게 되고, 이것이 자연스럽게 그림에 스며들게 됩니다. 전혀 새로운 기법이 아니지만 새로운 기법이 될 수도 있는 부분이지요."

그는 사계절마다 엄청나게 큰 숨은 에너지가 있다고 말한다. 그리고 거기에는 나름대로의 확실한 질서가 자리하고 있다. 그 에너지와 질서를 화폭에 담아내는 것이 그의 작업이라는 설명도 곁들였다.

"점점 제 그림이 쉬워지는 듯한 느낌입니다. 자연의 색채를 그냥 캔버스에 배치시키면 그림이 만들어지는 것이지요. 예전에는 새로운 기법을 찾아내기 위해 무진 애를 썼습니다. 하지만 이젠 가슴, 손으로 느끼면서 그리는 게 그림이라는 생각이 듭니다. 이것을 깨닫는 데 무려 40년이 걸렸습니다."

이처럼 그림에 대한 생각이 쉬워지면서 붓과 물감만을 고집하지도 않는다. 연필, 분필 등 어느 것이라도 그림을 그릴 수 있

고, 이것이 또 다른 작품을 만들어내는 것이다. 그는 자연의 색채가 가지는 멋에 대해서도 긴 이야기를 했다.

"자연에서 얻어오는 색채는 늘 밝고 아름답습니다. 그 색채 속에 인간의 희로애락이 녹아있기도 하고요. 최근에 제 그림이 더욱 밝아진 이유도 여기에 있을 듯합니다. 이런 밝은 색상의 사용은 결국 제 시선이 밝아졌다는 의미이기도 합니다. 세상을 긍정적으로 바라보는 것이지요."

그가 몇 년 전부터 선보이고 있는 〈인연〉 연작에 하트를 소재로 삼은 것도 이런 영향일지 모른다. 그는 하트를 모든 미술의 시작이자 끝인 점으로 바라봤다. 점이 모여 선이 되고, 선이 모여 면이 된다는 측면에서 점의 중요성은 미술에서 결코 간과할 수 없는 것이다. 이런 점을 노 작가는 하트로 표현했다. 그렇다면 왜 점을 군이 하트로 담아냈을까.

"하트는 누구나 좋아하기 때문에 대중적이기도 하고, 따뜻한 사랑을 느끼게도 합니다. 그만큼 제 그림에 사랑이 넘치고, 그런 사랑을 감상자들이 느끼길 바라는 것이겠지요. 나아가 이 사회가 이처럼 따뜻한 사랑이 충만하길 기원하는 의미도 있습니다."

거친 듯하면서도 농담을 툭툭 던지는 듯한 그의 말 속에서 그래도 따뜻함이 느껴지는 것은 그림을 바라보고 대하는 작가의 이 같은 태도 때문이 아닐까 하는 생각이 들었다.

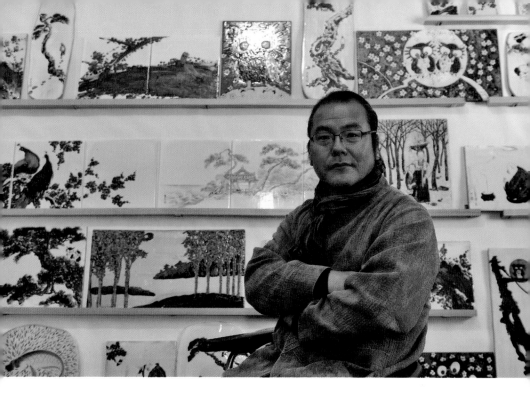

김희열 화가

1966년 고령에서 태어났다.
계명대 미대를 졸업했다. 2010년 첫 개인전을 시작으로 6차례 개인전을 열고 다수
의 단체전에 참여했다. 1993년 대구미술대전 대상, 2010년 대한민국 술거사생미술
대전 대상 등을 받았다. 현재 대한민국현대한국화회 운영위원, 한국미술협회 한국
화 분과위원, 대구미술협회 회원, 김희열 도자회화연구소 소장 등으로 있다.

일 년에 수천 명의 작가가 배출
되는 국내 화단에서 자기만의 작품세계를 만들어 가는 것은 꼭
필요하지만 결코 쉽지 않은 일이다. 그림만 잘 그린다고 좋은
평가를 받는 것이 아니기 때문이다. 그림에 그 작가만의 철학이
스며 있어야 하고 그 작가만의 특징이 살아 숨 쉬어야 한다. 이
처럼 누구만의 그림이라고 차별화시키는 과정도 쉽지 않은데,
이것이 사람들에게 좋은 반응을 얻을 것이란 보장도 없다.

대학에서 한국화를 전공한 김희열 작가도 기존의 한국화에서
벗어나 무언가 새로운 것을 시도하고 싶다는 열망이 가득했다.
1980년대 사회가 혼란했던 시기에 대학을 다녔던 그는 졸업 후
이 같은 우리 사회의 모습을 한국화로 담아낸 작품을 선보였다.
인터뷰 도중 자신이 그린 당시의 그림을 보여주며 "서 나름내
로는 의식이 살아있는 작가로서 우리 사회와 시대에 무언가 메
시지를 주고 싶다는 생각에서 이에 충실한 작업을 했다. 하지만
누가 이런 작품을 좋아하겠느냐."고 반문했다.

환경에서 결코 자유로울 수 없는 작가로서의 모습과 그 시절

을 살았던 한 사회인으로서의 고뇌가 그대로 담긴 작품을 보여 줬던 그는 2000년대 접어들면서 서서히 화풍을 바꿔가기 시작했다. 아름다운 자연풍경, 일상에서 마주하는 정겨운 모습을 화폭에 담아낸 것이다. 그는 결혼을 하고 아이도 키우면서 서서히 세상을 바라보는 시선이 부드러워졌기 때문이라고 속내를 털어놨다. 이런 변화를 좋다, 나쁘다라고 쉽게 단정할 수 없지만 인생살이를 폭넓게 볼 여유를 가지게 된 것은 긍정적 변화라고 말했다.

이런 화풍의 변화 속에서도 그는 더 새로운 것을 갈망했다. 전통 한국화의 맥을 이어가면서 화선지와 먹이라는 고정된 틀에서 벗어나 새롭고, 현대화된 한국화를 보여주고 싶었던 것이다. 그래서 장지에 흙가루를 섞은 먹 등으로 그림을 그리는 작업을 시도했다. 그러다가 한국다도신문에서 일을 한 게 그의 화풍에 획기적 변화를 몰고 왔다.

"2007~2008년쯤이었지 싶습니다. 다도신문에서 일을 하다 보니 다도에 꼭 필요한 다기를 만드는 도예가들과 자연스럽게 접촉할 기회가 많아졌습니다. 물론 그 전에도 다기를 좋아해 취미 삼아 수집했는데, 도예가들을 직접 만나니 새로운 영감이 솟아나더군요. 화선지에서 벗어나 도자판 등 흙으로 된 것을 화선지 삼아 그림을 그리는 것도 좋을 것 같다는 생각이 들었습니다."

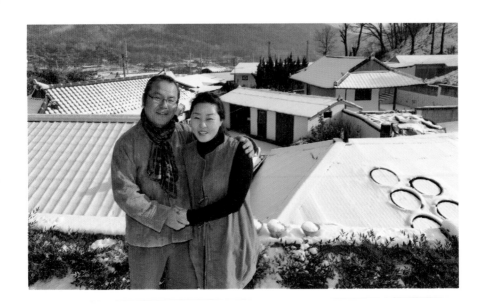

　하지만 도자판 위에 그림을 그리는 도자회화라는 새로운 장
르의 작품을 만들어 가는 과정이 쉽지는 않았다. 도자회화는 도
자판을 캔버스 삼아 그림을 그린 뒤 이 도자판을 다시 가마에
구워 완성한, 일명 '구운 그림'이라고 할 수 있다. 가마에 굽는
과정이 재미도 주지만 전혀 예측하지 못하는 상황을 만들어내
는 돌발요인으로도 작용한다.

　그는 도자판에 그린 그림을 보여줬다. 매화, 소나무 등 한국
화에서 주로 그리던 소재를 도자회화로 담아내는 그의 그림은
가마에 들어가기 전 은은한 색감을 띤다. 하늘빛의 푸른색, 은
은하면서도 깊이감을 주는 분홍색 등이 주조색을 이루는 그림
이 도자판에 가득 그려져 있다. 하지만 가마 속으로 들어가 불

길이 닿고 나면 색깔이 변한다. 하늘빛은 짙은 푸른색으로, 분홍색은 빨간색 등으로 변하는 식이다. 그래서 도자판에 그림을 그릴 때 가마에서 구운 뒤 나올 색깔의 변화까지 감안해 색상을 조절해야 한다. 이것은 누가 시도해 본 적이 없는 작업 과정이기에 그가 시행착오를 겪으면서 그 기술을 터득할 수밖에 없다. 전혀 다른 색으로의 변화가 매력적이기도 하지만 자신이 원하는 색상이 나오지 않아 폐기하는 작품도 수없이 많다.

그는 도자회화를 그리기 위해 몇 년 동안 도자기의 고장인 경기도 이천을 일주일에 두세 번씩 오가며 도예를 배우기도 했다. 도자기의 경우 유약을 사용하면 되지만 도자회화는 유약을 그림의 물감처럼 안료화해야 되기 때문에 그 노하우를 터득해야 했다. 도자기에 전문적으로 그림을 그리는 전국의 화공을 찾아다니며 이 기술을 익히기도 했다.

도자회화를 시작하면서 큰 작업실도 필요했다. 그림은 작은 공간에서도 가능하지만 도자판을 만들고 이를 굽는 가마 등을 설치하기 위해서는 일반 도예가들처럼 큰 공간을 갖춰야 했다. 그래서 도심에서 작업하던 그는 도시 근교의 시골로 눈을 돌리기 시작했다.

대부분의 작가처럼 그리 경제적 형편이 넉넉지 않았던 터라 작업실을 찾는데 애를 먹었다. 장소가 마음에 들면 가격이 맞지

않고, 손에 쥔 돈에 맞춰 작업실을 구하려니 제대로 된 도자회화를 하기 힘든 공간이 대부분이었다. 그래서 고향인 고령의 본가를 수리해 작업실을 두려고까지 마음을 먹었는데 전혀 예상치 않게 현재 칠곡의 작업실을 마련하게 됐다. 칠곡에 있는 친척에게서 자신의 집 옆에 창고가 있는데 주인이 빨리 팔아야 한다며 좋은 가격에 내놨다는 것이었다. 몇 년을 끌던 새 작업실은 2011년 비로소 마련됐다.

"집도 다 인연이 있는 것이겠지요. 그 창고가 마을 중간에 있지만 남향인 데다 양지바른 곳에 자리하고 집 앞으로 산이 보이는 것이 마음에 들어 바로 결정했지요."

창고를 개조한 작업실은 아담하면서도 따뜻했다. 오전부터 오후까지 계속 햇볕이 창문을 통해 들어오기 때문이다. 하지만 이곳을 더욱 애정이 가게 만드는 것은 이곳에 들어온 후 대학에서 미술을 전공하고도 아이를 키우느라 작업을 하지 못했던 아내가 다시 작업을 시작하게 됐다는 점이다.

대학 후배인 아내도 한국화를 전공했다. 작업을 다시 시작한 지 몇 년 되지 않아 개인전을 한 번도 못 열었다는 아내 김진숙 씨는 "제 작업을 하기보다는 남편을 도와주기 위해 작업실에 나옵니다. 틈틈이 액세서리, 인테리어 소품 등을 만들고 있는 정도입니다. 예술창작품은 아닙니다." 며 자신의 작품 활동에

대해 겸손함을 보였다.

　같이 출근해 같은 공간에서 계속 생활하면 좋은 점도 많지만 힘든 점도 있을 것이라고 묻자 연신 환한 웃음을 지으며 손님을 위해 난로에 고구마를 굽고 차를 우려내던 아내는 얼굴만큼이나 밝고 따뜻한 답을 전해줬다.

　"이렇게 남편을 도우면서 제 일도 할 수 있어 요즘 생활이 너무 즐거워요. 남편과 다투고 할 시간적 여유가 없습니다. 남편의 작업 뒷바라지하고 제 작업하려고 이리저리 움직이다보면 금세 하루해가 다 가지요."

　아내와 같이 작업하면서 김 작가도 여러 가지 편한 점이 많다고 했다. 도자판 만드는 것을 아내가 많이 도와주기 때문에 작업시간이 단축됐다. 식사, 간식 등도 아내가 챙겨주니 건강이 좋아지는 것 같다고도 했다. 그중에서 가장 뿌듯한 것은 자신을 뒷바라지하느라 작업을 하지 못하던 아내가 그래도 이렇게 작은 작품이나마 만들어 만족감을 느끼고 있다는 점이다.

이런 정신적 충만감이 그의 작품에서도 그대로 느껴진다. 김 작가는 한국화의 전통소재인 사군자도 많이 그리지만 차를 우리는 여인이나 찻물을 끓이는 아이 등 차와 관련된 풍경, 동생을 업거나 동생과 같이 걷고 있는 누나의 모습 등 따뜻함을 주는 소재를 많이 작업했다. 이들 모습은 그가 어릴 때부터 주변에서 흔히 봐 왔던 것이라고 그는 설명했다.

최근에는 부엉이를 소재로 한 그림도 내놓고 있다. 두 눈을 부릅뜬 부엉이를 귀엽게 표현한 작품이다. 부엉이처럼 늘 깨어 있으라는 자각의 메시지를 갖고 있는 작품이라며 부엉이를 보면서 느슨해지는 자신을 다잡곤 한다고 말한다.

좋은 내용을 담은 그림이어서인지 색다른 작품이라서 그런지 최근 그의 작품을 찾는 사람이 점점 늘고 있다. 이에 대해 그는 "이제 시작이라고 생각한다. 작품이 팔린다는 것보다는 오랜 시간 고생 끝에 내놓은 작품이 인정을 받는다는 것이 더 즐겁다."고 말했다.

취재를 간 날 눈이 온 뒤라서인지, 유독 그 작업실은 따뜻했다. 날씨가 포근한 것도 있지만 이들 부부의 환한 웃음과 따뜻한 마음씨가 그 작업실을 더욱 밝고 따뜻하게 만들기 때문이 아닐까하는 생각이 들었다. 겸손하고 자족할 줄 아는 삶을 사는 이 부부가 왠지 부럽기까지 했다.

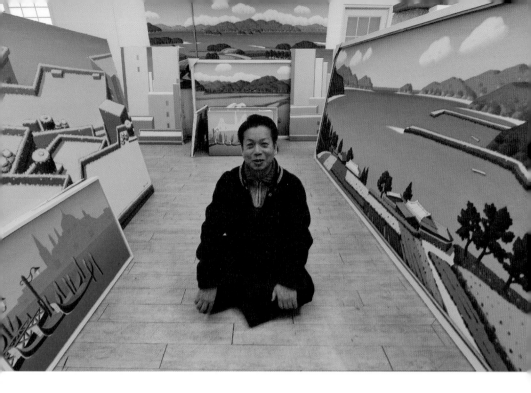

노태웅 화가

1955년 대구에서 태어났다.
계명대 미술대학과 동 대학원을 졸업했다. 86년 맥향화랑에서 첫 개인전을 연 뒤
그동안 24차례의 개인전을 열었다. 대구예술대 서양화과 교수를 지냈으며 대한민국
미술대전, 경북도미술대전, 대구시미술대전 등의 심사위원 및 초대작가로 활동했
다. 현재 목우회, 한유회, 영우회 등에서 활동 중이다.

작가에게 전업작가로 살아간다는
것은 어떤 의미일까. 서양화가 노태웅은 전업작가로 대학의 미
술학과 교수로 두루 생활해온 화가이다. 대학에서 미술을 전공
한 뒤 10여년간 전업작가 생활을 하다가 좀 더 안정된 삶을 위
해 직장을 택했다. 대학 미술학과에서 학생을 가르치면 후학을
양성한다는 나름 의미 있는 활동을 하면서 그림도 그릴 수 있으
리라 생각했기 때문이다.

하지만 이것은 오판이었다. 학교라는 곳이 학생에게 수업만
하는 것이 아니었기 때문이었다. 수업 외의 잡무들이 많아 이것
이 수업하는 일보다 정신적으로 더 힘들게 했다. 수업 때문에
작업시간이 줄어드는 것은 그래도 나름 보람 있는 일이었지만
이외의 잡무들이 많으니 작업할 시간이 점점 더 줄어드는 것은
물론 자신이 무언가에 옥죄이고 있다는 강박관념에 시달렸다.
방학 때는 그나마 마음 놓고 붓을 들 수 있었는데 이때가 가장
행복했다. 이런 생활을 20년 가까이 하니 늘 그림 작업에 대한
허기에 시달렸다. 작가는 무엇보다 작업으로 승부해야 하는데

엄밀히 말해 자신의 신분은 작가라고 말하기 힘들었던 것이다. 그는 몸과 정신이 자유로워야 그림도 자유로워진다는 생각을 갖고 있다. 그래서 2012년 초 과감히 20년 가까이 근무했던 대구예술대를 나와 다시 전업작가의 길로 들어섰다. 자유인이 되어 자유롭게 그림을 그리고 싶어서였다.

그림에 대한 허기 때문일까. 그의 작업실에 들어서는 이들을 먼저 반긴 것은 수백 개쯤은 되어 보이는 그림들이었다. 꽤나 넓은 작업실 4개 벽면에 빼곡히 그림이 켜켜이 들어차 있는 것은 물론 작업실 곳곳에도 그림 놓을 자리가 있는 곳은 어디에나 서너 개씩 그림이 겹쳐져 있었다. 작업실에 들어서니 마치 그림이 나무처럼 빽빽이 들어찬 울창한 숲에 서 있는 느낌이었다.

물론 이 느낌이 나쁘지 않았다. 인공적인 벽지가 붙여진 벽면보다는 멋진 그림이 만들어낸 색다른 벽면이 보는 이의 기분을 평화롭게 만들었다. 그림 속의 다양한 자연풍경이 마치 눈앞에 펼쳐진 듯, 그래서 그 풍경 속을 걷고 있는 듯한 착각을 불러일으키기도 했다.

그림은 작업실에만 있는 것이 아니었다. 수장고가 따로 있었는데, 그곳에는 그야말로 발 디딜 틈 없이 그림이 빽빽이 들어차 있었다. 작업실에서 수장고로 가는 사이에 있는 응접실도 예외는 아니었다.

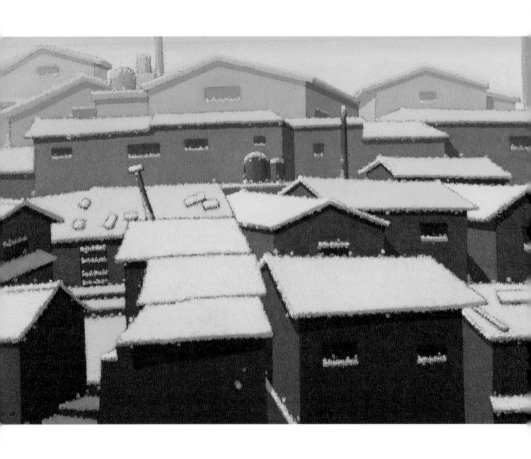

"이곳에 있는 그림이 도대체 얼마나 되느냐."고 묻자 "헤아려보지 않아 모르겠지만 최소 천 개는 넘지 않겠느냐."고 노 작가는 대답했다.

노 작가는 칠곡군 동명면에 작업실을 두고 있다. 전형적인 시골마을에 아담한 집을 지어 작업실로 쓰고 있는데, 이곳에 들어오기 전에는 오랫동안 봉덕동에 있는 한 복지관에 작업실을 두었다. 그곳에서는 여러 작가와 함께 작업을 했다. 한 작업실에서 여러 작가가 같이 생활하는 것이 좋은 점도 많지만 말하지 못하는 불편한 점도 있는 것이 사실이다. 그래서 작가들이 하나둘 자기만의 작업실을 마련해 그곳을 떠났다.

그가 지금의 작업실을 마련해 들어온 것은 2002년. 학교나 집 가운데 어디 한 곳이라도 가까운 곳을 찾다보니 학교 가까운 곳을 택해 들어온 게 바로 이 작업실이다. 수성구 황금동의 집에서 이곳까지 오는 데 40분이 넘게 걸리지만 그는 학교 퇴직 후에도 예전 학교에 출근하는 듯한 마음으로 이곳을 찾는다. 그의 작업실 출근시간은 오전 9시. 할 줄 아는 것이 그림 그리는 것밖에 없어 밥 먹을 때 빼고는 거의 그림만 그리다가 밤 9시에 퇴근한다. 직장으로 치면 결코 짧지 않은 근무시간인데 어느 순간 밥 먹는 시간도 아까웠다. 아침, 저녁은 집에서 해결하니 괜찮은데 점심이 문제였다. 처음에는 식당을 돌아다니며 때웠는

데 식당을 오가는 시간이 아까웠다. 늘 혼자 작업하던 그는 무엇이든 홀로 하는 일에 익숙했다. 혼자 밥을 지어 차려먹기 시작했던 것이다. 반찬은 집에서 가져오고 밥은 작업실에서 해 먹는다. "식당에 가서도 혼자 먹으니 아예 작업실에서 식사를 하면 두루 좋은 점이 많다."고 만족해한다.

어찌 보면 무료해 보일 수 있는 생활을 그는 즐겼다. 학교생활을 하면서 늘 그림을 그리고 싶었기 때문에 아직 이렇게 그림 그리는 시간이 무료할 틈이 없다고 했다. 퇴직 후 2년 가까이 그림만 그려왔는데도 그동안에 쌓여왔던 작업 부족에 대한 갈증이 아직도 남아있다는 것이다.

이렇게 열심히 작업하고 작품도 많은데 개인전 계획은 없느냐고 묻자 '당분간 개인전은 하지 않고 그림만 그리고 싶다. 작가에게 전시보다는 작업이 중요하다. 작업이 충분하면 전시는 그 다음 생각해볼 문제'라고 했다.

작업에 대한 열정은 그의 화실에 있는 다른 풍경에서도 느껴졌다. 작업실에는 캔버스에 그린 그림만 있는 것이 아니다. 집에서 아내가 쓰다가 버린 도마와 빨래판, 구입한 지 30년이 넘은 TV 등 곳곳에 그의 그림이 자리했다. 이들 용품에 그림을 그린 것이다.

그가 사용하는 팔레트도 눈길을 끌었다. 지인에게 선물 받은

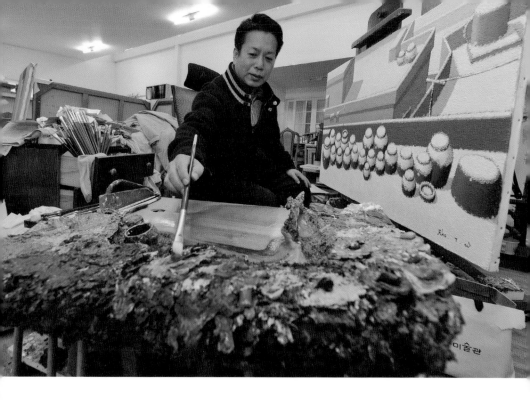

팔레트를 TV받침대 위에 놓고 써왔단다. 이 팔레트를 30년 넘게 쓰다 보니 그 받침대에 물감이 쌓여 팔레트와 받침대가 한 몸이 됐다. 그는 '내 작가 인생이 이 팔레트에 고스란히 묻어있다. 어찌 보면 그림보다 더 소중한 내 작업의 흔적'이라고 했다.

　그는 전원에 살지만 어찌 보면 전원생활을 제대로 즐기지 못하는 듯했다. 매일 작업실에만 틀어박혀 그림만 그리고, 동네 산책 한 번 나갈 줄 모르니 말이다. 그 대신 그는 집안 곳곳에 창문을 많이 만들어 놨다. 바깥 경치를 보기 위해서란다.

하지만 노 작가는 여기서 보이지 않는 자유를 찾았다고 한다. 늘 자유를 찾아 헤맸고, 이 때문에 직장까지 과감히 그만둔 그는 이곳에서 작업할 때 온전히 스스로 자유의 몸이 되었음을 실감하고 이것이 새로운 작업의 동력이 된다고 했다.

그래도 10년 넘게 한 전원생활 덕이랄까. 그는 최근 닭을 키우기 시작했다. 그의 작업실 가까운 곳에 사는 선배 화가가 닭을 키우는 것을 보고는 그도 욕심이 나서 시도한 것이다. 구미에서 토종닭 5마리를 구해와 집 입구에서 키우는데, 그 재미가 쏠쏠하다고 한다. 처음 낳은 계란이라며 작은 통에 고이 모셔둔 계란 2개를 자랑하는 그의 모습은 마치 처음 전원생활을 하는 사람처럼 호기심, 충족감이 넘치는 듯했다.

그는 닭들이 친구도 되어준다고 했다. 닭들이 모이를 먹는 모습 등을 보면서 말은 통하지 않지만 무언가 소통하고 그들에게 좋은 기운을 얻는다는 설명이다. 그는 이런 것이 전원생활의 재미가 아니겠느냐며 점점 농촌사람처럼 되어간다는 말도 덧붙였다.

인터뷰 말미에 좀처럼 말이 없던 그가 자신이 사는 마을에 대한 자랑을 조심스레 꺼내놓기 시작했다.

"이곳은 전형적인 시골마을 풍경을 지니고 있습니다. 10여 가구가 함께 사는데 무엇보다 조용한 것이 좋습니다. 몇 년 전

집 앞으로 도로가 개발되면서 마을 안쪽에 있는 산을 뚫어 도로를 내는 계획이 있었는데 이것이 무산돼 마을 끝 산자락에서 도로가 끝납니다. 그렇다보니 차들이 많이 안 다녀서 저는 작업하는데 더 좋습니다. 개발을 바라는 주민들에게는 죄송한 말씀이지만요."

그렇다보니 시골마을의 모습이 아직 고스란히 남아있어 지금까지 그의 그림의 소재가 되곤 한다. 그의 말을 들으니 취재하러 들어올 때 봤던 풍경이 그의 그림 곳곳에 자리하고 있는 듯

했다.

얼마 전까지만 해도 그는 정감 있는 시골풍경을 노랑, 녹색 등의 편안한 색조로 담아낸 작품을 보여줬다. 하지만 퇴직 후의 최근작은 소재와 색조에서 많은 변화를 일으켰다. 시골이 아닌 도시의 집을 푸른색이나 회색 톤의 차가운 계열의 색감으로 표현하고 있다. "도시풍경을 그리니 이젠 작업실 주변 풍경을 그리지 않겠네요."라고 문자 "최근작의 집도 이곳 시골마을의 집이 모티브가 됐다."고 답한다.

그래서인지 차가운 톤의 그림이지만 따뜻한 온기가 느껴졌다. 평온한 마을에 자리한 집은 단층이지만 온종일 햇볕이 들어와 늘 환하고 따뜻하다. 그리고 작가에게 늘 행복감을 주는 공간이다. 이런 온기 있는 집을 그리니 그림의 색조가 무슨 상관이 있을까. 이미 집 자체에 따뜻한 온기가 있으니 말이다.

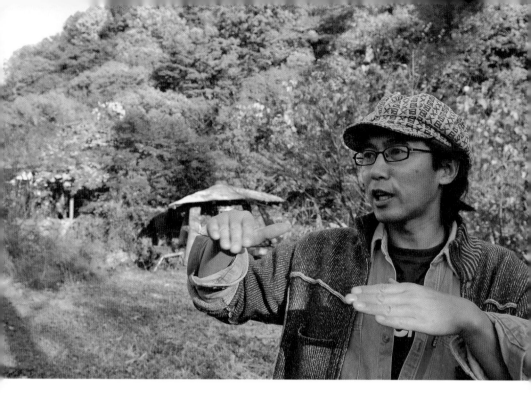

이태윤 도예가

1971년 고령에서 태어났다.
경일대 산업공예학과와 동 대학원을 졸업했다. 대한민국 창원미술대전 대상, 경북
산업디자인전 대상, 성산미술대전 우수상, 대구산업디자인전 동상 등을 받았다. 개
인전을 10여 차례 열었으며, 국내외 단체전에 160여 회 참가했다. 현재 대구공업대
에 출강하고 있으며 한국미술협회 회원, 대구공예대전·신라미술대전·경북산업디
자인전 초대작가 등으로 활동하고 있다.

흔히 직업으로 그 사람의 이미지를 떠올리곤 한다. 패션디자이너는 왠지 옷을 멋지게 입은 사람일 것 같고, 스포츠인은 덩치가 크고 활력이 느껴지는 사람처럼 생각하기 십상이다. 그렇다면 도예가는 어떤 이미지를 떠올릴까. 많은 사람들은 은은한 색상의 생활한복에 턱수염을 멋지게 기르고 인자한 웃음을 띠고 있는 편안한 사람을 떠올릴 듯하다. 기자 역시 이런 이미지를 갖고 있었고, 상당수 도예가가 이런 기자의 생각에 부합된 모습을 하고 있다.

이태윤 도예가는 기자의 이런 생각을 보기 좋게 깨뜨려버렸다. 작가 스스로도 "전시장에 작가라고 하며 나갈 경우, 많은 사람들이 눈이 휘둥그레져 보곤 한다."고 말했다.

취재를 위해 팔공산에 있는 그의 도예실 '득명요 예토'(칠곡군 동명면)를 찾은 날, 그는 커다란 베레모에 짙은 색 청바지와 청셔츠를 입고 있었다. 곱상하게 생긴 얼굴에 적당히 날씬한 체구는 기자가 생각해 왔던 도예가의 이미지와는 거리가 멀었다.

그는 이런 외모 때문에 도예가로서 손해(?) 볼 때가 많다는 우

스갯소리도 했다.

"어떤 화랑의 대표는 저에게 전시장에 나오지 말라는 이야기도 합니다. 작품과 작가가 완전히 어울리지 않는 조합이라는 설명이지요. 주로 차인들이 도자기를 많이 구입하는데, 이분들 대부분이 나이 드신 점잖아 보이는 도예가를 상상하고 있으니까요."

학교 다닐 때도 자신의 외모 때문에 상처받은 일이 있었다. 교수님들이 자신의 외모를 보고는 도예작업에 별 뜻이 없는 학생으로 여겼다는 것이다. 하지만 이것이 도예가로서의 삶을 더욱 성실히 살도록 만들었다.

사실 그는 고등학생 때부터 음악밴드 활동을 했다. 전자기타를 쳤는데, 대학 진학 때도 음대에 가고 싶었지만 집안에서 너무 반대를 해서 포기했다. 그 대신 음악과 많이 닮았다는 생각에서 택한 것이 도예였다. 이렇게 택한 도예였지만 지금 생각하면 잘 내린 결정이란 생각이 든다는 말도 덧붙였다. 그리고 음악이 그의 지금 작업 활동에 큰 도움을 준다는 것도 밝혔다. 그의 작업장 한 방에는 아직 전자기타를 칠 수 있는 시설이 갖춰져 있는데, 도예작업을 하다가 어느 순간 한계에 부딪힌다는 생각이 들 때 그는 음악실에서 미친 듯이 기타를 친다고 한다. 이런 생활이 도예가로서의 삶과 작품세계를 더욱 풍성하게 만들어준다는 것이다.

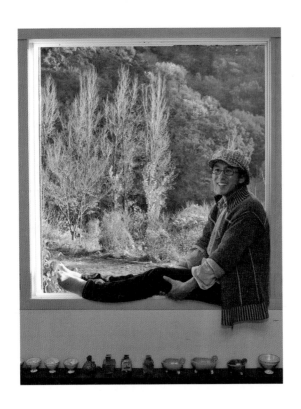

　"대학 때 제 이미지에 대한 선입견을 없애고 싶다는 생각이 들어 친구들보다 더 열심히 작업했습니다. 대학 4년간 전국의 각 공모전에 응모해 60여 차례 상을 받았지요. 결국 교수님들도 제 성실성을 알아주시더군요. 그런데 아직도 저를 처음 보는 상당수의 컬렉터는 이런 선입견을 갖습니다. 좋은 작품으로 승부하는 것이 제 운명이라 생각합니다."

　이 말끝에 세련미 넘치는 도시남자 같은 모습을 하고 있다 보니 작업실에서도 우아하게 도예작업만 한다고 생각하는 사람

이 많다는 이야기도 덧붙였다. 그의 작업장은 꽤 넓었다. 면적이 4000㎡(1천200평)에 이르다보니 그곳을 관리하는 데만도 온종일 걸릴 듯했다.

그는 현재 전통 장작 가마로 도자기를 굽는다. 2005년 이곳에 들어오기 전 시내에서 작업할 때만 해도 전기 가마와 가스 가마를 사용했다. 도예작업을 하면 할수록 전통도예기법에 관심이 가고, 팔공산에 들어온 것도 그런 이유였다. 장작 가마로 작업을 하고 싶었던 것이다.

그렇다보니 육체적으로 힘든 일이 한두 가지가 아니다. 나무를 구입한 후 자르고 말리는 일부터 도자기를 굽는 일까지 모든 것을 혼자서 다 해내야 한다. 여기에다 그 넓은 땅을 혼자서 다 관리해야 하니 육체적 노동이 엄청나다. 그런데도 그는 텃밭까지 일구며 농촌사람처럼 생활하고 있다. 아직 아이들이 어려 식구들은 시내에 있기 때문에 수시로 시내의 집과 작업실을 오가는 것도 보통 일은 아니다. 도예가로서의 삶이 팍팍하다보니 몇 년 전부터 아내가 일을 하기 때문에 집에 가서는 육아도 담당해야 한다.

이러하니 살림도 웬만한 주부 못지않게 잘 한다는 말도 했다. 외모와 전혀 어울리지 않는 그의 이런 일상에 내심 의문이 들었지만, 인터뷰 도중 출출할 텐데 비빔국수를 만들어주겠다며 주

방으로 가서 후다닥 음식을 만들어 내는 솜씨는 노련한 주부의 재빠른 손길을 느끼게 하기에 충분했다.

"고령에 계신 어머니가 아들이 혼자 작업하면서 매일 라면만 먹는다며 손수 비빔국수장이며 각종 밑반찬을 만들어 주십니다. 저는 그저 끓이고 데워 먹는 정도지요."

하지만 그의 말을 들어보니 단순히 이 수준이 아니었다. 손님들이 찾아오면 그는 음식을 직접 만들어 준다고 한다. 밥에 된장찌개를 끓이고 텃밭에서 따온 상추, 고추 등으로 마련한 소박한 밥상이지만 드시는 분들은 그 음식을 그렇게 좋아한다고 귀뜸한다.

이런 그의 일상적 이야기를 들으니 그의 작품과 작가가 참 많이 닮았다는 생각이 들었다. 그는 전통 장작 가마로 도자기를 굽지만, 작품 성형이나 표현기법에 있어서는 자기만의 색깔을 만드는 데 온 힘을 쏟고 있다. 그의 외모만큼이나 색다른 작품을 만들고 싶어 하는 열정인 듯했다.

그래서일까. 그의 작품은 도시적 냄새가 강한 듯했다. 10여년간 몸담았던 직장을 관두고 3년 전 전업작가로 창작에만 매진하면서 이태윤 작가만의 도자기가 서서히 만들어지고 있다.

그는 전통 도자기 제작기법 중 조화기법과 상감기법을 합친 작품을 만들고 있다. 조화기법은 분청사기 기면을 백토 분장한

후 문양을 조각칼로 오목새김하는 기법이
다. 상감기법은 대상의 표면을 파낸 후 백토
나 적토 등으로 그곳을 메우는 기법이다. 작
가는 전통도자기에서 각기 사용됐던 이 두
기법을 하나의 작품에 녹여낸다. 그의 작품
에는 마치 하얀 비가 내리는 것처럼 세로로
흰 줄이 나 있다. 두 기법을 혼용하면 이 같
은 형태가 만들어지는데, 이것을 작가는
'조화상감기법'이라고 이름 붙였다.

"비처럼 보이기도 하지만 제가 이곳에서
본 눈 내리는 모습이에요. 도자기에 작업실
에서 본 겨울 풍경을 담아낸 것이지요."

그의 작업장 바로 앞에는 큰 산이 자리하
고 있다. 마치 그의 작업장을 산이 감싸고
있는 듯한 형상이다. 그렇다 보니 눈이 내
리면 매일 커다란 눈산을 코앞에서 마주할
수 있다.

"그 경치는 보지 않은 사람은 모릅니다. 그
리고 여기는 눈이 한 번 오면 앞이 보이지 않
을 정도로 많이 쏟아져 내리는데, 하얀 눈산

과 눈이 내리는 형상을 제 작품에 담아냈지요."

그의 말을 듣고 작품을 보니 저절로 고개가 끄덕여졌다. 좀 더 작품을 자세히 들여다보니 산, 그리고 달과 해가 보였다. 그는 작업하면서 매일 해가 지는 모습을 보고, 달이 휘영청 떠 있는 모습을 마주하는데 이 풍경 또한 너무나 아름답다고 했다. 결국 그가 매일 보고 그에게 자연의 아름다움을 깨닫게 해준 모습을 작품에 그대로 녹여낸 것이다.

그는 아직 자신의 작업에 부족한 점이 많다며 겸손함을 보였다. 늘 배우는 자세로, 성실함을 다해 작업하는 도예가이지, 아직 내세울 만한 훌륭한 작품을 만들지는 못하고 있다는 아쉬움이 섞인 말도 했다. 그러면서도 그는 자신감 또한 강하게 드러냈다. 이렇듯 열심히 작업하니 조화상감기법의 도자기처럼 하나둘 성과물이 나오고, 그를 부르는 곳도 많아지고 있다는 것이다.

"지난해부터 조화상감기법의 도자기 작품을 일반인에게 집중적으로 선보이고 있는데 앞으로 조화상감기법을 좀 더 다듬어 가서 예술성 있는 작품을 만들고 싶습니다. 그중 하나는 커다란 항아리에 제 작업장에서 본 팔공산의 사계를 담아내는 것입니다. 지난 전시에서 두세 작품 선보였는데 반응이 괜찮았습니다. 팔공산의 멋진 풍경을 제 도예작품 속에 제대로 녹여내는 것이 우선 제가 하고 싶은 일입니다."

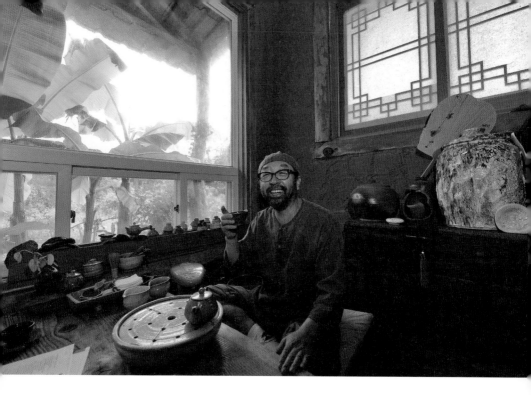

연봉상 도예가

1962년 충북 괴산에서 태어났다. 경성대 공예과를 졸업했다. 2001년 대덕문화전당에서 첫 개인전을 연 후 2차례 개인전을 더 개최했다. 한국·일본교류전, 경주세계문화엑스포 기획전 '차문화 특별전' 등 단체전에 다수 참여했다.

도자기 시장이 점점 위축되고
있다고 한다. 그러니 당연히 이를 만드는 도예가들도 힘들 수밖
에 없다. 경기 침체, 커피의 폭발적 수요 급증으로 인한 한국 전
통차시장의 위축 등 다양한 요인 때문으로 분석된다. 하지만 많
은 도예가들은 도자기 시장이 어려워지는 이유의 하나로 전통
을 답습하고 현대적 감각을 살리지 못하는 도예인들의 실험적
인 노력 부족도 꼽는다. 전통의 맥을 살리는 것도 중요하지만
현대인들의 의식구조, 생활 등을 감안한 작품도 만들어야 도자
기 시장이 활성화된다는 것이 그들의 설명이다.

이런 점에서 도예가 연봉상은 지역 도예계에서 주목해야 할
인물 중 한 명이다. 실험적 시도를 보여주는 대표적인 작가란
평을 받기 때문이다. 흔히 작가마다 잘하는 분야가 있다. 이 작
가는 백자, 저 작가는 달항아리 등으로 작가를 대표하는 도예
장르가 있다는 것이다. 하지만 연봉상 작가하면 어떤 작품이라
는 것이 잘 떠오르지 않는다. 어떤 장르에 한정되기보다는 꾸준
히 실험적 작품을 선보이다보니 그를 생각하면 요즘은 또 어떤

작품을 만들고 있을까 하는 호기심이 발동되기도 한다.

작가 스스로도 "전통의 맥을 이어가고 싶지만 기존 도예작품을 답습, 재연하고 싶지는 않다. 이보다는 이 시대에 맞는 도자기를 만들고 싶다."고 말한다. 그렇다면 이 시대에 맞는 도자기는 무엇일까. 예전의 그릇도 될 수 있고, 대중이 좋아하는 그릇도 될 수 있다. 하지만 그는 이 시대에 필요한 도자기를 만들려한다. 이것이 무엇인지는 그도 모른다. 다만 스스로 이에 대해 고민하면서 실험적인 작품을 보여주려는 것이다.

'용진요'를 운영 중인 그는 도예 대가의 제자로 한 작업을 이어가기보다는 자신이 끊임없이 개발한 작업을 선보여 왔는데, 이렇다보니 판매에는 신경을 덜 써온 게 사실이다. 개성이 너무 강하다는 이유로 일반 차인들에게 먹혀들지 못한 점도 없지는 않다.

그래서인지 그의 작업실 옆에 있는 차실은 그야말로 다양한 감각의 도자기들이 가득하다. 모두 그가 만든 것이다. 모양이 색다른 작품을 비롯해 유약의 빛깔, 도자기 표면의 질감 등에서 일반 도자기들과는 차별화된 작품이 눈에 많이 띈다. 그는 20년 전에 이미 검은색 천목사발을 만들고 10여 년 전부터는 유약을 사용하지 않은 검은색의 현천玄天사발도 제작하고 있다.

그는 자신이 직접 개발한 유약을 이중으로 시유하는 기법, 전

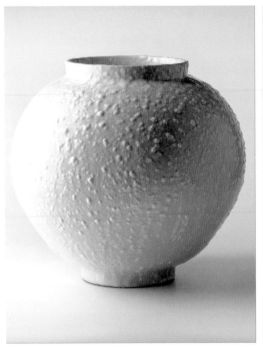
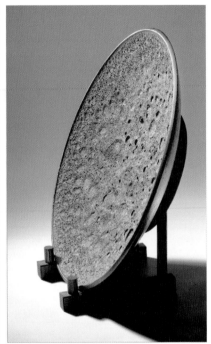

통옹기 기법에서 영감을 얻은 것으로 향토를 유약에 섞어 독특
한 질감을 만들어내는 기법 등을 개발해 자신만의 도자기를 만
들기도 했다. 최근에는 달항아리의 매력에 푹 빠져 2년 가까이
달항아리 제작에 매진하고 있다. 이 달항아리도 그만의 색깔과
형태가 있어 역시 연봉상 작품이라는 생각이 들게 한다.

　연 작가는 팔공산 자락에 작업실을 짓고 작업한 지 20년 넘

었다. 그 사이 두 번 작업실을 옮겼으며, 세 번째 작업실은 현재 대구 동구 신용동에 자리하고 있다. 이렇듯 작업실을 몇 차례 옮기면서 그는 작업실 주변에서 쉽게 구할 수 있는 나무, 흙 등으로 직접 유약을 만들었다.

부산 경성대에서 도예 공부를 하던 그는 대학 재학 중에 집이 대구로 이사를 하면서 자연스럽게 이곳에서 도예 인생을 시작하게 됐다. 대학 졸업 후 다른 도예 공방에서 1년 정도 일을 하다가 팔공산 부인사 밑에 첫 작업실을 얻어 독립했다. 그곳에는 포도나무가 많았는데 포도나무를 이용한 유약을 만들어 사용했다. 현재 작업실은 원래 복숭아밭이었다. 그렇다 보니 아직도 작업실 주변에는 복숭아나무가 많다. 이 작업실에서 그는 복숭아를 이용한 유약으로 작업을 많이 한다.

그가 즐겨 사용하는 유약은 또 있다. 바로 콩으로 만든 것이다. 콩을 태운 재로 유약을 만들면 부드러운 느낌의 흰색을 만들 수 있다. 이 색이 좋아 그는 청도에서 엄청난 양의 콩을 사들여 유약을 만든다. 요즘 이 유약이 특히 요긴하게 쓰이는 데가 바로 달항아리다. 2년 전 우연히 지인 한 분이 달항아리를 만들어달라고 주문을 해 만들었는데, 그 형태와 색상에 그가 깊이 빠져들고 말았다.

"달항아리는 여성스러움과 남성다움을 모두 갖추고 있는 게

매력적입니다. 단순하면서도 섬세함이 살아있는 달항아리는 그 색상까지도 너무나 아름답지요."

현재 한국에서 많은 도예가들이 달항아리를 만들고 있는데, 그가 만드는 달항아리는 어떤 특징이 있을까. 작가는 "남성적인 달항아리를 만들고 있다."고 했다.

"달항아리의 어깨에 힘이 많이 들어가있습니다. 그렇다보니 기운찬 남성의 어깨를 떠올리게 만들지요."

그러면서도 그의 달항아리의 부드러운 흰색이 여성스러움을 느끼게 한다. "콩의 재로 유약을 만들면 깊이 있는 흰색이 만들어집니다. 잡티나 잡색이 없으면서도 부드러움이 살아있습니다. 그래서 은은한 아름다움을 주지요."

그는 이처럼 끊임없는 실험적 시도를 이끌어내는 요인 중 하나로 자연 속에 작업실을 둔 것을 꼽았다. 전통 장작 가마를 하려면 어쩔 수 없이 자연으로 나올 수밖에 없다. 가마를 설치하는 공간도 있어야 하고, 가마를 땔 때 나오는 연기 때문에 시내에서 작업을 할 수 없는 것이다.

이런 필요성 때문에 팔공산 자락에 작업실을 마련했지만 그는 주변의 재료를 이용해 그만의 작품세계를 구축하고 있다. 작업실을 산에 두다보니 개인적인 어려움도 있었다. 특히 아이들의 학업이 문제였다. 학교 때문에 오랫동안 시내에 있는 집과

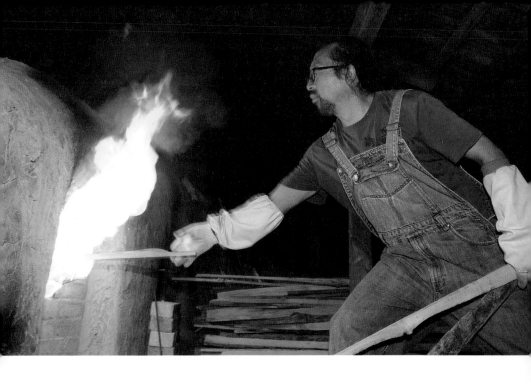

팔공산의 작업실을 오가는 이중생활(?)을 했던 그는 2005년 현재의 작업실을 만들면서 가족들을 모두 팔공산으로 데리고 들어왔다. 그 당시 두 자녀가 모두 고등학생이었다. 늘 아내가 아이들을 시내 학교에 등하교를 시켜주었는데, 아내와 아이들 모두에게 미안했다. 지금은 둘 다 대학생인데 아직도 아내가 등하교를 시킨다.

"딸애가 자기 별명이 '촌년'이라고 하더군요. 촌에서 산다는 의미도 있지만 팔공산까지 들어오려면 무조건 밤 9시쯤 되면 친구들과 함께 했던 자리를 털고 나와야 되니 마치 촌사람처럼 산다는 것이지요. 이런 말을 들으면서도 크게 불만을 갖지 않

고, 때로는 제가 하는 일을 옆에서 도와도 주는 아이들이 고맙습니다."

연 작가는 가마 불을 땔 때 묵언을 하는 작가로도 잘 알려져 있다. 가마에서 도자기가 구워지는 동안 정성을 다한다는 의미에서 아예 말을 하지 않는 것이다. 꼭 필요한 말은 종이에 글을 써서 전한다.

"묵언에 큰 의미가 있는 것은 아닙니다. 그냥 도자기 구울 때 저의 정성을 하나로 모은다는 의미이지요. 말을 하면 정신이 분산되니까요. 초창기 때 자신감에 넘쳐 불을 때면서 말을 많이 하다가 도자기 굽는데 완전히 실패한 경험이 있습니다. 이후로는 마음을 가다듬는다는 의미에서 묵언을 하고 있습니다."

그는 현재의 작업실이 있는 자리가 명당이라 했다. 집 앞에서 바라보는 주변 경치도 너무나 아름답다고도 했다. 이런 좋은 조건에서 작업하는데 어떻게 좋은 작품이 나오지 않겠느냐는 자신감도 보였다. 하지만 판단은 관람객들이 할 일이다. 그는 "그저 열심히 할 뿐"이라며 "스스로 만족할 수 있는 작품을 만들기 위해 노력하고 있다."는 말도 덧붙였다.

이성조 서예가

1938년 경남 밀양에서 태어났다.
국립부산사범대 미술학과를 나와 양산초등, 경산중, 영남상업고 등에서 교사로 있었다. 56년 개천예술제 고등부 개천예술상을 받은 것을 시작으로 경남미술전람회, 대한민국대전 등에서 여러 차례 입상했다. 66년 부산공보관에서 첫 개인전을 연 후 그동안 34차례 개인전을 개최하고 다수의 단체전에 참여했다. 그의 작품은 한진그룹, 대구시청, 경북도청, 세종문화회관, 대구문화예술회관, 일본 후쿠다 총리관저 등에 소장돼 있다.

"그 당시만 해도 팔공산에서 작업
하는 작가는 없었습니다. 팔공산에 예술의 정원을 꾸며보겠다
는 꿈을 안고 이곳에 들어왔지요."

남석 이성조 선생은 1985년 대구시 동구 중대동 서촌초등 인
근에 '공산예원空山藝院' 이라는 이름을 단 집을 짓고 팔공산으
로 들어왔다. 공산예원을 해석하면 빈 산에 예술의 정원을 꾸민
다는 말이다. 여기서 빈 산은 팔공산이라는 의미도 지닌다. 지
금처럼 예술이 그렇게 대중화되지 못했던 그 시절, 남석 선생은
이런 꿈 하나를 갖고 팔공산 자락에 둥지를 튼 것이다.

그곳에 작업실을 마련한 것은 물론, 갤러리도 만들어 자신의
작품을 상설전시하거나 기획전 등을 열어 다양한 작가의 작품
을 보여줬다. 하지만 세상 모든 것이 그러하듯 꿈꾸는 것이 쉽
게 현실화되지는 못했다. 지금도 이를 현실화시키기 위해 열심
히 노력하고 있을 따름이라고 그는 말했다.

하지만 그의 말은 틀린 듯했다. 지금 팔공산에는 많은 예술가
들이 작업실을 만들어 창작활동을 벌이고 있다. 지역에서 왕성

한 활동을 보이는 화가와 조각가를 중심으로 문학인, 무용가, 도예가 등 다양한 장르의 예술가들이 자연과 더불어 창작열을 불태우고 있는 것이다.

국립부산사범대 미술학과를 나온 그는 경남과 대구, 경북 등의 초·중·고에서 15년간 교사생활을 하다가 74년 교직을 떠났다. 이후 대구에 남석서예연구실을 열어 본격적인 서예가의 길을 걸었다. 하지만 그가 서예를 처음 접한 것은 고3 때였다. 대학에서 미술을 전공하게 된 것도 결국 서예 때문이었다.

인터뷰 중 잠시 과거로 돌아간 남석 선생은 스승인 청남 오제봉 선생을 만난 것이 자신의 삶에서 최대의 행운이었다고 말했다.

"아마 스승님을 만날 운명이었겠지요. 고등학교 때 저는 학교에서 유명한 문제아였습니다. 친구들과 늘 치고받고 싸우며, 학교생활을 게을리 했으니까요. 고3 어느 날 운동을 하다가 서예반을 지나게 됐는데, 나도 모르게 거기 들어가서는 신문지에 붓으로 글자를 쓰고 나왔습니다. 당시 서예반 강사로 나오셨던 스승님이 우연히 제 글을 보고는 저를 찾아왔더군요. 천부적인 재능이 있으니 서예를 해보라고요."

그 길로 자연스럽게 서예를 하게 됐다. 자신을 인정해주는 사람을 처음 만난 데다 자신의 마음을 스승님이 너무 잘 이해해주었기 때문이다. 그는 서예를 하고 나서 많이 변했다. 스스로 자

신의 마음이 편안해짐을 느낀 것은 물론 주위에서도 변했다는
이야기를 많이 했다.

　"당시 운동을 좋아했는데, 스승님이 운동과 서예를 병행하면
문무를 겸비할 수 있으니 이 세상에 이보다 좋은 것이 어디 있
겠느냐며 늘 용기를 주었습니다. 그래서 서예를 해보니 늘 불만
에 가득해 문제를 일으켰던 제 마음이 차분해지고 평화로워지
기 시작했습니다. 학교 선생님들도 제가 서예를 하고 나서 변했
다고 말씀들을 하셨지요."

내친김에 대학 전공도 미술로 택했다. 서예를 하고 싶었기 때문이다. 이렇게 서예를 시작하게 된 남석 선생은 자신의 인생에서 서예를 업으로 삼은 것이 최고로 잘한 일이라고 늘 생각하고 있다.

"서예는 예술 활동이기 이전에 정신을 수양하는 과정입니다. 거칠었던 제 성품이 온순해지는 것이 바로 그 증거지요. 이 점에서 서예는 일반 그림들과는 다릅니다. 바로 선비정신이 있어야 서예를 할 수 있습니다."

그는 '양반은 물에 빠져도 개헤엄은 안 한다'는 속담으로 서예를 설명했다. 불의, 부정과 타협하지 않는 정신자세를 가져야 서예를 할 수 있다는 설명이다. 이 생각이 지금까지 그의 머리를 지배하고 있다고 한다.

그는 팔공산 자락에 둥지를 튼 후 거의 지역 미술화단에 얼굴을 내밀지 않고 있다. 지금까지도 일 년에 한두 차례 수제자의 전시 개막식에나 잠시 들를 뿐, 아예 미술계에 발길을 뚝 끊었다. 90년대 초반 국전(대한민국미술대전)의 심사를 맡았던 그는 심사과정에서 벌어지는 부정부패를 보고, 예술계에 환멸을 느꼈다. 대구경북서예가협회장, 대구미술협회 부지회장 등을 지내면서 지역 서예계에서 중추적 역할을 했던 그가 이 국전 심사 이후 아예 칩거를 해버린 것이다. 서예는 선비정신이 있어야

하는데 화단에 더 몸을 담고 있다가는 이를 잃어버릴까봐 두려 웠기 때문이다.

그 후 그는 진정한 안빈낙도의 생활을 했다. 매일 집 주변의 숲길을 산책하고, 온종일 작업에만 매달렸다. 작업이 힘들다 싶으면 책을 읽고 바둑을 두는 게 그가 하는 소일거리의 대부분이었다.

그렇다보니 아직 전시를 하지 않은 미발표작이 3천 점이 넘는다. 오늘 당장이라도 전시장만 있으면 전시를 할 수 있는 작품이 이처럼 많다는 것이다. 개인전을 앞두고 후다닥 작품을 그리는 최근 화단의 세태와는 사뭇 다른 모습이다.

이 말끝에 남석 선생은 요즘의 이런 미술계 풍토를 비판하면서 젊은 작가들에게 선배로서 조언도 아끼지 않았다.

"점점 예술가가 사라지고 생활인이 늘어나는 것 같아 안타깝습니다. 작가라는 것이 먹고살기 힘든 직업이라는 것은 잘 압니다. 하지만 먹고살기 위해 작가가 된 것은 아니잖아요. 예술이 좋아 예술가의 길을 택했을 텐데, 먹고살기 위한 방편으로 예술이 전락하는 것 같아 안타깝습니다. 글을 쓰고 그림을 그리면서 어떻게 하면 판매할 수 있을까를 생각하기에 앞서, 열심히 작업만 하면 좋겠습니다. 그러면 잘 살지는 못해도 먹고는 살 수 있습니다."

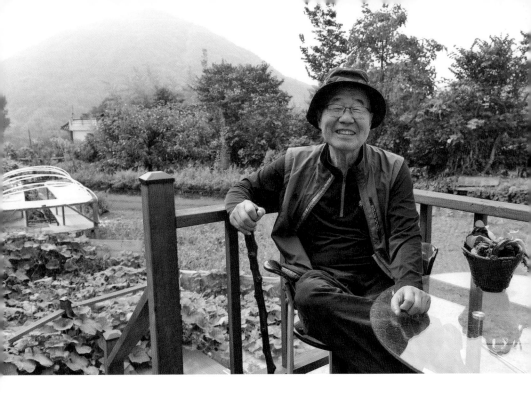

그는 요즘 젊은 작가 상당수가 자아도취에 빠져있다는 걱정도 했다. 작가라는 직업과 작품에 자긍심을 갖는 것은 좋지만, 이 수준을 넘어서 자신의 작품이 최고라는 환상에 빠져있다는 우려다.

"작가는 자긍심을 가지되 자만심은 버리고 겸손해야 합니다. 글씨나 그림은 누군가 최고가 될 수 없습니다. 그저 죽는 날까지 최선을 다해 작업할 따름이지요. 자신의 작업에 대한 평가는 후대에서 해주는 것입니다."

이처럼 최선을 다하는 데는 강한 정신력이 필요하다. 늘 초심

을 잃지 않으려는 노력이 기본이 되어야 하는데, 이를 위해서는 작가 스스로 내공을 쌓는 것이 최선의 방법이다. 그는 이러한 내공을 자연을 둘러보면서, 책을 보면서, 바둑을 두면서 쌓는다고 말했다.

그는 최근 희수전을 열었다. 2007년 고희전을 연 뒤부터 그려온 작품들을 처음 일반인에게 공개했는데 그가 새롭게 시도한 색다른 그림작품을 선보여 눈길을 끌었다. 고희전을 열 무렵, 그는 경전에 심취해 있었는데 하루는 꿈에 부처님이 나타나 '글씨는 그만 쓰고 그림을 그리라'고 했단다. 그래서 그림을 그리기 시작했는데 이 그림에 대해 전문가들조차도 "한국화인지, 서양화인지, 디자인 작품인지 정확히 해석을 하기가 힘들다고 했다."는 말을 들려준다. 100여 점을 완성했는데 희수전에서 선보였다.

그 나이에 이런 변신이 가능할까. 이런 변신의 힘은 어디서 나왔을까. 그의 희수전은 작가의 몸은 늙을지언정 정신은 역시 늙지 않는다는 것을 입증해주었다. 이런 힘이 결국 예술창작에 대한 열정과 자연에서 온 것이 아닐까 하는 생각이 들었다.

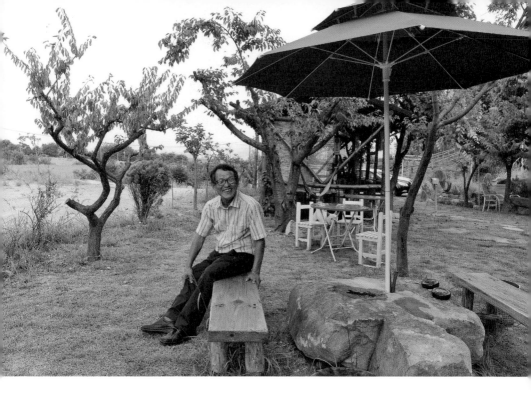

박희욱 화가

1952년 청도에서 태어났다.
계명대 서양화과를 졸업하고 11차례 개인전을 열었다. 대구 · 밀라노교류전, 한국
전업작가회 대구지회 창립전, 한국 · 러시아 현대작가전 등 다수의 단체전에도 참여
했다. 대구미술대전, 신라미술대전, 미술세계공모전, 경북미술대전 등에서 입상했
다. 한유미술대전, 대구미술대전 등의 심사위원을 맡았으며 현재 한국미술협회 이
사, 대구전업작가회 회원, 대구시전 초대작가 등으로 활동 중이다.

박희욱 화가는 한때 대구지역

입시미술시장의 대부로 불렸다. 입시 중심의 미술학원을 운영
해 많은 학생들을 대학에 보냈기 때문이다. 현재 지역에서 왕성
한 활동을 보이는 작가 상당수가 그의 손을 거쳐 간 이들이다.

대학에서 미술을 전공한 그는 교직에 몸담고 싶었지만 상황
이 여의치 않아 입시미술학원을 운영하게 됐다. 성실한 지도 덕
분에 학원은 문전성시를 이뤘고, 큰 경제적 어려움 없이 안정된
생활을 했다. 남들이 보면 복에 겨워 그런다고 말하겠지만 그
즈음 그는 계속 결핍의 시간을 보냈다. 무언가가 늘 부족한 듯,
그의 가슴을 공허하게 만든 것이다.

무엇 때문일까. 바로 작업에 대한 미련 때문이었다. 학원을
운영하다 보니 작업할 시간이 부족할 수밖에 없었다. 당장 급한
일들이 물밀 듯 밀려들어 왔으니 말이다. 학원생들을 좋은 대학
에 보내는 것이 그리 쉬운 일이 아닌 것은 누구나 다 아는 사실
이다.

그래서일까. 그는 홀연히 학원을 그만두고, 오랫동안의 도시

생활도 버리고 시골로 들어갔다. 그가 찾아들어 간 곳은 고령이었다. 아직 자녀 둘이 중학교에 다니고 있었는데, 쉽지 않은 결심이었다. 하지만 이것조차 시골로 향하는 그의 발걸음을 막지는 못했다.

"그림을 그려야겠다는 생각 하나로 모든 생활을 일시에 바꿔버렸지요. 2000년, 이곳에 집을 지어 들어왔으니 14년이 흘렀네요. 지금이야 그래도 집 주변에 전원주택, 식당, 공장 등이 좀 있지만 그때는 아무것도 없었습니다. 고향인 청도로 갈까도 생각했지만 가진 돈을 털어서 먹고살 궁리까지 해 가며 작업할 곳을 찾으려니 땅값이 비교적 저렴한 이곳을 택하게 됐지요."

시골에 들어가서도 한 집의 가장이다 보니 생계 걱정을 하지 않을 수 없었다. 두 자녀가 아직 학생이라 정기적으로 들어가야 할 돈이 있었고 물감, 캔버스 등 그림을 그리는 재료도 구입해야 하는데, 이것을 마련하는 일이 쉽지만은 않기 때문이다. 그래서 집의 1층은 레스토랑으로 만들고, 2층에 작업실과 살림집을 마련했다. 1층의 경우 레스토랑을 6~7년 하다가 닭백숙 등을 파는 식당으로 업종을 바꾸었다. 처음에는 종업원이 서너 명이나 되었지만 지금은 박 작가와 그의 아내, 두 사람이 식당을 운영한다.

"그림 그리는 것도 쉽지 않지만 돈을 버는 일도 만만찮더군

요. 그림이 돈이 되는 것도 아니고요. 결국 아내만 지금까지 고생을 하고 있습니다."

멀리서 온 손님에게 밥이라도 한 끼 대접하려고 열심히 주방과 취재하는 곳을 왔다 갔다 하는 아내를 바라보면서 하는 말이다. 이곳에 들어와 아내를 저렇게 고생시키리라고는 전혀 생각지 않았는데 말이다.

하지만 박 작가의 말에 아내는 손사래를 친다. "제가 무슨 고생을…. 전 따문따문 오는 손님들 밥상이나 차려주면 되는데, 박 선생님이 너무 고생이 많습니다."

아내는 박 작가를 남편이라 부르지 않고 꼭 '박 선생님'이라 했다. 그만큼 남편에 대한 존경심이 배어있는 듯했다.

"새벽에 일어나서 닭 모이 주고 집 옆에 기르는 채소에 물 주고, 잡초 뽑고 하는 일이 이만저만 큰일이 아닙니다. 올해 이렇게 무더웠는데, 바깥일 하는 박 선생님을 보면 제 고생은 아무것도 아닙니다. 그래도 전 시원한 식당 안에서 일하잖아요."

미대 졸업 후 미술학원을 운영하다가 작업을 하기 위해 전원으로 들어왔는데, 막상 전원생활을 하고 보니 먹고살기 위해 텃밭을 가꾸는 등의 바쁜 생활을 해야 했다. 식당에 쓸 요리의 재료인 채소, 닭 등을 박 작가가 모두 기르는 것이다. 이 때문에 그 일대에서 박 작가가 운영하는 집은 가정에서 먹는 것과 같은 맛의 음식을 주는 식당으로 소문나 단골이 제법 있다.

하지만 아내는 식당일 때문에 늘 시간에 쫓겨 남편이 미술작업을 소홀히 하는 것이 아닌지 노심초사했다. 2008년 11번째 개인전을 연 후 5년간 개인전을 열지 못한 것도 이런 이유로 작업을 제대로 못해 그런 것은 아닌지 하는 아내의 걱정이다. 아내는 남편이 그림 그리는 모습을 보고 있을 때 가장 행복하다고 말했다. 그런데 그런 아내에게 최근 새로운 기쁨이 생겼다.

얼마 전부터 남편이 그림작업에 몰두하고 있기 때문이다. 예순을 넘어선 나이에다 농사일에 시달려 몸이 고달플 텐데도 새벽까지 작업하는 남편의 모습을 보는 것이, 혹시 남편 건강에 문제가 생기는 것은 아닐까 하는 걱정도 들지만 한없이 좋기도

하다.

"집 주변 풍경이 참 아름답습니다. 어디를 화폭에 담아도 정겹고, 예쁜 풍경화가 될 수 있지요. 하지만 최근 몇 년 사이 집 주변 풍경이 많이 변했습니다. 4대강 사업 등의 개발로 옛날 모습들이 사라지고 있지요. 오랫동안 여기에 산 사람으로 이런 상황이 안타까웠습니다. 화가이다 보니 이런 사라져 가는 풍경을 그림으로 담고 싶었지요."

그의 설명에 따르면 그의 집 주변 풍경은 화려한 절경은 아니지만 나름대로 소박한 아름다움이 있었다고 한다. 한국적인 소박미, 단순미 등을 의미하는 것이다. 하지만 최근 잇단 개발공사 때문에 외국풍의 모습으로 변해 가고 있다. 특히 집 앞에 있는 낙동강에서 요트강습이 이뤄지는 등 외국에서나 볼 수 있는 풍경들이 펼쳐지고 있다는 것이다.

취재를 위해 작업실을 둘러보니 그리다 만 그림부터 완성된 작품까지 대부분이 풍경화다. 상당수가 집 주변 풍경이란다. 그림 속 풍경은 주변에서 흔히 볼 수 있는 풍경이라 친근감이 넘치는데, 이 풍경들이 최근 확 바뀌어버려 안타깝다는 것이 그의 설명이다.

이곳에 들어온 후 자신이 계획한 만큼 충분히 그림을 그리지 못한 아쉬움은 있지만 그래도 그 시간들을 그는 그냥 허비한 것

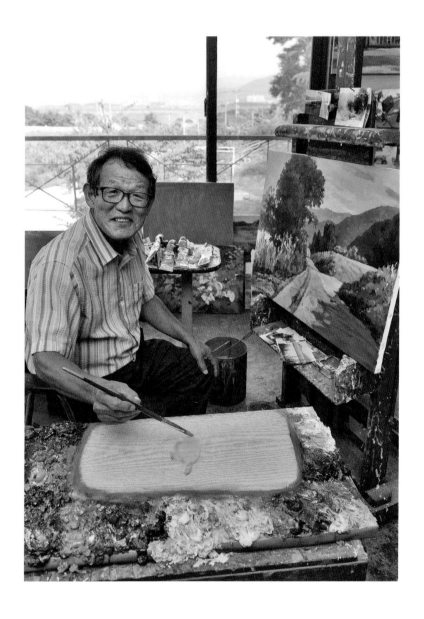

이 아니라고 말한다. 풍경화를 그렸지만 도시에서 그린 그림과 여기 들어와서 그린 그림이 차이가 나기 때문이다.

그에 따르면 자연과 함께 생활하면서 자연의 속살을 제대로 봤다고 한다. 자연풍경의 아름다움은 난순히 피상적인 모습에 지나지 않는다. 자연과 호흡하며 그 속에서 채소를 기르고, 동물 등을 키워 봤을 때 자연이 인간에게 주는 것이 진정 무엇인지를 알 수 있다는 설명이다. 자연은 늘 인간에게 베풀지만, 인간은 자신의 이익을 위해 자연을 이용만 한다. 하지만 인간에 의해 깊은 상처를 입은 자연은 끊임없이 인간을 품어주고 용서한다. 고령에 들어와 살면서 인간이 개발이라는 미명 아래 자연의 순리를 뒤바꿔 버리는 모습을 너무나 많이 봐 왔기에 그는 자연에 늘 미안함을 느낀다. 그래서 화풍에 변화를 주고 싶어도 계속 자연풍경만 그리는지도 모른다.

이처럼 자연의 너그러운 모습을 알기 때문인지 그의 얼굴은 햇볕에 검게 그을렸지만 세상 그 어느 것보다도 밝고 맑은 웃음을 간직하고 있었다. 인터뷰 중 단 한순간도 웃음을 놓지 않는 모습이 보는 이들을 편안하게 만들었다. 그것이 자연이 그에게 남긴 또 하나의 흔적인지도 모른다는 생각이 들었다.

김선식 도예가

1970년 문경에서 태어났다.
1998년 전승도예대전 입상을 시작으로 동아공예대전 입상, 현대미술대전 특별상
등을 받았다. 2005년 대한민국 문화예술부문 신지식인에 선정됐다. 2004년 대덕문
화전당, 2008년 서울 성남아트센터 등에서 개인전을 열었다. 2년마다 자선전을 열
이 수익금을 기부하는 행사도 갖고 있다. 서울 금호미술관, 중국칭다오총영사관 초
대전, 한·미문화재단 초청 미주 순회전 등 다수의 단체전에도 참여했다.

　　　　　　　　　　　문경에서 8대째 도예의 맥을 이어
오고 있는 관음요의 김선식 대표는 장작 가마에 쓰는 나무를 소
나무만 고집한다. 그것도 국내산 소나무만 사용한다. 일본산 소
나무 등을 사용해도 되지만 도자기를 구웠을 때 국산 소나무만
큼 깊이 있는 색감과 영롱한 빛깔이 나오지 않기 때문이란다.

　"국산 소나무만 쓰다 보니 가격부담이 크고, 이를 구하기도
쉽지 않습니다. 워낙 오랫동안 써왔고 사용량도 많아서 관음요
에만 소나무를 대주는 분이 따로 있습니다. 이 분 덕에 그나마
소나무 구하는 걱정은 덜었지요."

　그래서 그는 가마 뒤편에 마련된 장작보관창고에 장작이 가
득 차 있을 때 제일 행복하단다.

　"보고만 있어도 저절로 힘이 솟아나고 배가 부르니 밥을 안
먹어도 배고픈 줄 모릅니다."

　김 대표는 도자 제작에 있어 나무가 차지하는 비중이 90%에
이른다고 말한다. 도예가마다 흙, 도자 성형 등 중요하게 여기
는 요소들이 약간씩 차이가 나는데, 그는 나무에 큰 비중을 둔

다는 이야기다.

"좋은 가마에서 양질의 나무로 도자기를 구워야 도자기의 빛깔이 제대로 나옵니다. 국산 소나무만 고집하다보니 가마를 때는 연료비가 만만찮지만 할아버지 때부터 고집해오던 것이니 제가 마음대로 바꿀 수도 없지요. 할아버지 때부터 백자를 많이 구웠는데, 백자의 영롱하면서도 깊이 있는 색감을 내는 데는 국산 소나무보다 좋은 것이 없습니다."

김선식 도예가는 장작보관창고에 나무가 가득하면 밥을 안 먹어도 배가 부를 정도로 좋단다. 그가 장작보관창고에서 좋은 장작에 대해 설명하고 있다.

그는 가마도 전통 장작 가마만을 고집한다. 가마도 자신이 직접 만들었다.

"전통 가마라고 해도 가마를 만들 때 벽돌을 쓰는 경우가 많은데, 이 가마는 직접 흙을 사서 제가 망뎅이(흙덩이)를 쌓아서 만들었습니다. 완성하는데 몇 개월이나 걸렸지요."

그래서인지 그의 작업장에 들어섰을 때 방문자들을 먼저 반긴 것은 나무였다. 넓은 마당이 있는 작업장의 담장이 나무로 만들어졌다. 나무를 엮어서 예쁘게 담을 만든 것이 아니라 나무 등치들을 수북이 쌓아 만든 담장이었다. 담장 너머로 커다란 소나무 대여섯 그루가 보였다. 작업실 앞마당에 자리한 소나무들

은 족히 100년은 넘었을 정도로 크고 우람했다. 버섯지붕모양
의 집과 소나무가 잘 어울려 마치 전원 속에 자리한 운치 있는
식당에 온 듯한 착각을 불러일으켰다.

집에 대한 느낌을 이야기하면서 집 안으로 들어선 낯선 이들
의 목소리가 들렸는지, 김 대표가 웃는 얼굴로 작업장에서 나와
손님들을 맞았다. "기대 이상으로 작업장이 이쁘고 운치가 있
다."고 말하자 그는 소나무 자랑부터 한다. 그의 자랑을 굳이 듣
지 않아도 그 아름다움을 충분히 알 수 있어 그의 말에 연방 고
개를 끄덕이고 찬사를 쏟아냈다.

그는 어릴 때부터 소나무와 인연이 많았다고 한다. 현재 문경시 문경읍 갈평리에 있는 작업장은 2000년에 지은 것이다. 이전에는 그 마을의 산속에 도예실이 있었다. 어릴 적 아버지의 어깨 너머로 도예를 시작한 그는 산 속 작업장에서 오랫동안 아버지와 도자기를 구웠다. 그곳에도 유독 소나무가 많았는데, 현재 자신이 살고 있는 집과 작업실 주변에서도 소나무들을 흔히 볼 수 있다. 어릴 때부터 봐오던 것이 소나무이고, 소나무 숲에서 뛰놀며 자랐다.

지금도 마찬가지지만, 그 당시도 도자기를 구워서는 먹고 살기가 힘들었다. 아니 지금보다 더 힘들었다. 8남매의 막내인 그는 도자기를 가업으로 삼았던 아버지 때문에 어려운 가정환경 속에 자랐다. 먹고 싶은 것을 제대로 먹지 못하고, 학교도 대학을 가고 싶었지만 실업고에 진학할 수밖에 없었다. 그래서 아버지는 아들들이 도자기하는 것을 막았다. 자신처럼 어렵게 살게 하고 싶지 않았기 때문이다. 다른 형제들은 모두 다른 직업을 갖고 자신만 가업을 받은 것도 이 때문이다. 막내라서 늘 아버지를 따라다니고, 아버지가 특히 자신을 많이 사랑해주셨던 것이 도예의 길을 가게 된 동기가 됐다. 그의 아버지는 문경의 대표적 도예가 중 한 명인 김복만 도예가(1934~2002)인데, 그는 이 세상에서 가장 존경하는 분이 아버지라는 말을 자신 있게 했다.

"고등학교 졸업할 때까지만 해도 가업을 잇겠다는 생각은 하지 않았습니다. 끝없는 육체적 노동에 늘 가난에 허덕이는 게 싫었지요. 대학까지 나온 아버지가 고등공민학교 교장을 하실 때만 해도 이렇게 가정형편이 힘들지 않았습니다. 학교를 관두시고 30대 후반, 뒤늦게 가업을 잇겠다며 도예를 시작하면서 가정살림이 점점 쪼그라들기 시작했지요."

그래서 가출도 몇 번 했다고 털어놨다. 그런 그에게 군복무가 도예를 달리 보게 하는 계기가 됐다.

"아버지가 도자기를 굽고 어머니가 늘 뒷일을 거들어주셨지요. 눈 떠서 잠 들 때까지 도자기를 굽는데도 가정형편은 좀처럼 좋아지지 않았습니다. 그런데 어느 날 나이 드신 부모님이 그렇게 힘든 일을 하시는 게 가슴이 아팠습니다. 힘든 일을 좀 도와드려야겠다는 생각에서 어른의 일을 거들기 시작했는데, 이게 그만 제 평생 직업이 돼 버렸지요."

도자기를 굽는 일이 즐겁냐고 물었다. 취재를 가서 작가에게 물으면 대부분 "돈을 떠나 세상 무엇보다 작업이 재밌다." "작업하는 순간이 가장 행복하다."는 등의 답이 돌아온다. 하지만 김 대표의 답은 기대를 완전히 깨버렸다.

"그냥 눈만 뜨면 작업합니다. 예술작품을 만드니 행복하다, 멋진 예술작품을 만들겠다는 이런 생각은 별로 하지 않습니다.

제가 도자기 만드는 것은 농사일과 같습니다. 농사꾼이 열심히 농사를 지을 따름이지, 올해 농사에서는 무슨 작물을 어떻게 키워 얼마나 생산해야지를 생각하는 경우는 드물지요. 저도 마찬가지입니다. 농사가 농사꾼의 일상이듯이 이 일이 제 일상입니다. 열심히 만들 따름입니다."

말은 이렇게 하지만 그는 단순히, 열심히 만드는 데만 힘을 쏟진 않는다. 실험적인 시도, 즉 예술성을 살리려는 노력도 끊임없이 하고 있다는 것이다. 작가로서의 창작열은 2개의 특허권을 가지고 있는 것만 봐도 알 수 있다. 그는 한차례 초벌구이 하는 방식에서 벗어나 2~3차례 가마에서 굽고 황토를 도자기

표면에 손으로 발라 처리하는 관음댓잎 도자기를 개발해 특허를 받았다. 또 선친으로부터 내려온 경면주사를 이용한 새로운 진사유약을 개발해 받은 특허도 있다. 특허와 관련한 이야기를 하던 그는 "남과 같은 도자기는 결코 만들고 싶지 않았다."는 말을 몇 번이나 강조했다.

도자기의 아름다움을 제대로 표현하기 위해선 가마에 땔 장작이 중요하고, 장작을 잘 건조시켜 사용해야 한다. 이에 대한 획기적인 방법을 개발, 작업에 적용시킨 것도 그의 도예작업에서의 또 다른 성과다. 보통 제대로 된 장작을 만들려면 10년 이상 말려야 하는데, 김 대표는 장작 말리는 시간을 줄이고, 장작을 좀 더 잘 말려서 도자기의 빛깔 등을 더욱 아름답게 하도록 건조장비를 갖춰 건조시킨다. 이 같은 여러 가지 실험적 시도와 성공적 결과물 생산 등의 공을 인정받아 2005년에는 신지식인으로 선정되기도 했다.

그는 스스로를 시골에서 농사일 열심히 하는 촌부라 불렀다. 눈 뜨면 밭으로 나가 일하고, 열심히 하는 것을 최선으로 생각하고, 하늘이 주신 대로 거두며 이것이 행복이라고 생각하는 촌부 말이다.